音樂的美學風景

The Aesthetic Landscape of Music

簡政珍　著

導 言

　　揚智文化孟樊兄要我寫一本有關音樂的書，促成我在詩創作以及文學領域研究外，又一次跨文類的寫作。

　　音樂雖然不是我專攻學位的學科，卻是比文學領域內有些學科（如戲劇）還要熟悉。家裡地下室裡兩、三千張 LP（黑膠唱片）以及上千張的 CD，是凜然聆聽音樂後默默的紀錄。這些唱片上的塵土，以及磨損過的無數唱針，都是歲月累積的心情與心意。假如我將其中任何一張唱片送給有緣人，將是如下的情境：

> 把一切刻入唱片的溝紋
>
> 使你每次聽這首曲子
>
> 都必須聽我製造回聲，知道
>
> 琴音詠歎的是
>
> 我們圈圈的輪迴

　　這是當年為《聯合報》「三義詩鄉」徵稿所寫的一首五行短詩。詩中文字來去流暢自然，因為這是我生活仰俯其間，心中隨時閃現的意象。所謂回聲夾雜記憶，也是心中敞開的美學風景。

　　音樂經常讓我陷入謐靜而心神凝注的狀態。音樂過後，經常

也是一首詩的開始。音符帶我跨越不同的時空，而樂音之後，從地下室回到書房，也經常是第一個詩行準備要踏出的詩路。能啟動心靈的，不是音樂家的生平背景，而是樂音裡層層疊疊的美學空間。因為美學，我的聆賞閱讀都幾近一種創作。

所謂創作，不僅是自我從地下室的空間出走，步入不同的時空之旅，樂音也喚醒一度在日曆規劃下的自我。自我好似生活的遊子，經常被日常瑣碎的現實所竊奪以及切割。當現實的我已經和真我形同陌路，樂音所撥弄的心弦，是本真的召喚，正如本書〈孤寂中的慢板〉一章所寫的：

聆賞的瞬間，我們逼視了樂曲的本來面目，我們也在驚鴻一瞥中看到驚喜的自己。我們會對樂曲有所感，是因為潛伏在我們意識裡的「我」被喚醒。因為長久的潛伏，可能一度被遺忘。因而，對作品的驚覺，是對自己再認識的驚覺。我們驚覺自己對纖細樂音的感知能力，我們驚覺自己串連間隙的想像力。而這樣的能力在擔心分期付款等「日日的存在」中已經流放於記憶之外。在樂音悠揚的敘述中，那一度熟悉但已被遺忘的「我」又回到聆聽室。在某一個瞬間，坐在椅子上的「我」與那個「返鄉」的我相互凝視，接著合而為一。在樂音的召喚中，我們一再再彼此的凝視，一再再看到自己與周遭生命的本真。

這是音樂所帶來的「第三類接觸」。這些感受不是背誦音樂家、樂曲的名字，也非熟記曲式、樂理就能體現。它需要對樂音有哲學與人生的思維。不是以音樂傳道，但是能感受到音符點滴掉落心湖時所產生的漣漪。

音樂的美學風景

但是美學並不是主觀的空中樓閣。所有有關音符的樂想都必須建立在現有的音樂事實上。換句話說，形而上的體驗必須有形而下的知識為基礎。這就是本書第二部（Part 2）存在的理由。這一部分是以我多年前為《音樂與音響》雜誌所寫的「你知道多少？」以及以華笙為筆名所寫的「愛樂十問」兩個專欄為出發點，再加以修訂改寫而成。改寫後，將其定名為〈你知道多少？〉和〈你瞭解多少？〉兩個階段。

　　「知道」是訊息的捕捉與記憶。「瞭解」是對既有的訊息的一些思考，雖然仍然是基於既有知識的討論，但已經慢慢踏上美學的道路。本書的閱讀，分為三個層次，從「知道」到「瞭解」到「美學」。讀者可以先讀第一部（Part 1）的美學，基礎部分參酌第二部的有關知識。讀者也可以先在第二部奠下基本知識的基礎，再進入第一部的美學核心。

　　本書第一部撰寫期間，《明道文藝》社長陳憲仁兄慨允連載，《聯合報》副刊主編陳義芝兄、《自由時報》副刊主編蔡素芬小姐也以大篇幅刊載，在此一併致謝。另外，特別感思當年邀我撰寫《音樂與音響》專欄的吳心柳先生。他已經離開我們很多年了。

　　是為記。

簡政珍

目次

Part 1

美學心靈的啟迪

Part 1

1 音樂的宗教感

佛教音樂

　　如果我們在午後的微塵裡，看著無所事事的陽光，心情無所謂，世事似有似無。牆上的畫在地震後的歪斜也無所謂，從過年至今挺了兩個月的蝴蝶蘭，已經在佛堂掉了花瓣，掃掉與否，已似乎無關緊要。這時你需要什麼音樂？有人說播放巴哈可以激起我們的宗教感以及精神的凝聚力。巴哈浸淫在宗教裡的音符見證神。那些在空中飄盪的音符應該能帶領我們心神的提升，應該能導引我們的心靈找到歸宿。

　　但尊奉上帝唯一的聲音的音符，很難在東方的佛堂裡迴響。佛堂裡的釋迦牟尼佛，以一種慈悲和智慧的表情，告訴我，我是你修持的指標，我也是你自身的投影。禮佛也是禮自性佛。很多人更能契合佛教樂音裡的情境。佛教音樂勾勒人生的悲切，使人產生出離心。中台禪寺所製作的一張 CD，以蕭笛、古箏、胡琴描寫哀淒的人生，而在哀淒的音符裡，散發出空實辯證的法語：

手執青秧插滿田

低頭便見水中天

六根清靜方為道

退步原來是向前

「空實」、「有我、無我」的辯證

　　這是以高峰老人的詞，所譜寫的曲子。所謂的宗教，事實上不是以上帝或是神或是外在的佛為依歸。這是以我為中心，而邁向去除「我」的心路歷程。佛教以人間做為淨土，但對娑婆世界的認知，卻是要遠離對人間的戀著。胡琴與蕭笛的音符，是人世的悲切。音樂似乎在說：「人生苦如是，離苦在無生。」一個皈依佛的人聽到這樣的音樂，大都有這樣的體認：能以人身在世間，心懷感恩，在感恩中修持出離人世。人生實際的行旅，是為了步入空。但是在未達到空境前，每一個腳步都要堅實。

　　以音樂來說，這些樂器所散發的音符也如是。若是完全講空，應該沒有音符。音符的顯現，正是人生扎扎實實的痕跡。雖說邁入空境，萬籟俱寂，無聲也無影。但生命卻是以身影作為存在的銘記。以肉體作為「我」的表記時，再悲切的音符，也是人生真摯的呼吸。只有在悲切中翻轉浮沈，才知道出離邁向空境的喜悅。

「淨土」中的悲切

　　但既然以人間為淨土，怎麼會感受人間的悲切？以自我的心

境來說，心淨國土淨。淨土並非一味地強調鳥語花香。世間已環境污染如此，刻意著眼唐宋山水，只是心靈自我蒙蔽的假象。人情世故更是今非昔比。環視周遭，苦難無數。但有人在逆境裡，看到「逆增上緣」。所有的塵垢，皆不離明鏡的面目。「水中」可以見天，「退步」反而向前。心懷感激，混濁的情境變色，原來仍是清靜。

但自我心靈的清靜，並非對外在的苦痛，充耳不聞，或是裝聾作啞。進一步說，只有真切地感受到他者的悲痛，而想去除這些悲痛，心靈才能真的平靜。悲哀的景象，真實地播撒在人生的歷程。所謂修持，並非一定要隱蔽於深山或是寺廟。佛教音樂的音符，一再地要求自我對他者的投入。所以悲哀的音符，一者在於喚起自我的出離心，一者在於去感受他者的悲切。和自己有關的人世糾葛，要保持心靈的清靜；和他人有關的苦痛，要投入捲入後，才能保持心靈的清靜。

西方宗教音樂

「他」的音樂

佛教音樂所喚起的就是這樣的修持之路。音樂點醒的是聽者的「我」，以對我的認知去除「我執」，而達到無我。整個過程是以「我」當焦點。但西方宗教音樂則剛好相反，音樂所頌揚的是「他」——那個超越你我的上帝。

音樂形式

西方較著名的宗教音樂形式，不論彌撒（mass）、清唱劇（cantata）、神劇（oratorio）、受難曲（passion），或是安魂曲（requiem），顧名思義，大都和教堂所做的宗教儀式有關。因此宗教音樂也稱作「教堂音樂」（Church music）。

彌撒的主要經文分為五部：「慈悲經」（kyrie）、「榮耀經」（gloria）、「信經」（credo）、「聖哉經」（sanctus），及「羔羊經」（agnus dei）。這些經文在音符中，早期是神職人員或是信徒演唱，到了第十世紀，改由受過訓練的歌手和學者演唱。這些人在既有的經文，經由音符加以即興演唱或是變奏，「彌撒」才漸漸有了作曲家個人的色彩。經由對位和和聲的調配，音樂史上留下了巴哈、海頓、莫札特、舒伯特等重要的彌撒作曲家。貝多芬的《莊嚴彌撒》是極著名的代表作。

安魂曲事實上是安魂彌撒，可以說是彌撒曲的延伸與變奏。安魂曲去掉「榮耀經」與「信經」，因為那些歡樂的經文和沈穆憂傷的氣氛相違，然後加上「入祭文」（introit），「憤怒之日、審判日」（dies irae），「奉獻文」（offertory），「短小讚詩」（benedictus，禮讚「因主名而來」），「聖餐禮」，（communion，讚頌「永恆之光」），最後由獨唱與唱詩班對唱（responsory，「主啊，拯救我」）結束。其中「憤怒之日」最長大，作曲家有個人最大發揮的空間。純粹以歌詞或是頌文來說，這些文字和一般的彌撒相比，雖然已經比較複雜，但是仍然變化有限，文字大都離不開要求神的赦免與拯救的意涵。莫札特的「安魂曲」就是這樣的內容。

但是到了十九世紀，由於歌劇作曲家的投入，這些曲式逐次增添了「戲劇性」。白遼士、威爾第等安魂曲的問世展開了另一個天地。

但是所謂安魂曲的「戲劇性」，所指的是音樂的處理方式，而非歌詞所造就的結果。以莫札特安魂曲和白遼士安魂曲裡「審判日」一節為例。兩人的作品在這一段裡，除了小部分文字位置略有不同外，歌詞內容幾乎完全相同。但白遼士的處理充滿戲劇性。當「神奇的號角」響起，四部銅管組齊鳴，宣示啟示的訊息。樂音翻越層峰，定音鼓如雷鳴。人聲也回應號角的呼喚。突然間，音樂墜入靜寂，死已被征服，死者和生者一樣，共同走入受審的行列。號角的回音再現，生死簿在審判者的前面打開，所有打擊樂器轟隆作響以壯聲勢。但本樂章在安靜中結束，因為人類正屏息以待自己的命運。

莫札特的曲子「安詳」多了。沒有那麼多的鏗鏘音響，也沒有那麼多的動態。雖然文字相同，但音樂的表現卻大不同。文字不是「音樂性」的關鍵。

其他如「清唱劇」、「神劇」、「受難曲」，有關宗教的內容，大都是取材於聖經的故事。（有些「清唱劇」著眼俗世的題材，已非宗教音樂）。「神劇」比「清唱劇」長大。「受難曲」大都集中「描述」耶穌從最後的晚餐到被釘十字架的這一段故事。「清唱劇」與「受難曲」在十七、八世紀盛行，巴哈已幾乎成為這些曲式的代言人，而韓德爾的「彌賽亞」也似乎成為「神劇」的標的。這些音樂的歌詞，因為源自西方的宗教傳統，文字聽來大都耳熟能詳，大同小異。以韓德爾的「彌賽亞」來說，樂曲分

為三部分：第一部「基督誕生的預言與實現」，第二部「受難與復活」，第三部「全人類復活以榮耀上帝」。這些歌詞不是顯現人類的無知與卑微，就是反襯上帝的偉大與榮耀，在慢板與快板的音符裡穿梭，在弱音與強音裡往返。歌詞雖有似無的書寫，文字是西方宗教約定俗成的既定反應。

因此，西方的宗教音樂，重點不在歌詞，而在音樂的處理方式。同樣的文字可以造就古典曲式或是浪漫樂風。反諷的是，這些文字雖然是道出（articulate）作曲者與聆聽者的宗教情懷，但因為文字一再地反覆使用，反而可能被邊緣化。進一步說，若是音符沒有文字的「道白」，音符的構成與組織本身是否能散發出宗教的質素？換句話說，我們可不可能刻意「忽視」歌詞的文字內涵，來欣賞西方宗教音樂？

宗教音樂的欣賞

彌撒曲、安魂曲

有兩種「非極端」的方式來欣賞西方宗教音樂。在音樂流洩出音符之前，就先完成所有對經文的「閱讀」。實際聆賞音樂時，重點是音符，不是文字。聆賞過程中，只要把音符和文字作「概約」的連結即可。至於「彌撒曲」，或是「安魂曲」，所有的文字大都大同小異，閱讀一首曲子的文字內容，也就相當於閱讀了類似曲子的所有內容。因此，若是事先對於這些曲式有概略的瞭解，如大約分幾部、各部的主旨為何，以後所有類似的曲子都可

以不必閱讀文字。

清唱劇、受難曲、神劇

　　另一種是樂音流轉，文字伴隨左右。不是在音符中尋找相對應的文字。是在每一段或是每一樂章之前，以眼神在文字上快速穿梭，迅速抓住文字的意涵（時間不會超過一分鐘），然後將焦點集中於音符的抑揚翻騰。表面文字已離開視野，但它所留下的跡痕，反而因為聽者對音符的專注，而更能襯顯音樂的輪廓。「清唱劇」、「受難曲」、「神劇」最適合這樣的「閱讀」與聆賞。

現代宗教音樂的變奏 ──《戰爭安魂曲》

　　因此，西方宗教音樂以文字強化對上帝的敬禮，卻在儀式的規範下，作類似的自我塗消。它刻意強調經文的「有」，反而讓文字的意涵趨近於「無」。事實上，聆聽西方宗教音樂，總覺得那些一再重複的經文只是對上帝禮貌性的招呼，音符才真正啟開作曲者的心裡世界。因此，有些現代作曲家重新「安插」這些既定曲式的文字。經由經文之外的書寫，使既有的「歌頌」延生枝節，甚至變成一種反諷。布瑞頓（Edward Benjamin Britten）的《戰爭安魂曲》就是這樣的例子。在典型第一樂章，祈求上帝給予死者安魂的合唱之後，布瑞頓以男高音唱出歐文（Wilfred Owen, 1893-1918）的詩行：

　　有什麼鐘聲為這些死如牛隻的人們敲響？
　　只有槍枝怪獸的憤怒

只有結巴而嘎嘎作響的來福槍
可以霹哩啪啦地道出急促的禱詞①

　　整首《戰爭安魂曲》在祈求禮讚上帝時，插接了反諷的枝
苗。表象的頌詞裡，暗藏了灰色的疑問：「上帝，您為何容許戰
爭血洗這個世界？」當固定式的經文經由文學性的編織，這已是
意向駁雜的文字。在「安魂」的宗教標籤下，湧動著對既定宗教
的再思維。

　　回頭看此地的佛教音樂。文字大體上是針對自我的修持，與
「我執」的去除。文字不是一般道德教訓的反覆。它似乎「提壺」
灌頂，以一串串清涼的水滴，澆醒「我」的本來面目。隨著樂音
情感的襯托，人也許體悟到世事是非煩惱無數，因而「願將山色
供生佛／修到梅花伴醉翁」。

　　宗教音樂裡的文字的重要性，關鍵在於，它是否是約定俗成
的說教文字。文字越流於一般的說教與禮讚，文字所指涉的內涵
越趨近自我塗消。這時，文字可有可無，音符才是重點。

佛音禪聲

　　因此，我們要問：「沒有文字的宗教音樂又將如何？」以上
所引的佛樂，無論高峰老人的《插秧偈》或是《願將山色供生佛》
的「禪詩」在同一張 CD 裡都有純然沒有歌詞的演奏版。音符勾
勒出悠遠的意境，人生哀淒的樂聲纏擾。人在浮生流轉而出離的

①本書所有外文的中譯都是由本人執筆。

感受強烈。但因為沒有具體的歌詞，所謂意境全靠聽者的體會能力。聆聽者的感受可能比既有的禪語更深潛，聆聽者也可能墜入自我情緒的盲點而無法出脫。音符賦予聽者全然的自由，超脫或是墜入自我迷障的自由。無論如何，本張CD雖沒有文字的指引，人生或是跨越人生的意涵非常豐富。有些音樂，如一張《雲駛月運》的CD，雖然音樂指涉佛家的六波羅蜜（佈施、持戒、忍辱、精進、禪定、般若），但脫離唱片解說的音符，實在很難喚起聽者如此的聯想。如何以音樂的語言來展現音符的內涵是對作曲者極大的考驗。

西方非宗教的「宗教音樂」

至於西方古典音樂裡，我們也在眾多的音符裡聽到「無詞」的宗教情操。並不是一定要像馬勒（Mahler）給我們標題的指引如「復活」（馬勒的第二號交響曲），我們才知道宗教的指涉，在布魯克納（Bruckner）交響曲的某些樂章裡，在蕭斯塔高維契（Shostakovich）有關戰爭的交響曲（如第七號及第八號）裡，凝重的音符承載了宗教的負荷。事實上，蕭氏的第七交響曲的第一樂章就是一段純以樂音而無歌詞的安魂曲。至於二十世紀的英國作曲家洛伊（George Lloyd）的第八號交響曲的慢板樂章所發出的凄涼音符，銅管樂器的吟泣，有如人生一場無奈的葬禮。看穿人生悲劇的本質，聽者怎能沒有出脫的想像？

因此，以音樂與宗教的觀點看待，假如文字不夠深邃智慧如禪詩，假如文字不像布瑞頓的《戰爭交響曲》那樣以詩行來豐富既有的經文，音樂的重點應該是跨越文字羈絆的音符。音符所要

傳達的，可能不是一些有形的宗教，而是創作與聆聽的宗教感。
宗教感是所有藝術創作的基音。

② 古典的抒情

「主知」與「主情」的
二元對立？

音樂的發展和文學相應和，在時間之流中，歷經了理智與感情的拉扯。作曲家的心靈，在創作中也感染了時代情感和思維的烙記。「主知」與「主情」的論證為歷史留下不同的跡線。

但值得注意的是，情感與理智，或是所謂「知性」與「感性」並不是全然的二元對立。一首成功的「知性」詩，一定潛藏著豐富感情的詩。沒有純然以形式作為考量，而抽掉人間情感的曲子，也沒有純然讓情緒狂飆，而忘掉音符結構的音樂。音樂歷史所留下來的作品，都是兩者調和之下的產物，有時以情感內容為重，有時以形式與結構為主要考量。「理智」與「感情」並非「有」你「無」我，或是「無」你「有」我的對立狀態。回顧過去時間的流轉，我們有這樣的自覺。

我們習慣以巴洛克音樂做為現代音樂的源頭，這個大約一六〇〇年到一七五〇年的時期，一開始「發聲」就是針對十五、六

世紀的文化復興時期的音樂，做出相當的對比。文藝復興雖然將「人性」從教堂解放，但情感的表現上，仍然非常自制。音樂的表現上，主要是人聲。音符很少有「不協和音程」，音樂是各個旋律的編織，韻律富於流動性。樂音的流程儘量不描述人的情感，除非是高貴而單純的情操。

巴洛克時代

情感的脈動

　　巴洛克時代，戲劇人聲如清唱劇、神劇、歌劇的開端，宣敘調、詠歎調及歌劇序曲的使用，器樂曲如奏鳴曲、協奏曲、複協奏曲、組曲、賦格、觸技曲，以及早期的交響曲的發展，音樂極富於表情，情感的脈動是作曲家專注的對象。這大約一百五十年的音樂，雖然其中略有變化（早期像文藝復興，晚期像古典時期），但大體說來，這是一個滿溢狂喜的時代，動態的緊張度以及樂音的各種姿容，是一種出神的渴望，也可能是自我的拒絕。聖徒的眼神凝注蒼穹，浮雲產生心靈悠遊的冥想，音符裡有漫長的華彩，樂音裡有顧影自憐的宣敘調。音樂充滿奇想和非規則性。這是感情牽動音調所營造的世界。

情感相對性的強度

　　但是情感的強度是相對的，而非絕對。藝術的語言與風格必須放在一個「前後文」（context）下觀照，才能顯現意義。以巴

哈極有名的〈D小調觸技曲與賦格〉為例，這首管風琴曲，以形式來說，顧名思義，展現兩種曲式（觸技曲與賦格）。但觸技曲與賦格的並置本身就是矛盾的和諧或是和諧中的矛盾。嚴謹的賦格，經由一個自由風格的觸技曲導引，也無形中在形式裡，灌注了抒情的聲調。巴哈本人認為管風琴最富於管弦樂的風采，後世的編曲者如史托可夫斯基（Leopold Stokowski）將其編寫成管弦樂曲，也大概是在管風琴裡聽到管弦樂的音響。史氏所編的管弦樂，總奏強而有力，急板的三連音上升音，弦樂器的下降音型及華彩，具體強化了音響的動態與厚度，在既定的賦格形式上，賦予音符的戲劇性，而戲劇正是感情的化身。樂音的揚抑正如人生的起落。

但是正如上述，美學是相對性而非絕對性的思維。若以十九世紀的浪漫樂風來看待巴哈，很多人可能認為他的音樂裡的所謂抒情，只是一個虛無飄渺的神話，他的曲子也只是音樂形式的展示，和古典時期的樂風相去不遠。音樂史上，有時更將其作品歸類為「絕對音樂」，不著人間情懷的音樂。一般音樂的欣賞經常流於粗糙的兩極論斷。若是我們在巴哈的形式裡聽到抒情，若是我們在類似觸技曲的自由風裡感受到他嚴謹的形式，我們才真正聽到巴哈心靈的聲音。

古典樂風時代

形式裡的抒情

巴洛克的晚期,音樂已慢慢趨近古典樂風,柯瑞里(Corelli)等人的音樂傾向較大的自我約束,風格也比較有規則性。而隨著巴哈的過世(1750年),一個新的「理性」時代已來臨。若是我們習慣於以對立和反制來詮釋歷史的演進,我們會被「誘惑地」說:「這是一個純客觀理性的時代,有別於巴洛克不受節制的樂音。」但如何在這樣的時代裡聽到「抒情」,是一個有深度的聆聽者給自己的最有意義的課題。

有些人說,古典時期就是刻意要壓制情感的發抒,如果以尋找抒情做為聆聽的指標,可能是一種「誤讀」。但是在所謂客觀理性的情境裡,演奏詮釋是要展現作品本身的客觀,還是要讓聽者在樂音的縫隙裡感受到情感,就變成了音樂家或是音樂匠的分野。這個時期的代表作曲家有海頓、葛魯克(Gluck)及莫札特等人。我們試以海頓的交響曲和莫札特的協奏曲來聽聽理智的弦外之音──抒情。

海　頓

海頓被稱為交響曲之父以及弦樂四重奏之父,交響曲應該是他拿手傲人的曲式。但所謂「之父」指的是曲式的開端,而非已站立在峰頂,他人可望不可即。海頓之前,已經有交響曲,不過

現代奏鳴曲型式的交響曲卻是由他開始。所謂「之父」是個先鋒，主要的貢獻可能是為後來的大師鋪路。「海頓爸爸」是音樂史給海頓的封號，但這個封號是個喜劇也是個悲劇。他的曲子帶領一個新時代，但一段時間後，他已是「舊時代」留下的遺老。十九世紀之後，海頓的交響曲已很難吸引聽眾，二十世紀之後的今天，音樂會也很少演奏他的作品。究其原因，可能跟他的交響曲是否有感情，演奏時是否有抒情性有關。

海頓寫了一○四首交響曲，但是除了前後期略有差別外，同期的作品，乍聽之下，似乎大同小異。造成這樣的現象，海頓作曲的方式可能是個關鍵——典型的古典派樂風，均衡和諧的對應與對比，同一段旋律（主題）由各個樂器組分別演奏之後，再由整個管弦樂做類似齊奏的合奏。即使定音鼓的使用也很和諧（編號94又名「驚愕」的交響曲除外）。他很少用不協和音程，因此整體看來缺乏變化。音符似乎是在演練一種形式，而非表達人的情感。

音符裡的乾坤

假如海頓的交響曲純然在演練曲式，所有的專業的交響樂團和指揮家的演奏應該水準如一，但我們在聆聽唱片時，為何有些演奏會特別引起我們的關注？著名的《新企鵝立體唱片及卡帶指南》（*The New Penguin Stereo Record and Cassette Guide*）在評介海頓的交響曲演奏中，為某些演奏錄音除了最高的三顆星評價外再加上一朵花。為什麼？馬利納（Marriner）指揮的海頓四十四號及四十九號交響曲，柯林戴維斯（Colin Davis）指揮的八十六號及九十八號交響曲就獲得「三顆星帶花」的殊榮。仔細看「企鵝」

的評論，有關馬利納的演奏，有這樣的文字「……兩首曲子都有精彩的號角吹奏，幾乎在纖細中自我塗消。但是最精彩的是馬利納在四十四號輓歌式的慢板樂章中纖柔的處理。」有關戴維斯的評論：這個「結合智慧與感性、機智與人性的演奏對收藏家發出特別的宣示。沒有任何例行演奏的痕跡，沒有任何想像力的匱缺」。

　　所謂「例行演奏」就是演奏者只是機械性地重複既有的形式。所謂「想像力的匱缺」可能是演奏者只是精準地表現音符與音符之間的關係，而無法體會到其中潛藏的情感與思維。戴維斯被肯定為「結合才智與感性」的演奏正說明了所謂「知性」與「感性」兩者交融的必要性，缺一不可。而馬利納的演奏，號角能「在纖細中自我塗消」，是因為演奏已經從物質性的音響，提升至音樂性的精神內涵。至於能纖柔地處理「輓歌式的慢板樂章」，正是指揮家展現了音符的人間情感，使所謂的強調形式均衡的古典樂風充滿了抒情性。

機智與抒情

　　假如以這種眼光重新審視聆聽海頓的音樂，我們會發現他的音樂別有一番天地。有時詼諧、有時機智、有時充滿旋律的抒情與甜美。一般說來，他的慢板樂章相當抒情。以他早期的第六、第七、第八的三首交響曲來說，因為曲式有點像複協奏曲（concerto grosso），個別樂器的獨奏在慢板樂章裡非常流暢抒情，而在小步舞曲的樂章裡卻讓倍低音提琴主奏，以沈重的音色來刻畫舞步，非常幽默詼諧。這些「小地方」，都是聆聽海頓應有的焦點，但若是以樂派貼標籤的方式聆賞，聽者將以為作曲家只是以

音符填滿一個既定的形式，而忽視其中的抒情性與趣味性。

莫札特

集大成的先行者

　　和海頓比較，莫札特的音樂更豐潤，更有表現力，當然也更「抒情」。莫札特是個承先啟後的人物。他早期的音樂是典型的古典樂風，但在這樣「既定」的形式中，旋律溫暖甜美，晚期的作品加上不協和音程以及樂團的編制擴大所造成的動態，已經是浪漫樂風的先行者。以旋律的創造來說，莫札特是比正式的浪漫主義提早五十年問世的浪漫作曲家。他的（主題）旋律蜿蜒流暢，早期的作品，由於樂章短小很少重複，晚期的作品每一樂章較長大，比較有重複，但即使重複，由於和管弦樂的搭配富於變化，並不會讓聽者覺得單調（相較之下，貝多芬的《D 大調小提琴協奏曲》，旋律的重複就比較明顯，第一樂章的主題重複了二、三十次，很少演奏者能克服聽者單調的感覺）。

主調音樂與複音音樂的交融

　　莫札特的音樂聽起來，即使重複也不覺得單調，可能有兩個原因：一方面，曲子的進行似乎是多重旋律的複音音樂，主旋律由不同的旋律襯托，因此不覺得單調，不像有些作曲家的曲子，主旋律個別出現，只是由不同的樂器演奏，因此感覺上除了個別樂器音色的差別外，旋律重複再重複；另一方面，莫札特的音樂，雖然有其他旋律襯托，但曲子的行進猶如浪漫樂派以後的主調音樂，主旋律仍然是重點，副旋律好像是主旋律的「和聲」。莫札特的天才似乎兼容了複音音樂與主調音樂的作曲方式的長處。因

此，結構均衡且有抒情性。

非激情的抒情

但是，正如上述，莫札特旋律的表現力（expressiveness）以及抒情性，並不是直接指涉人事感情的悲喜或是苦痛。樂音中偶爾有陽光的溫暖，偶爾有些陰鬱的暗影。音樂是隱約的氣氛，而非激情的傾訴。因此和其他的古典樂風作曲家相比，他有更濃密的抒情性；和許多浪漫時期的作曲家相比，他因為相當的自我制約，而不會陷於激情。因為不激情，音樂反而更經得起重複聆聽。他的單簧管協奏曲、雙簧管協奏曲、巴松管協奏曲、法國號協奏曲（四首）、兩首長笛協奏曲（實際上應該只有一首G大調，另一首D大調是雙簧管協奏曲改編）、長笛與豎琴協奏曲、五首小提琴協奏曲、晚期的交響曲、以及大部分的鋼琴協奏曲，大都能讓聆聽者有這種感覺。

巴洛克以及古典樂風時代，有關情感與理智的辯證，有幾點值得注意：

• 從十五、六世紀到巴洛克到古典時代，音樂中理性與抒情的表現是相對的，非二元對立的排他性。

• 若是能在巴洛克及古典樂風裡聽到音樂動人的情感，而且又能聽出這兩個時期處理感情的差異性，這樣的聆聽者一定有敏銳的心思。巴洛克著重複音音樂（如賦格與對位），而古典時期雖然延續一些複音音樂的作曲法，但主調性旋律及其和聲的作

①本書所有外文的中譯都是由本人執筆。

曲法已經別有一番天地。表面上巴洛克的複音樂受到形式的規
範，但其演奏方式（如觸技曲）卻容許相當的奔放起伏，而古
典時期的主調音樂雖然和未來浪漫樂風以後的作曲法相似，比
較適合情感的發抒，但由於作曲理念傾向自我節制，因此音符
能刻畫出音樂的形式之美。有些作曲家如莫札特則吸納了複音
音樂及主調音樂的長處。

• 即使所謂情感的強度也是相對的。和十五、六世紀的音樂相比
較，巴洛克的音樂，抒情的方式較「濃烈」，但若是以浪漫樂
風音符湧動的激烈狀態來看，很多聽者可能認為不論巴洛克或
是古典樂風都是強調理智與形式，而非情感。這樣的聆聽當然
是大而化之，可能錯過音符中纖細的風景。有些音樂史的撰寫
者甚至認為巴哈和莫札特的音樂，是不對人生做描繪或是感懷
的絕對音樂。

• 所謂絕對音樂並不是意味音樂與情感無關，而是音符對人生的
悲喜不做直接的指涉，但是音樂仍可能有相當的抒情性。

• 如何在古典樂風裡，從表象形式的均衡中聽出音樂的抒情性，
才能真正體會到海頓與莫札特音樂中的瑰寶。

音樂初階選薦

巴洛克時期

柯瑞里（Arcangelo Corelli, 1653-1713）：G 小調複協奏曲《聖

誕》。

浦賽爾（Henry Purcell, 1659-1695）：D 大調小喇叭協奏曲。

阿畢諾尼（Tomaso Albinoni, 1671-1750）：D 大調雙簧管協奏曲
作品七之六，D 小調雙簧管協奏曲作品九之二。

韋瓦第（Antonio Vivaldi, 1678-1741）：小提琴協奏曲《四季》，
D 大調吉他協奏曲，C 大調曼陀林協奏曲，長笛協奏曲《海
上風暴》、《金絲雀》，C 小調短笛協奏曲，F 大調、D 小
調雙簧管協奏曲。

泰雷曼（Georg Philipp Telemann, 1681-1767）：A 小調木笛組曲，
D 大調、G 大調中提琴協奏曲，E 小調雙簧管協奏曲。

韓德爾（Georg Friedrich Händel, 1685-1759）：《水上音樂》，
《皇家煙火音樂》組曲，風琴協奏曲作品四、作品六，神劇
《彌賽亞》選曲。

巴哈（Johann Sebastian Bach, 1685-1750）：《布蘭登堡協奏曲》
（共六首），第一號、第二號、第三號、第四號管弦樂組
曲，《哥德堡變奏曲》，D 小調觸技曲與賦格、G 小調賦格
及《馬太受難曲》。

古典樂風時期

海頓（Franz Joseph Haydn, 1732-1809）：D 大調、C 大調大提琴
協奏曲，降 E 大調小喇叭協奏曲，交響曲第六號、七號、八
號、五十五號、七十三號、九十四號、一〇〇號、一〇一
號、一〇二號、一〇三號、一〇四號，及神劇《創世紀》。

艾曼紐・巴哈（Carl Philipp Emanuel, 1714-1788）：降 B 大調大提

琴協奏曲，A 小調大提琴（長笛、大鍵琴）協奏曲。

克利斯汀‧巴哈（Johann Christian Bach, 1735-1782）：A 大調小
提琴與大提琴的協奏交響曲。

莫札特（Wolfgang Amadeus Mozart, 1756-1791）：除了以上在文
中所提的曲子外，再加上：交響曲第二十五號、二十九號、
三十一號、三十五號、三十八號、三十九號、四十號、四十
一號，鋼琴協奏曲（十四號至二十七號），降 E 大調雙簧
管、單簧管、法國號與巴松管的協奏交響曲、《安魂曲》。

葛魯克（Christoph Willibald Gluck, 1714-1787）：《愛賽絲特》
（*Alceste*）歌劇序曲、《伊菲吉妮在奧利斯港》（*Iphigenia
in Aulis*）歌劇序曲。

貝多芬（Ludwig van Beethoven, 1770-1827）：第一號、第二號交
響曲。

浪漫風華

嘲諷與激情

　　若是以絕對的二元對立看待文學史，十八世紀的新古典時代，十九世紀的浪漫時代，似乎各自為身體不同的器官發聲。大腦大部分主宰了新古典的文風，搏動的心臟則為浪漫詩人注入了激越的血液。以善於理智的大腦剖析現實，人生注滿嘲諷，世事甚至是人的軀體都在凹凸鏡裡顯影。十八世紀英國的波普（Alexander Pope）、德萊頓（John Dryden），以及山繆約翰孫（Samuel Johnson）等人的作品給文學史留下許多荒誕的圖像和行徑備受譏諷的人物。人物在穿戴假髮和錦緞衣著下所顯現的表裡不一，很難逃離作家犀利的眼光和嘲諷的語調。

　　十九世紀的人們，拿下假髮的動作也許是一個象徵，一個還我本來面目的象徵。十八世紀富麗堂皇的裝扮卸去，還原較能顯現本性的自我。但有趣的是，一旦自我顯現，頭腦就慢慢騰出原來主要的地位，而讓位給傳輸血液情感的心臟。十八世紀的嘲諷伴隨著說教，十九世紀的浪漫經常導入煽情。浪漫時期的詩人，

在情感的吞吐間，讓當時的讀者的脈搏加速，但也讓讀者的思維略顯蒼白。這是一個歌頌情感、煽動情緒的時代。雪萊、拜倫①、艾德加·坡（Edgar Allan Poe，一般誤譯為愛倫坡）不時有煽情之作，華滋華斯（Wordsworth）和柯立奇（Coleridge）在抒情中有時有一些意境豐富的詩行，而濟慈（Keats）是少數在浪漫時代裡，能在詩行展現思維深度的詩人。

音樂的發展和文學相對應，但略有不同。假如我們以音樂的古典主義時代來對應文學的新古典主義，諷刺的要素很難在樂音裡出現，取而代之的是均衡與和諧。也許音符的重點就不是「描述」，所以波普譏諷的人物很難在樂音裡變成具體的輪廓。正如前文所述，古典時期的重要代表性作曲家，海頓與莫札特所留給世人的，是樂音的均衡之美，不是嘲諷揶揄的語調。

浪漫樂風的體認

浪漫時期的音樂倒是比較能和同時代的浪漫文學相呼應。以樂音為主的浪漫樂風有幾點值得注意：

音符與真實的間隙

音符裡飄盪著人間的喜怒哀樂，音樂的流動中傳達出作曲者對人間情感的觀照。但假如我們在有些浪漫詩裡看到人的情感和

① 拜倫的行徑和許多短詩很「浪漫」，但他最著名的長詩〈唐璜〉卻具有新古典的嘲諷精神。

理想因為呼喊而顯得淺薄，我們不能以同樣的批判角度來看待浪漫作曲家。也許，音符所謂的描述，總無法像文字與現實的對應那樣明確。相較於文字，音符所描述的，更難賦予「具象」的聯想。浪漫時期產生了所謂「標題音樂」如「交響詩」，想以音符來描述客體或是具象的現實，但這個音符中的客體和真實的客體，存在著龐大的間隙，也存在著聆聽者廣泛的想像空間。也就是有這樣的間隙或是空間，音樂反而留下情感與思緒的餘韻，而免於膚淺。

　　因此，貝多芬的第六號交響曲《田園》第四樂章裡激烈的定音鼓，照《田園》的標題，聆聽者很自然可能想成雷鳴。但定音鼓和雷鳴並不能直接畫上等號。定音鼓的敲擊也可能暗示戰爭的逼臨，也可能心靈的危機。音符和現實客體的指涉，也在虛實之間。聆賞音樂，並不是在個別樂器組裡辨識客體的化身，即使音樂有標題，我們也應該有這樣的自覺。由於音符指涉的朦朧性，李斯特的《前奏曲》（意謂：生是死的前奏）才能顯現豐富的音樂內涵。②

自我約束的美學

　　浪漫音樂承載了人生的悲喜，音符也經常帶動心情上下浮沈。十八世紀所力求的結構均衡之美，在新的時代裡，進一步被情感穿透，而顯得迂迴與曲折。人類的感情本來就是一個不穩定的「存在」，似有似無的左右人的情緒。情感的使喚左右人類歷

②有關「交響詩」的指涉問題，將在〈音樂的寫實？〉的專章裡進一步討論。

史的悲劇或是喜劇。浪漫時期的音樂，當人的情感能全然自由地展現時，一個作品成功的關鍵，就在於作曲家是否能以客體的形式與理智思維，來自我約束這種自由。由於浪漫已經強調感情的表現，所以演奏時，情感適度的收斂，反而更受到肯定。

帕爾曼（Perlman）獨奏朱利尼（Giulini）指揮管弦樂伴奏的貝多芬D大調小提琴協奏曲就是一個例子。獨奏小提琴似乎有意淡化情感的表現，由於適度從「浪漫情懷」中退卻，演奏反而有一種驅策力。再加上指揮略帶深思的伴奏，整首曲子雖然旋律過於重複，仍然能引發聆聽者的投入與思維。

對於那些展現情感強烈變化以及表現反覆技巧的音樂，「適當的約束」尤其是演奏成功與否的關鍵。因此，李斯特的第一號、第二號鋼琴協奏曲，出色的演奏者如亞勞（Arrau）、布仁戴爾（Brendel）、貝爾曼（Berman）、耶尼士（Janis）等人都能在展現技巧時，也能在音符的流動中有思維的灌注，使壯碩澎湃的音響散發詩質。帕格里尼的小提琴作品（不論是獨奏曲或是協奏曲），一般演奏者大都用來炫耀技巧，但在阿卡多（Accardo）和帕爾曼的琴音中，樂音的飛騰翻轉，讓聆聽者在讚嘆技巧之餘，還能在激昂的琴音中，體會音樂裡思維的面向。能讓情感富於思維、能讓技巧表現深度，是一流演奏家對自我最大的期許。

主調性旋律

古典樂派晚期，主調性音樂慢慢變成作曲的「主調」，浪漫時期更是主調性音樂的時代。聽者很容易感受到主旋律的行進，聆聽者對個別曲子的印象與感知，大都來自於主旋律。在浪漫時

期，一首曲子的吸引人與否，和主旋律的是否動人很有關係。浪漫時期，也是展現旋律之美最重要的時期。

旋律與曲式

音樂曲式的旋律（melody）與一般在嘴巴哼唱的簡短曲調（tune）不同。作曲家很可能嘴巴已經在吟哦一段優美的曲調，作為整首曲子的主題。但是完成一首曲子，並不是簡單的曲調可以竟全功。作曲家必須加以展延變奏，在音樂的曲式中完成。由於音樂的創作，不再像古典時期之前強調音符對位與多重旋律的穿插，主調或是主旋律必須經由細緻的和聲產生變化，使曲子的進展不呆滯。奏鳴曲形式不再只是對位或是調性的變化。在單一樂章裡（通常是快板的第一樂章），從主旋律（主題）到展開到再現到總結的變化，極富於戲劇性。

以主旋律支撐的奏鳴曲形式，當然使得個別樂章變得比較長大，因此若是主旋律的處理不當，可能會流於單調的重複。另一方面，若是我們把最初簡單曲調的主要動機（主題）當作個人情感的發源地，一首曲子的完成必須把這樣的情感經由形式（曲式）的調變。作曲不只是展現情感，還需要以（理智的）形式調和情感。簡單的原始動機並不等於主旋律的完成。

半音階的使用

再其次，有些浪漫作曲家為了使旋律更富於「色彩」，在一般的音階外，再加上半音階或是變化和弦。作曲家通常在上升音階的某些音符上加上升記號，在下降音階的一些音符上加上降記號（但是有時作曲家也打破這個成規）。蕭邦、舒曼、華格納以及其他的浪漫時期作曲家，幾乎把半音階作為旋律與和聲的基本

要素，十九世紀因而也經常被稱為「半音階的時代」。半音階的使用與上述主旋律的奏鳴曲形式，都是意味情感的樂思都需要經由形式理智的中介。

音樂的領域

在表面「浪漫時期」的標籤下，作曲家彼此的樂風彼此大異其趣，彼此發揮的領域也大不同。分述如下：

藝術歌曲

德奧系作曲家從海頓、莫札特、貝多芬開始都有藝術歌曲（lied）的創作，到了浪漫時期更進一步發揮。藝術歌曲較重要作曲者有舒伯特、舒曼、李斯特、布拉姆斯、渥爾夫（Hugo Wolf）等人。藝術歌曲和一般民謠不同，民謠的重點是歌詞的旋律，伴奏無關緊要。藝術歌曲伴奏的部分（通常是鋼琴）幾乎和歌詞的旋律同等地位。舒伯特堪稱歌曲之王，創作了約六百首的藝術歌曲。內容有催眠曲、愛情歌曲、戲劇性民歌等。鋼琴伴奏部分有時像馬之奔騰，有時像急流中的溪水，有時像旋轉的飛輪，非常精彩。李斯特和渥爾夫的藝術歌曲裡，人聲高聲吟唱簡短的歌詞旋律時，鋼琴卻是「歌曲」最重要的樂曲因素。渥爾夫說他自己的作品是「人聲和鋼琴的歌」。浪漫時期著名的歌曲集有舒伯特的《磨坊少女》、《冬之旅》、舒曼的《詩人的愛情》等。

交響曲

貝多芬的第三號交響曲《英雄》使交響曲從古典樂風跨入浪漫樂風。第一樂章雖然仍是典型的奏鳴曲的快板，但單樂章裡七個主題交織進展，形式繁複。第三樂章以詼諧曲取代小步舞曲。

第四樂章也是主題及變奏都比以前的曲式複雜，一改古典樂風的樣貌。隨著樂團編制的擴大以及新樂器的使用，管弦樂法在交響曲裡發出澎湃的聲響和懾人的氣勢。貝多芬之後，各作曲家的處理方式，略有不同。

舒伯特的第八交響曲《未完成》精簡如歌，第九交響曲《偉大》被稱為「天堂長度的交響曲」。兩首曲子都是延續貝多芬對交響曲的探索。

有些作曲家在某些曲子裡，力求前後的一致性，以同樣的主題貫穿全曲。舒曼的第四交響曲、法朗克（Frank）的D小調交響曲、德佛札克的《新世紀交響曲》、柴可夫斯基的第四號交響曲是有名的例子。以柴氏的第四交響曲為例，雖然每一個樂章都有自己的主題，但第一樂章的「命運」動機串連整首曲子四個樂章，變成樂曲的「中心樂想」，因此被稱為柴氏的「命運」交響曲。

有些作曲家以「固定樂想」（idée fixe）來襯顯「交響曲」的故事性。白遼士的《幻想交響曲》、《羅蜜歐與朱麗葉》一方面打破交響曲固定樂章的限制，一方面擴大樂團的編制，產生戲劇性的音響。

李斯特發展純然單一樂章的「交響詩」。這是作曲家為音符的「描述」能力尋找定位，二十世紀李查史特勞斯的「音詩」是這條路的延伸。

有些作曲家如布拉姆斯回顧過去，在十九世紀的交響形式中，散發出古典樂風的內省樂音。

有些作曲家如德佛札克及史梅塔納（Smetana）在樂曲中吐納民族地域性的呼吸，本書將於〈民族的呼吸〉中以專章討論。

到了十九世紀後期，馬勒與布魯克納（Bruckner）再度拉長交響曲的長度。有些交響曲大約要演奏八、九十分鐘。在這些曲子，所謂浪漫的情愫是對宇宙人生的觀照，已不是情感的傾吐。馬勒的交響曲且經常加入人聲。他的第八號交響曲有多重聲部的人聲，加上樂團編制龐大，因而被稱為「千人交響曲」。

獨奏與協奏曲

獨奏者的新地位

十九世紀的音樂，再也不是宮廷的附庸。音樂家不是貴族「饌養的家臣」。音樂的聽眾是新興的中產階級。各人的演奏魅力決定了市場的接受度。李斯特的鋼琴、帕格尼尼的小提琴，觀眾「看」的動作可能比「聽」更重要，因為那些令人張口結舌的技巧「演出」，使獨奏者變成愛樂者的偶像。可以想見，李斯特譜寫的鋼琴協奏曲（兩首）、帕格尼尼譜寫的小提琴協奏曲（七首），獨奏樂器部分的魅力足以和整個樂團相抗衡。

事實上，以鋼琴協奏曲來說，舒曼、蕭邦（兩首）、布拉姆斯、葛利格、柴可夫斯基（三首）的曲子，獨奏部分都是炫人的焦點。蕭邦的鋼琴曲，不論獨奏曲或是協奏曲都是鋼琴藝術的經典之作，演奏技巧可能比李斯特更繁複，但他所要求的不是鏗鏘的聲勢，而是纖細的心靈觸覺與詩意。他的第一號鋼琴協奏曲幾乎是所有古典音樂中最動人的曲子。

十九世紀的協奏曲以鋼琴為主。但小提琴的作品也不少，除了帕格尼尼外，貝多芬、史博（Spohr）、孟德爾松、布魯赫、維尼奧斯基（Wieniawski）、布拉姆斯，都寫過小提琴協奏曲。布拉姆斯且為小提琴及大提琴寫過「雙重協奏曲」（double con-

certo），貝多芬為小提琴、大提琴及鋼琴寫過「三重協奏曲」
（triple concerto）。

奏鳴曲快板的變奏

　　一般說來，浪漫時期的協奏曲的第一樂章大致仍是古典時期
的奏鳴曲快板形式，但是由於作曲家著重的是「感情」的敘述，
而非形式的規劃，樂章結束時，樂曲不一定像古典樂風一樣，以
所有樂器的總奏讓音符翻騰達到高潮。以布魯赫的G小調第一號
小提琴為例，第一樂章雖然還是「像」奏鳴曲的快板，但樂曲的
進行，不僅沒有按照常規地「展奏」、「再現」樂曲開始的主題，
樂章即將結束時，且「偷偷地」轉調成為降E大調慢板的第二樂
章。

歌劇

　　浪漫時期是歌劇豐收的季節。較重要的歌劇作曲家及其代表
作（試各舉一例）如下：

法國：白遼士《特依人》（*Les Troyens*）；史龐替尼（Gasparo Spontini）《維士塔處女》（*La Vestale*）；比才
《卡門》；古諾（Gounod）《浮士德》；馬斯內
（Masnet）《曼儂》（*Manon*）；喜歌劇作曲家奧芬
巴哈（Jacques Offenbach）《霍夫曼的故事》。

捷克：史梅塔納《被出賣的新娘》。

德國：韋伯（Carl Maria von Weber）《魔彈射手》。

俄國：葛林卡（Mikhail Glinka）《沙皇的一生》；包羅定
（Alexander D. Borodin）《伊果王子》；林姆斯基—
柯沙可夫（Rimsky-Korsakov）《金雞》；柴可夫斯基

《尤金‧奧尼金》（*Eugene Onegin*）；最值得注意的
是穆索斯基（Mussorgsky）的《包立斯‧高杜諾夫》
（*Boris Godunov*）。

義大利：羅西尼《塞維爾的理髮師》；唐尼采第（Donizetti
《愛情煉金術》；貝里尼（Bellini）《清教徒》。

威爾第

　　但是十九世紀最重要的歌劇作曲家應該是義大利的威爾第，
和德國的華格納。威爾第強調人世的激情，情節不時以暴力激起
觀眾的情緒與眼淚。樂曲中有激昂的詠歎調，合唱團和樂團激動
地投入樂音，來宣洩人世翻騰的情緒。假如能將激情和浪漫畫上
等號（這當然有問題，請參照以上討論），威爾第的歌劇是浪漫
之最。以二十世紀以後的眼光來審視威爾第的歌劇，在情節的進
展與音樂的激情，音樂可能過於宣洩情緒，但純粹以音樂的譜寫
來說，他的和聲、旋律、及管弦樂法都留下可觀的成就。重要的
代表作有：《茶花女》、《阿伊達》、《命運之力》、《奧賽
羅》等。

華格納劇樂的特色

　　華格納的歌劇叫做劇樂。他的音樂可以說是集十九世紀的總
成，並且影響到二十世紀。重要代表作有：《紐倫堡名歌手》、
《唐懷碩》、《崔斯坦與伊莎德》以及龐大的《尼布隆指環》等。
他的劇樂有三個特色：

• 故事取材不再以南歐或是地中海附近的地域為焦點。華格納採
　用的是北方的歷史與傳奇。

- 不再使用傳統的詠歎調，而以類似早期佛羅倫斯音樂劇裡的宣敘調取代之。
- 劇樂裡，人物、樂想都有個別的「引導動機」（leitmotif）。這些引導動機的編織糾葛也開展了音樂的戲劇力。由於觀眾可以從這些動機中得到劇情的提示或是暗示，樂團變成歌劇裡真正的「音聲」（voice）。

華格納劇樂的美學

　　聆聽他的劇樂有兩點值得注意：

- 聆聽者和「引導動機」產生一個辯證關係。「引導動機」導引聽者進入劇情，聽眾可以從「動機」的聲音中「感受」到人物的景象。因此，他的劇樂序曲或是間奏曲，即使抽離劇樂而單獨演奏，聆聽者也可以從「引導動機」概略瞭解情節。藉由「聽」，觀眾似乎「看」到舞台上的動作。
- 華格納的劇樂重點不是激情，而音樂所描述的世界是由歷史和傳奇所構築的存在處境。樂想的思辯遠遠超乎情感的傾瀉，因而是尼采早期心目中的理想音樂家。

4 民族的呼吸

國民樂派的興起

十九世紀中葉後，西洋音樂界掀起一個以國家民族素材為重點的風氣，強調音樂要善用自己的民謠旋律和舞蹈的韻律。歌劇是描寫自己民族的故事，管弦樂是以和自己國家民族有關的素材，做為交響樂或是交響詩的標題。在音樂史上，這樣的作曲取向被稱為國民樂派（nationalism），國民是國家民族的簡稱。

仔細審視國民樂派，我們會發現這是一個以周邊對抗中心的音樂活動。德國、義大利、法國自有其音樂的傳承，這些傳承，雖然，聆聽者可以感受到作曲家有個別國家概略的風格，如貝多芬是德國作曲家，白遼士是法國作曲家，羅西尼是義大利作曲家。但這些被貼上「國家標籤」的作曲家，並不是專為自己的國民而寫，他們音樂是國際性的訴求。由於他們音樂已經具有國際性的地位，他們並不需要以所謂的民族素材來顯現特色，來發出引人注目的聲音。因此，國民樂派從既有音樂傳承的中心之外發聲，音樂在歐洲邊緣吐納民族的呼吸。

邊緣的聲音

　　俄國一八三六年葛林卡（Glinka）《沙皇的一生》已經是道地斯拉夫民族的歌劇。到了一八七五年，魁依（Cesar A. Cui）、包羅定、巴拉基瑞夫（Mily A. Balakirev）、穆索斯基、林姆斯基─柯沙可夫（Rimsky-Korsakov）等人組成「五人組」，以開發創作真正的俄國音樂為宗旨。在一八七六年之前，俄國的報紙已經稱呼他們是「強有力的一撮人」（the mighty handful），和柴可夫斯基、魯賓斯坦等國際傾向的音樂分庭抗禮。包羅定的《伊果王子》與穆索斯基的《包立斯・高杜諾夫》是有名的代表作①。

　　此外，波西米亞民族的有史梅塔那（Smetana）的歌劇代表作《被出賣的新娘》和德佛札克的管弦樂（如《科斯拉夫舞曲》）；北歐的有葛利格（Grieg）的《抒情集》（Lyric Pieces）裡的民歌與挪威旋律。另外，匈牙利的柯達依、巴托克；羅馬尼亞的安內斯科（Georges Enesco）；西班牙的阿爾班尼茲（Albeniz）、法雅（De Falla）；英國的范威廉士（Vaughan-Williams）、浩威爾斯（Herbert Howells）、巴特渥（George Butterworth）等都不時以音符譜寫民族的身影。至於芬蘭的西貝流士（Sibelius），早期的作品力主民族音樂，但隨後還是以「音樂沒國界」做為創作的準則。

①柴可夫斯基事實上以俄羅斯的民族素材也寫了不少曲子。例如副標題為「小俄羅斯」的第二號交響曲就是以烏克蘭的民歌鋪成其中甚多的主旋律。副標題如此稱呼是因為烏克蘭當時就叫做小俄羅斯。

從十九世紀中期到約一九三〇年以前，這些作曲家「有意」一方面以民族素材充實音樂的內容，一方面以音樂表現民族的特徵。但所謂的民族性，存在一些需要釐清與辯證的題旨。

民族音樂美學

民族素材「意圖性」的使用

　　首先，所謂民族性，牽扯到民族素材的運用，但作曲家運用這些素材的態度卻可能有天壤之別。有些作曲家，生於斯、長於斯，某些民族性素材已經進入潛意識的思維而不自知。有些作曲家，不僅在「非意識」的狀態中，浸淫於既有的傳統素材裡，他們更在意識的清楚狀態下，「有意」地尋找民族素材。前者的創作雖然有時會流露出一些民族性的特色，但卻不能歸諸國民樂派，後者則是標準的國民樂派。

　　因此，民族性和作曲家的「意圖性」有關。以十九世紀的時代來看，作曲家大都有一個「自我意識」要表達，作曲者在音樂裡隱藏了他的情感與思維。音樂因而被認為「似乎」就是意圖的化身。

「意圖」的追尋？

　　但是聆聽者一定要被動地遵循作曲家的意圖去聆賞音樂嗎？二十世紀五〇年代文學批評界裡，發出了「尋找作者創作意圖誤謬」的呼聲。在文學的「新批評時代」，強調批評家與讀者的閱讀重點是：文本本身就是意義存在的空間，不必去追尋作者的創

作意圖。類似的論點即使到了今天仍然在音樂界產生迴響。當代的作曲家哈維（Jonathan Harvey）在他的《心靈的追尋》裡說：「意義並非來自於作者，而是來自於形式上的安排及巧智」（In Quest of Spirit: Thoughts on Music 16）。當代極富盛名的作曲家史托克豪森（Karlheinz Stockhausen）也說：「我個人並非要傳達什麼。我只是讓……音樂成為一個媒介……使人們從中發現內在的自我，發現他們已經遺忘的自己。」（toward a cosmic music 4）。因此，聆聽者才是意義的重心。音樂所展現的是樂音的流動，藉由音樂的聆賞，聽者將其想像成人生的各種姿容。作曲家藉由音樂觸發聽者想像，讓聽者在音符中發現一個一度熟悉但已經遺忘的自我。

「意圖詮釋」與過度詮釋

假如音樂賦予聆聽者想像的自由，這種自由將因聽者對樂曲的「意圖化」而傷痕累累。假如作曲家以自我的意圖作為意義的立足點，聆聽者詮釋時所賦予的「意圖詮釋」將縮減樂曲的迴響空間。聆聽者更會習慣將一個作曲家的所有作品等同視之。以西貝流士為例，因為他以民族素材譜寫了許多音詩（tone poems），所以聆聽者也試圖在他的交響曲傾聽民族的呼吸。以他著名的第二號交響曲來說，當時的指揮家卡加諾斯（Robert Kajanus）將其詮釋成政治訊息：行板「是對所有人世的不義最心碎的抗議」，詼諧樂章是「一幅狂亂準備的圖像」，終曲是「勝利的結論讓聽者興起愉悅光明的遠景」。有趣而反諷的是，西貝流士全然否認。

作曲者的否認當然不能限制聆聽者的詮釋，但「意圖性的詮釋」會反映出聆聽者音樂欣賞能力的缺失與不足。因為以音符來

詮釋作曲者的創作意圖經常流於「過度詮釋」。

民族素材與「國家性」

　　所謂強調民族性也就是強調國家性。但是我們並不能因為作曲家沒有明顯使用民族素材，就將其從某一個國家中放逐。布拉姆斯、布魯克納是德國作曲家，德布西、拉威爾是法國作曲家，羅西尼、威爾第是義大利作曲家，雖然他們的樂曲裡並沒有明顯的民族素材。因此，「什麼是國家性」變成另一個值得審視的課題。

　　「國家性」不一定要在民族素材裡找證據，它是一國作曲家展現一種神似的精神面向，樂曲裡有一種類同的氛圍。德布西與拉威爾比較，德布西與布魯克納的比較，前者的相似性遠遠超過後者。但同樣，當我們以「國家性」的標籤放在作曲家的身上時，我們同時要自我提醒：概約化的同質性（homogeneous）標籤不僅是對作曲家的另一種傷害，也是暴顯聆聽者大而化之的傾向。對任何藝術的欣賞閱讀，接受者（聆聽者、觀賞者、讀者）都應該要培養異中求同、同中求異的能力。

「有意無意」之間

　　不論文學與藝術，作品不全然是「意圖」的投影。作品也不是「目的論」的化身。在動人的作品裡，素材的使用以及創作意識的運作總在有意無意之間。以國民樂風的音樂來說，有些民族素材使用的很生硬，和樂曲其他的音符不太能融洽相處。作曲者太「有意」要使用素材時，這些素材通常未經消化吸收，而造成

樂曲的便秘。

西貝流士的可貴就在於：他想在音樂裡尋找表現芬蘭的文化身分，因而儘量去熟悉自己國家的民歌傳統，他甚至遠行到芬蘭東南方卡瑞里亞（Karelia）裡去尋找芬蘭的民間吟唱「如諾」（runos）。但他的樂曲並不是這些民歌直接的轉植，他只是讓部分的音符展現民歌的韻律以及民謠風的氣氛。著名的音詩《傳奇》（*En Saga*）就是如此。譜寫這首曲子時，西貝流士「有意」從芬蘭的史蹟中尋找靈感，但他「無意」生硬地將既有的民歌填塞作品。西貝流士讓原始素材在「有意無意」之間再現新的生命。

民族素材的處理

因此，原始素材不等於音樂成品。正如上述，沒有使用民族素材並不意味某作曲家就不具有「國家性」，反過來說，使用民族素材並不保證某位作曲家是國家的代表性作曲家。兩者都需經由譜曲過程是否「智巧」的檢驗。素材必須經由音符的調變，而擴展延伸而造成再創作。

而一旦牽扯到譜曲的複雜過程，樂曲的成功與否就不是簡單的原始素材可以全盤定奪。

史梅塔納的聯篇交響詩《我的祖國》有六首樂曲，全部是以波西米亞的素材譜寫成。但是第二首的《莫爾島河》成就最高，感動力遠遠超過其他五首曲子。民族音樂的成功，不只是素材的存在與否，而是素材如何透過音樂的語言發聲。

進一步說，即使一首具有民族樂風的曲子，作曲的過程可能來自於多方面的因素。德佛札克的 F 小調鋼琴、小提琴、大提琴

三重奏曲，整首曲子不時流露出感傷沈思的斯拉夫氣質，最後的快板樂章則引進了捷克舞蹈，這些都透露出德佛札克波西米亞的民族色彩。但是整首曲子在各個樂章的發展、主題再現等都有布拉姆斯影響的痕跡。其他英國的范威廉士、瑞典的葛利格、西班牙的法雅等都是在世界的傳承裡展現民族風格。

由素材到樂曲的完成

所謂民族音樂或是國民樂風的成就不是單單以素材來定成敗，還需要樂思的敏銳與作曲的精巧。一首曲子的完成需要藉由音符發抒性靈的體驗和對曲式的嫻熟。因此，若是某些年老的「樂人」，因為能拉彈演奏一些簡單（而不稀有）的民族曲調（tune），我們就將他奉為「國寶」，正顯現我們音樂觀的畫地自限。真正的「國寶」是將這些簡單曲調譜寫成觸動人心的創作曲的音樂家。

民族性與國際性

民族音樂所展現的「國民性」在樂曲的成品中，仍然有外來「國際性」的影響。在展現民族性的訴求時，仍然有跨越國際的融通。反過來說，也就是因為有國際性的滲透力，一首國民樂風的曲子不僅本國國民能受到感動，他的樂音也能在國界外撥弄人們的心弦。

事實上，當「民族音樂家」變成一個人的標籤時，這樣褒揚的稱呼也可能因而變成一種貶抑。西貝流士、德佛札克、葛利格等人被稱呼是他們自己國家的「民族音樂家」時，似乎暗示他們的音樂只能感動他們的國民，但這樣的論斷卻沒辦法解釋為何西貝流士的交響曲與音詩、德佛札克的斯拉夫舞曲及交響樂，以及

葛利格的鋼琴曲能在這個世界的其他角落飄揚流轉。

民族性的當代性

　　人是時空的產物。人的存有是時空兩軸的交集。接受傳統使一個作曲家能吐納民族的呼吸，但因襲既有的傳統，卻可能使他缺乏當代性。空間亦然。生長的處境使作曲家吟唱周遭熟悉的旋律，譜寫鄰近空間生活與傳奇，但這些旋律與敘事必須匯入音樂世界性的大川大海。因而，范威廉士的《倫敦交響曲》仍然能感動東京、北京、台中的聽者。音樂的創作總是個相與通相的互動與辯證。

　　因此，當我們呼籲音樂的民族性時，我們起碼要跳出有關尋找民歌的迷思。民歌的收集只是最初步的開始，而不是結束。一首創作曲的完成，民歌只是其中一個要素，這個要素需要融入音樂共通性的語言。也許許常惠的《嫦娥奔月》、馬水龍的《梆笛協奏曲》，乃至稍嫌濫情的小提琴協奏曲《梁祝》以及由東北民謠改編的《江河水》二胡協奏曲（原先先改編成獨奏曲），離西貝流士的國民樂風尚有一些距離，但這是一個大方向的起步。當我們跨出這一步時，我們知道我們正朝民族性的當代性邁進。

音樂的美學風景

5 音樂的寫實？

文字與音符

音符會被具象化是試圖以文字描述音符的結果。很多的十九世紀音樂理論家嘗試將音樂的論述與文學結合。舒曼就嘗試以語言描述詩詞的方式描述音樂。但著名的理論家柏林格（Berlinger）就指出，音符所展現的情感，文字的敘述充其量只能沾一點邊，並不能填滿聆聽者的心靈。哲學家叔本華（Schopenhauer）說：「音樂若試圖貼近文辭，還依照事件打造自己，就是費力在說一種不屬於本身的語言」。二十世紀的作曲家史特拉文斯基（Stravinsky）在他的《自傳》（*An Autobiography*）裡有一段有名的宣示：「假如音樂好像表達一些什麼，這只是一種幻覺，而非真實。我們只是給它轉嫁了一些額外的東西，硬給它加上一個標籤，一個因襲的習俗。換句話說，我們不知不覺中，將既有的習慣誤以為是音樂的基本要素」。

「寫實的」曲式

　　造成音樂寫實的觀念或是幻想，最主要是想賦予音符描寫的功能。因此在音符和外在世界情景的銜接上，某些特定曲式被認為最具有寫實傾向。一種是泛稱的標題音樂，一種是交響詩或是音詩，另一種是歌詞與歌劇。

標題音樂

　　古典樂風時代的葛魯克就有標題音樂的創作，隨後韋伯（Weber）、貝多芬都有類似的作品問世。但使標題音樂向前大跨一步，且奠下根基的應該是白遼士，關鍵在於他「固定樂思」（Idée Fixe）的運用。「固定樂思」的基本概念是要以音樂描寫某一些事件時，就以某些特定的音程，組成一個動機或是主題，來表現其中的角色。在樂曲中，只要這個「固定樂思」出現，就意味這個角色登場。角色的心情變化，歡樂苦痛，「固定樂思」的動機也相對的變化。「標題音樂」的後續是李斯特的「交響詩」；「固定樂思」後來則由華格納在樂劇裡進一步發揮。

交響詩與音詩

　　「標題音樂」可以以各種曲式出現。它可能是弦樂四重奏，如舒伯特的《死亡與少女》；它可以是交響曲，如白遼士的《幻想交響曲》；它也可以是協奏曲，如布魯赫的小提琴協奏曲，《蘇格蘭幻想曲》。李斯特所創立的「交響詩」僅限於管弦樂演奏，

類似一般交響曲的第一樂章，但曲式較自由。進一步說，李斯特的「交響詩」和白遼士的標題音樂最大的差別就是「形式」。白遼士用「固定樂思」來描述或是敘事，但整首樂曲大抵上仍然遵循當時既有的樂曲形式。李斯特的「交響詩」在形式上，打破了既有曲式的限制與思維，以單樂章的型態問世。他寫了十二首的單樂章「交響詩」。樂曲的長短、和聲的鋪陳、動態的變化，主要是由「樂思」，也就是他所謂的「詩想」來決定。所謂「詩」是心靈的產物，由心靈的轉折來決定樂曲的變化，而不是由既定的曲式決定思維。

為了表達心中的「詩想」，作曲的和聲法及調性運用，也就更跌宕可喜。他的和聲不固守調性。在近系調以外的和弦裡穿梭，不先行轉調處理就移調，有時甚至不顧調性就進行半音階轉移。音符配合樂思的需要，由「音」表達「詩」。後來李查史特勞斯（Richard Strauss）就以「音詩」之名稱呼他自己的「交響詩」，意味形式上更進一步追求心靈的景觀與感受，因而也更進一步脫離「交響樂」的「交響」意涵。事實上，有時心裡的呢喃，只要單一樂器的低語，不必管弦樂的「交響」。

歌劇與歌詞

假如交響詩被賦予人生的描述與寫實，音符被視為文字是潛伏的動因。歌劇因為有劇情，劇情勢必有文字與對白，因而其「寫實能力」似乎更理直氣壯。當樂音在空中飄揚，聆聽者墜入某種朦朧的情緒時，歌詞已經說出其中的情境。經由文字，歌劇不必經由太多的想像，人聲的場景就歷歷在目。音符所指涉的人生還

很遙遠，對白已經推近到眼前。一個舞台「似乎」是世界的縮影。在威爾第的歌劇裡，舞台溢滿激情的眼淚，在華格納的樂劇裡，舞台再現北歐的傳奇。

再者，歌劇總有故事。而故事更能增加寫實的假象。「交響詩」比交響樂有故事性，以音符說故事。歌劇除了音符外，更以文字說故事。我們傾向以故事代表人生。

寫實的可能性

「標題音樂」與「交響詩」為十九世紀末、二十世紀初的「國民樂派」打下「寫實」的基礎。國民樂風所有有標題的樂曲，大都是將特定時空的事件具體化。但不論「宇宙性」的寫實或是「民族性」的寫實，所謂音樂的「寫實」，存在著多方面的美學問題，需要進一步釐清。

音符的意義指涉

寫實的正面意義在於藝術不脫離人生，但對人生的「指涉」，只是一條虛線，而非實線。聆聽這樣的音樂，聽者由樂音導入人生，隨者情感的起伏，觸發人生點點滴滴的聯想。如此的聆賞也可能觸動聽者的再創作，但我們應該自知，音樂的「寫實」並非現實的複製品。不論白遼士的「標題音樂」，或是李斯特的「交響詩」，或是李查史特勞斯的「音詩」，這些「標題」都在指引一個可能的情境與意義歸屬，但這些情境若是去掉樂曲所附加的文字說明，意義就仍然保持相當的開放性與「滑溜性」。

事實上，即使是標題音樂，作曲家有時也意會到要讓音符擺脫文字說明的束縛。以李查史特勞斯的《死與變形》為例，有些音樂會演奏這首曲子時，節目單上會印一些文字的說明：「在一間燭光暗淡的茅屋裡，躺著一個瀕死的病人。……掛鐘的滴答聲，刻畫著時辰的進行，病人在臨危時，還露出一絲微笑，好似夢見孩提時的黃金時光。」這樣的文字使樂音具像化，為聽者開一扇門，但也同時關閉了更重要的一扇門——聽眾的想像之門。我們要在什麼樣的音符裡找到「茅屋」（而非小木屋）的影子？我們要在怎麼樣的樂音裡確認「一絲微笑」？史特勞斯有如此的自覺，所以他謝絕認可任何對這首曲子的情節描述。

　　《死與變形》大致上是描述一種氣氛，曲目文字的說明若是藉由氣氛想像，而不落實具體的客體指涉（如上述的「茅屋」），大體上仍然不算太離譜。但是像史特勞斯的《唐吉訶德》、《泰爾愉快的惡作劇》兩首音詩，因為所描寫的對象是以文學作品以及過去的傳說作依據，文字的描述更是「栩栩如生」。有些《唐吉訶德》的解說如下：「……第七變奏：這時唐吉訶德被女人蒙住眼睛，滑稽地騎在木馬上，來回狂奔。……第八變奏：他們一齊乘上一隻小船，唐吉訶德以為這是一條魔法之船，幻想著水車是一處城堡，他們要去營救一個被囚禁的西班牙王子……」。《泰爾愉快的惡作劇》有這樣的解說：「接著泰爾又冒充牧師登場了，這時只能裝得道貌岸然，不便再胡鬧。可是轉眼之間，他又裝扮成騎士模樣，調戲婦女，並向姑娘求婚。泰爾因遭拒絕而激怒，將那姑娘姦污後，又將她遺棄。」我們不知道怎麼樣才能在樂曲中找到表現「蒙住眼睛」、「魔法之船」、「調戲」、「姦

污」、「遺棄」的音符？

史特勞斯知道節目單的文字說明，只是會將音樂窄化。他說：「我不可能為《泰爾愉快的惡作劇》提供曲目介紹（program），若是將我的思維化成文字，這些文字絕對甚難差強人意，勢必引發負面效應。……還是讓聽眾自己去猜測這首音樂的玩笑吧……」。

意義的鐐銬

文字因而可能是意義的鐐銬，為了「點明」意義而窄化意義。以「姦污」、「遺棄」等情節的解說無異將音詩淪落成電影配樂。電影配樂是因為先有影像才有音符，但是好的電影配樂，即使抽離影像，仍然能獨立存在，這時音樂的聆賞就不一定要還原成原來電影的影像。否則沒看過電影的人就沒辦法欣賞這些音樂？電影《臥虎藏龍》中，青冥劍物歸原主，李慕白在似暗似明的天色中練劍，大提琴與二胡的配樂非常淒切動人，暗示這把劍可能為俠士帶來的命運。但是電影過後，這段音樂是一個重新的開始，對它的欣賞與詮釋，也不必還原成俠士練劍，而陷入意義的鐐銬。

音符與符號

由文字將音樂具像化，是透過文字變成現實的化身。但這只是一個神話的迷思。因為文字對現實的指涉，符徵（signifier）與符旨（signified）的牽連也非全然對應。當代符號學已經從符徵對符旨的追尋，進一步體認到符徵與符旨間可能存在著無法聯繫的

裂縫。解構學更極端地認為：語言都會自我摧毀，意義的指涉不可能。假如文字如此，「豆芽菜」似的音符與現實的距離更加遙不可及。和文字相比，音符更像是「浮動的符徵」。符徵本身已經浮動不穩定，怎能找到一個固定的符旨？而一旦符旨又被簡化成具象的客體時，意義的指涉只是留下一些弔詭的問號。

意義的「完整化」？

固定符旨的假象是試圖將意義完整化（totalized），以一種詮釋取代所有可能的詮釋。但完整化事實上是窄化。文學作品與樂曲的生命在於不斷地經得起詮釋。一旦有一個所謂的「完整的」解說或是詮釋，作品的生命也將壽終正寢。因此所謂詮釋是展現一種未被發覺的可能性。作曲家不想為他的樂曲提供文字解說，就是要讓詮釋者去挖掘各種可能性。因此，樂曲不僅不是沒有意義，它所引發的是多重意義。統編意義才會使音樂失去意義。

「交響詩」的音樂欣賞

「音詩」與「樂想」

要展現發揮樂曲的可能性，在於不要將詮釋簡化成情節概要。「音詩」與「樂想」是一種透過音符對人生的思維。聆聽者從樂音的起伏中感受情感與哲思，而不是尋找故事背景與情節概要。音樂一旦被固定成某種情節，其潛在的可能性也就蕩然無存。聆聽「交響詩」或是「音詩」是音樂的經驗，而非文字的敘述過

程。我們的重點是聽音樂，而非說故事。

「概略」而非「細節」

　　將音符做文字的具象處理也是試圖將音樂與文學作對等的銜接。但弔詭的是「音詩」並不是「詩」。在詮釋上「音詩」可能與「詩」恰好相反。詩要以意象的細節取代概念。因此我們以「要多少肺活量才能吞吐滿街的塵埃？」的意象細節來取代「空氣污染」的概念。我們在詩行中不明講思念的概念，我們以如下的意象細節表達「時間」：「從傳說中抓到風的把柄／從瓶口看到風的舞姿／從滿地的松針／看到雲的飛揚」。詮釋要針對這些細節，而非大而化之的概念，才能真正看到詩。

　　「音詩」的詮釋恰好相反。作曲的過程當然要照顧音符組合的細節。但詮釋時，我們不能將「樂想」解釋成情節的點點滴滴。我們也許會面對一些音樂語言的細部處理，來強化我們對樂曲的思維與情感的體驗，但我們不能將音樂貶抑成說故事。我們只需要掌握樂曲的一些概念，但我們不需要故事發展的細節。這樣我們才真正聽到「音詩」

　　聆聽《死與變形》，我們也許只要感受到：「死前思想與回憶以及死後可能歸宿」，我們就可以隨著樂音體驗跨過生死門檻的門裡門外。欣賞《唐吉訶德》及《泰爾愉快的惡作劇》，腦中閃現類似的一句話，我們就可以進入音樂的世界：「唐吉訶德和泰爾奇想、喧囂、荒誕的一生」。當然，我們若是也能注意到那些「固定樂想」或是「引導動機」，我們更能體會到主角和樂曲的性格。《泰爾愉快的惡作劇》中，樂曲一開始，法國號所吹奏

的幽默中略帶憂愁的音調是泰爾性格的一面，隨後單簧管的詼諧音調則是他性格的另一面。這兩個「動機」的糾纏與辯證，貫穿全曲，造就了他充滿了荒謬與笑聲的悲劇。

歌劇與歌曲

歌劇與歌曲因為有名正言順的文字——歌詞相依託，更容易被賦予寫實的功能。但仔細省思，有幾點值得注意：

• 音樂史上所流傳下來的歌劇，大部分是著眼宮廷或是貴族的場景，已經迥異於一般的人生。歌劇的劇情也和人生背離。劇情的發展大都是樣板式的起始與終結，是一種自我封閉式的情節，不是真實人生的映照。

• 歌劇裡的歌詞，很多是過於激情甚至是煽情，和真實人生有相當的距離。歌劇中，很少有歌詞與樂曲都達到同樣的藝術水準。一般說來，音符的水準大都高於文字的水準。有些詠歎調常被拙劣的文字污染。聆聽這樣的曲子，不知道歌詞的具體內容，反而更能感受音樂之美。

• 有些藝術歌曲因為和詩結合，歌與詞都精彩動人。江定仙譜寫的《歲月悠悠》（黃堯謨的詞），黃友棣所譜寫的《遺忘》（鍾梅音的詞），曲子深沈悠遠，歌詞也大致能搭配樂音的意境。至於由李健根據王維的詩所譜寫的《相思》，文字與樂音交相競美，共同撥弄聆聽者的心弦。但是捲入這樣音樂的洪流時，某一瞬間的間隙，我們突然感覺到已經遠離當下的現實人

間。

- 這並不是說《相思》的「虛假」。以遊子的心境體會,「君自故鄉來,應知故鄉事,來日綺窗前,寒梅著花未?」,是非常真摯的感受,音樂充滿說服力。詞曲的真摯意謂音樂嚴謹看待人生。「寫實」、「指涉」並不一定能帶來這樣的感受。只有在音樂所營造的虛中帶實、實中帶虛的世界裡才能如此體驗。音樂或是藝術的世界不是真實世界直接的投影。藝術不只是反映人生,更是人生的反應。當我們探討音樂的寫實時,與其說是寫實的必要性,不如說是人生藝術化的必要性。

6 現代音樂

二十世紀的音樂，在很多人心中，很難有深刻具體的形制，音樂似乎是一個破碎的經驗，聆聽音樂甚至是一個夢魘，充滿了噪音。有些樂曲沒有調性也好像沒有旋律。傳統優美的曲調，似乎已埋葬在歷史的洪流裡，偶爾有一、兩節優美的旋律引起耳朵的注意，要再繼續追尋樂音的流脈，那些音符已經沒有蹤影。喜歡古典音樂的聆聽者不免自問，到底發生了什麼事？

其實，所謂的破碎感、無調性、音樂如噪音都有一些嚴肅的思維在支撐作曲家的創作。

破碎感

二十世紀的作曲家，並不是沒有能力以貫穿樂曲的完整旋律，來表達人生的看法，或是情感的走向。 但是對於有些作曲家，當我們的生活狀態一直處於零散割裂的狀態時，譜寫旋律完整的樂曲，映照現實人生，似乎有點象牙塔似的虛幻。那是一種離開地面在空中漂浮的浪漫情懷。空間上，當我們身處排放家庭廢水的河邊時，我們怎能將其歌頌成名不副實的唐宋山水？時間

上，當我們思緒紛飛，每一個瞬間重疊著多重瞬間的煩憂時，我們如何面對每一個粉飾的當下，更何況是串接展延的無數個當下？

於是，德布西和拉威爾抓住一個心靈捕捉的瞬間，但那是不穩定的瞬間。一段優美的旋律正如一段心神愉悅的感覺，但這個感覺在這幾秒鐘存在，在下一秒鐘已經消失。巴托克（Bartók）雖然收集了很多民間音樂和民歌素材，但在他的樂曲中，這些素材不像典型的國民樂風，有旋律的完整感，而是經常接受節奏爆發性的中斷與切割。前章〈音樂的寫實？〉裡所提的李查史特勞斯的音詩可再度為例。他所描寫的角色唐吉訶德和泰爾，旋律上上下下、來來去去，很少有持續感。表面上，這是襯顯角色的情緒浮動，實際上，這是史特勞斯作為現代作曲家的旋律感。反諷的是，史氏所描寫的這兩個角色已經是歷史人物。事實上，李斯特的「交響詩」與李查史特勞斯的「音詩」最大的差別，就在於前者旋律的延續性，而後者則是旋律銜接的片段感。

無調性

有些作曲家則是在調性上著力。傳統的調性音樂從巴哈到十九世紀末約兩百年。調性意謂和弦有一個核心。曲子的進行中，會隱隱約約以這個核心構成和聲。而所謂調性也牽扯到以這個核心造成的緊張、鬆弛、而最後有所終結（resolution），造成音樂變化起伏動人的「完整感」。和上述的旋律相彷，調性結構的完整感，使樂音「悅耳」。

因此，所謂「無調性」（atonality）就是想避免和弦的核心，

使樂曲沒有所謂的「主調」。緊張的樂段之後並不一定有所鬆弛而達到終結。和弦方面，減七度、減九度等也都促成這個效果。華格納之後的作曲家，樂曲的調性已經越來越不明顯。荀白克（Schönberg）正式立論作曲宣布無調性音樂的來臨。他早期的《崔斯坦》（*Tristan*）調性核心已經不明顯。後續的作品如《淨夜》（*Verklarte Nacht, Transfigured Night*）進一步放棄調性，而終至全然沒有調性。魏本（Webern）、布列茲（Boulez）等人也是延續無調性音樂的寫作。

荀白克想以「十二（半）音」的創作，使無調性音樂所造成的混沌有點「章法」。所謂「十二音」的作曲法，就是在一般的音程裡全部分成半音，所有的半音彼此地位相等，不像調性音樂裡有所謂主音。以調性考慮，這樣的作曲法不無弔詭。一方面，要掌控無調性的不平衡現象，處理過程多少需要和調性音樂有所牽連；但是另一方面，這種十二音的半音階更進一步讓調性的一致感斷裂，因為基於「半音」所譜寫的音程和調性越行越遠。總之，音樂在大部分的聽者的耳朵裡發出「無趣」、不和諧的聲音。

這樣的音樂是否與人生的狀態有關，現代人是否越來越沒有所謂中心或是重心，這是一個眾聲喧嘩的時代？

無調性的樂音是否也暗示二十世紀的人們生活在一個越來越乏味的時代？

音樂與「噪音」

旋律斷斷續續、沒有調性， 伴隨而來的是，音樂如「噪

音」。事實上，二十世紀的某些作曲理論試圖將噪音統編成音樂的一部分。所謂的噪音、正如無調性，在一個相對的文化內涵下觀照，和音樂的間距，一直在變動與調適中。對很多傳統的聆聽者來說，二十世紀最早聳動樂壇的「噪音音樂」應該是史特拉文斯基的舞蹈樂曲《春之祭禮》。一九一三年在巴黎首演，飽受觀眾噓聲。但幾個月後，再度演出，觀眾亢奮無比，掌聲綿綿不絕。如今這首樂曲已成為現代音樂的經典。當時所謂的噪音，今天在熟悉古典音樂的聆聽者來說，已經相當「典雅」。可見一時的主觀認定並無法呈現或是改變作品潛在的天地。

當時被認為是噪音，主要是作曲者幾乎完全摒棄典型的和聲與樂曲結構。整首曲子宣洩人性的原始性格，突破既有的制約。樂曲動態驚人，大小聲變化、時常出人意表、難以預測。定音鼓及大鼓連鳴如地震，撼動音樂廳。對於大多數的觀眾來說，這是一個儡人的經驗。美國著名的作曲家柯普蘭（Copland）說：「仔細品閱這首俄國大師的傑作……他那種『錯誤』處理的正確性，令人著迷」。

假如聆聽這場「噪音」的演奏是場夢魘，這只是夢魘的開始。相對於後來的噪音，《春之祭禮》顯得「溫文儒雅」。二、三〇年代瓦瑞西（Edward Varèse）的電子音樂，二次世界大戰之後，合成樂器、震盪器、信號產生器、電腦創作、現場演奏與錄音帶播放共同「演出」等紛紛變成「古典」樂曲。演奏或是錄音時，錄音帶的播放有多種方式。有時是將現有的錄音經由錄音帶「獨語」；有時和演奏者交替「演奏」；有時和演奏者一齊發聲，但兩者並非一定同步，有時搶一步，有時慢半拍；有時故意頭尾

顛倒播放，原來漸強的變成漸弱，鋼琴最初敲擊的音響變成尾聲。加拿大導演麥克拉倫（Norman MacLaren）用小刀或是尖的東西刮影片的音軌，這樣放映時，會產生爆裂的敲擊音響。這是極端的噪音。①

現代音樂美學

以上不論斷裂的旋律或是無調性的樂音，或是對「噪音」的追逐，作曲家的音樂理念顯然有迥然不同的認知。不愉悅的感覺可能是音樂美學的另一種訴求。文學與音樂或是任何的藝術的創作，都在拓展人類感知的可能性。在習俗迥然不同的情境中，體驗人生的另一種真實。這些體驗並非唾手可得，需要額外的心力與視野。藝術將我們從昏睡的定見中喚醒。藝術使我們逼視不熟悉，然後在不熟悉中發現我們一度熟悉但卻被忽視或是遺忘的自我。

「崇高」的底調

十八世紀康德（Kant）的哲學曾經區分藝術的「愉悅」與「崇高」（sublime）。當表達客體的能力能夠與感知能力相應和；當主（創作者）和客（讀者或是聆聽者）雖沒有約定的規則

①有關合成樂器、電子樂器或是其他的「機器」所製作的音樂不是本文的重點。因為「噪音」的課題，略微提及。本書的討論仍然以傳統樂器演奏的樂曲為主。

但彼此心照不宣加以認同時，這樣的藝術品能傳達「愉悅」的感受。「崇高」則相反。當表達能力不能應和感知能力，當我們感知到世界的理念，但我們找不到任何的範例來表達，當我們感知到力量的無限，但我們找不到任何的客體將其視覺化，這時我們就有了「崇高」感。所以「崇高」基於一種缺無——一種心靈視野無法外在呈現的匱缺。「崇高」不是道德的口號，而是面對人生的繁複糾結但又難於言喻的莊嚴感。是一種沈默，但不是啞巴式的無言。

十九世紀以前的音樂，雖然每經過一段時間，樂曲總有所創新，如李斯特「交響詩」和華格納的樂劇，但大體上，音樂的聆賞大都比較有愉悅的感覺。二十世紀的音樂，時常存在著作曲者與聆聽者觀念的落差，作曲者本身又陷入在繽紛世界裡如何表達的存在探問。不斷的新形式創作似乎就是試圖以表達銜接感知的「崇高」追尋，去呈現難於呈現的一切。

呈現「難於呈現」的一切

現代藝術就是要呈現那幾乎不能呈現的世界，這本身就是一個「崇高」的意圖。但感知而無法視覺化的東西如何呈現？康德說：「沒有形式，形式的缺乏」可能是呈現「難於呈現」的指標。因此，樂曲可能以「沒有形式」展現形式。瓦瑞西的《離子化》（*Ionization*）用了三十七種打擊樂器，包括鐵砧（或是鐵塊、鋼塊）以打擊的節奏與韻律傳達離子化的狀態。以特異的聲響詮釋我們很少關注過的現象。聆聽這樣的「音樂」，所謂的欣賞可能夾帶不少痛苦。正如李歐塔（Jean-François Lyotard）對現代主義

的觀察，如此的音樂只有藉由痛苦才能愉悅。這是以「崇高」為因，以展現不可能為果的代價。

形式有無的辯證

　　更精確地說，瓦瑞西的《離子化》以及他後續的作品如《沙漠》（Désert）或是《電子詩》（Poème Électronique），所謂的樂曲幾乎是形式的無政府狀態。他所追逐的是特異的聲響，應該更適合「後現代主義」的課題——讓「難以呈現」的保持在不能呈現的狀態。

　　音樂史上，現代主義的精華，大都是「形式」與「沒有形式」的辯證。藝術的創作，全然的沿襲與全然的否定都不太困難。真正的挑戰在於：不是全然墨守成規，也不是全然的虛無主義。多方面的吸納，但又經過消化後變形。現代音樂的重要代表大都是這樣的作品。以巴托克的《為弦樂器、敲擊樂器和鋼片琴的音樂》為例。樂曲中，弦樂的旋律帶點憂傷的思維（第一樂章與第三樂章最明顯），打擊樂器則以爆發性的聲響回饋。第四樂章裡有匈牙利民族的色調，但又在現代音樂的結構裡播散重整。整首曲子是傾向無調性的有調音樂。有時樂音裡有點德布西的印象筆觸，但隨之又被爆發性的音樂洪流所淹沒。音樂在特定疆界裡跨越疆界與重劃疆界。

「思鄉」與真相的展現

　　假如瓦瑞西後現代傾向的音樂使聆聽者痛苦，現在音樂則是引發心情的沈重，因為這些音樂有時會喚起我們一向忽視或是刻

意迴避的真相。《春之祭禮》不和諧音型，表面上是一首製造聲響的曲子。銅管樂器、定音鼓及大鼓不時營造席捲人心的聲浪。但在這樣豐沛的聲音中，我們似乎墜入一個要迴避但又無法迴避的情境。這首音樂描寫原始的祭典，以最青春美貌的少女為祭品。所謂原始，是超越時空的原始點。不只是斯拉夫民族，可能是亞洲的各民族，也可能是任何白種人的祖先。音樂的聲浪壓得聽者喘不過氣，因為我們都要面對共同的生命狀態。生存意謂必須對土地的奉獻，而所謂的奉獻必須以我們成員的血肉為代價。被選為祭品的只好認命，沒被選出的是否因為鬆一口氣暗自慶幸而慚愧？而這就是我們一直刻意躲避的人性。

於是，在狂暴的聲響中，偶爾夾帶一段木管獨奏淒楚的敘述。敘述的對象是誰？可能是吟唱人類難以避免的命運，也可能是喚起天體同悲，也可能是作為旁觀者的羞愧。

假如音樂讓我們看到自己最原始的自我，「聽」音樂變成對生命原鄉的凝視。我們似乎也在聆聽《春之祭禮》中，加速血液生命的奔流。

碎片中的一致性

假如現代生活經由現實的切割而變成零散的片段，現代藝術家在零散的結構裡反而意謂一種對結構的「思鄉」。所謂「崇高」除了以上康德的認知外，它還引發宏遠的意圖。現代文學是一個宏觀敘述或是「大敘述」的時代。現代音樂也潛藏宏觀的音符思維，雖然思維的基礎點是斷裂的本體認知。我們在德布西、巴托克、史特拉文斯基等人的音樂中，聽到在斷裂中尋求一致性的使

命。譜寫一首全曲旋律完整的音樂並非不可能，但他們不願在浪漫的餘溫裡孤芳自賞緋紅的雙頰。斷裂暗示串連的可能性，雖然音樂的創作只能固守其中的過程，而不能終結這些可能性。缺無暗藏其中巨大的存有，雖然這個存有「難於呈現」。

7 印象與音像

音樂的印象

　　音樂的印象思維來自於繪畫與詩的靈感。莫內（Monet）、雷諾瓦（Renoir）、梵谷等人的繪畫開拓了圖像的新視野。馬拉美（Mallarmé）與魏倫（Verlaine）在詩裡以文字所營造的光線與陰影，和印象畫的結合給德布希帶來了嶄新的心靈世界。音符所捕捉的印象，也正如莫內的畫和馬拉美的詩，給二十世紀的音樂注入了令人心神躍動的景觀。

　　其實，追本溯源，後期的浪漫音樂家加上民族色彩，已經有印象音樂的痕跡。很多音樂學者都指出，蕭邦與李斯特有些音樂已經發出了「印象」的先聲。華格納的一些音樂展現朦朧之美，他曾經和法國印象派畫家雷諾的對話，題目就是「音樂的印象主義者」。但這些零散的樂思要等到德布西才真正統籌成一個大方向，有力地呈現了如下的景致：

心靈的瞬間

　　首先，心靈所勾勒的圖像只存在於一個瞬間，雖然譜寫一首曲子是漫長的時間之旅。印象美學是一種瞬間美學。生命的客觀時間，綿綿相續，但在某一個瞬間，外在的客體被心靈內在化。抓住印象的瞬間，也是創作的瞬間。雖然創作過程曠日費時，但樂曲的完成，所傳達給聽者的是：假如聆聽者感受到某種印象，這個印象只有在這個瞬間才存在，下一個瞬間很可能已經是消散的雲霧。

客體的輪廓

　　既然是瞬間的捕捉，心眼所觀照的是外在概略的輪廓，而非客體明晰的細節。和印象畫一樣，色彩的暈光與陰影在互補的色調中對比，但所謂的對比，也非明暗的絕然對立，因為客體的形體朦朧、線條不明顯。客體沒有明晰的外型，也沒有絕對的歸屬。旋律是一些零散的樂句，沒有完整的音型，這是心靈瞬間所捕捉的點滴。音樂要描述的是概略的情境，而非具體的情節，如海的呼吸、雲的聚散、噴泉婉約的姿容、花園裡斑斕的色調。是意識裡樹葉的擺盪、山嵐吐納的呼吸。音樂所表達的是一種氣氛，而非人生苦痛的指陳。不是歌頌英雄一生的奇峰異谷，而是微風過境的波光帆影。進一步說，印象主義雖然著重心靈對外在客體的感受，但這個感受是以客體的表象作為焦點，而非深入其內心的心識活動。因而所謂的客體，不是事，而是物。音色的變化串接成音符的「結構」，一切瞬息即變，一切飄忽無常。音樂似乎要

告訴聽者：觀照與被觀照者，聽者與被聽者，都沒有持久不變的本質。

當然，印象音樂的思維底蘊，並不像深沈的佛學所傳達的：「隨有所見，即相空寂」，或「隨所聞聲，空無所有，但從根塵和合……當知聞者及一切法，畢竟空寂」。雖然所聞所見的印象瞬間飄忽，樂曲仍然要我們落實於這個瞬間。這是藝術體驗的本體認知。

音符的書寫

為了表達這種「印象」，音樂的譜寫迥異於古典樂風或是浪漫樂派的和聲準則。增二度、增三度、平行五度、六度、七度、九度、十度都和三度和弦一樣，自由譜寫不協和音程裡飄忽的印象。既然印象來去難於規劃，有時「危險的」增四度與減五度音程，變成旋律發展的主線。有時使用最缺乏張力的全音音階，如C—D—E—升F—升G—升A—C，描繪幽柔纖細的心靈風景。物象的輪廓朦朧，因而調性不明確，甚至是無調性。避免「主調」，避免樂曲進展有明確的方向，因為印象所掌握的客體沒有明晰的外型，也沒有絕對的歸屬。旋律是一些零散的樂句，沒有完整的音型，這是心靈瞬間所捕捉的點滴。

樂器的使用

印象音樂主要是展現氣氛，因而即使樂曲需要大編制的管弦樂團，也很少發出宏大爆炸性的音響。定音鼓及大鼓經常「悶聲」作響，鈸小心觸擊發出輕盈的聲音，法國號及小號加上弱音器，

這兩種樂器幾乎「失去」銅管的音色，因為他們大都在極弱的樂句裡才出現。弦樂器組分開演奏，合奏的機會不多，而且也經常加上弱音器。音樂的主旋律（雖然有時也只是零散的片段）常常落在木管樂器組身上。長笛、雙簧管以及英國管付以重責，使飄忽的音樂在某些瞬間有一些類似的重心。

感覺？情感？主觀？客觀？

正如上述，印象音樂的重點不是人對事物的「情感」，而是喚起人對物象的「感覺」。不強調情感，因而沒有浪漫的熱度，長笛與豎琴這些最能訴說情感的樂器，卻冷冷地吹奏。木管樂器經常帶點詭異，英國管淡淡憂鬱的音色帶點飄渺，似幻似虛。打擊樂器的起落帶有異國遙遠聲息。

但這些作曲家「個人性」的視野，因為不是情感的訴說，表象的主觀印象，卻以客觀性的音樂結構為基礎。客觀在這裡有兩種意涵。以作曲的觀點看待，作曲家必須藉由客觀的音符結構，才能展現心靈的主觀印象。以聆聽者來說，樂音不是撩撥情感，而是喚起對印象的想像。但聆聽者纖細的感覺不能和物象的具體細節畫成等號。印象的具象化對印象音樂深具殺傷力。

德布西的「印象」

可以這麼說，有了德布西，才有印象音樂。他以樂音當作印象畫派的畫筆以及馬拉美等象徵詩人的文字，表現印象。由於和詩與繪畫比較，音樂與客體的距離更加遙遠，德布西的音樂呈現

更「理想」的印象效果。詮釋他的音樂,是展現聆聽者對音樂感受的「印象」,這些印象因人而異,聽者的不同詮釋也只有深淺及說服力的程度差距,但無法確立對錯的準則,因為「印象」不是客體或是現象的複製品。

再者,雖說印象音樂只是勾勒出朦朧的輪廓,他的音樂有相當的旋律性,五聲音階的運用及富於東方韻味。著名的鋼琴家傅聰甚至說:「我們中國不需要音樂家,我們有一個德布西就夠了。」當然這些東方韻味的旋律,並不像浪漫音樂來去有始有終。經常幾個令人驚豔的樂句之後,就神秘的消失了。

試以他兩首著名的管弦樂曲感受他的印象以及展現我們的「印象」。

《牧神的午後》前奏曲

這首曲子是德布西對馬拉美的詩〈牧神的午後〉的回應。回應不是要再現詩中的情境,因此音符不是文字的對應,而是對詩中奇幻氣氛的印象。樂曲先由長笛吹出婉轉似幻似真的旋律,帶有午後心神的恍惚,是夢與現實間徘徊的不定感。稍後有一段略帶激昂的雙簧管旋律,進一步強化恍惚以及朦朧的神秘氣氛。中段由木管奏出甜美動人的主題,隨後弦樂跟進,樂曲漸漸高昂,旋律極具東方音樂的神韻。原詩裡,牧神幻想和維納斯女神繾綣纏綿,也許這段音樂是這個幻境的異國風詮釋。不久樂曲又回到開頭的沈靜的主題,然後漸漸歸於靜寂。這是展現幻境起落的印象。

交響組曲《夜曲》

　　這首樂曲有三段：「雲」、「節日」、「海上的女妖」。「夜曲」的標題和音樂的內容無關。德布西說：「這並非一般的夜曲形式。只是單純的裝飾性標題，只是各種印象與光線色彩的聯想。」

雲

　　由單簧管與巴松管吹出的旋律，「好像」浮雲的飄動。接著英國管帶出哀愁的動機。樂曲中段處長笛的旋律較明確，帶有東方旋律的韻味。隨後音樂在低音提琴的撥奏及定音鼓的顫音下，平靜地結束。

節日

　　這段呈現節日歡騰的氣氛。樂音上揚，隨後鼓號由遠而近，是一個壯觀的行列？但熱鬧的場景後，總要結束。音樂的起落，也意謂人事終究要歸於沈寂？

海上的女妖

　　豎琴與弦樂的樂音「似乎」描繪出閃耀起伏的海浪。隨後由八名女高音及八名女中音的女妖歌聲出現。女妖的歌聲沒有歌詞，只是「阿」音綿綿的演唱。管弦樂纖細的節奏「好像」波濤的湧動。

　　德布西的《海》與《意象》（*Images*）也都試以樂音呈顯印象的重要作品。

拉威爾的「印象」

　　嚴格說來，只有德布西本人堪稱印象音樂的代言人。拉威爾習慣上也被稱為印象音樂的延續者，但在樂曲中已經「不純」，時常在「印象」的驚鴻一瞥後，其他的音樂要素介入，開展出另一番風景。早期的拉威爾確實和德布西一樣，經常使用東方的五聲音階，中古教堂的音型，豐富的和弦，以及不穩定的不協和音程。但是德布西的音樂裡大都是片段的組合，旋律忽隱忽現，而拉威爾傾向一個較延續完整的樂想，給人持久深刻的「印象」，以原來是鋼琴曲後來改編成管弦樂的《公主之死的孔雀舞曲》（*Pavane pour une infante défunte*）來說，音樂裡瀰漫著莊重典雅的宮廷氣氛，這是一種印象式的敘述，但和這個氣氛相傍依的，是一個持久幾乎貫穿全曲的哀傷旋律。

　　另外，拉威爾的和聲結構比德布希更複雜，但在樂曲的實際展現上，又較傳統。《庫普蘭之墓》（*Le Tombeau de Couperin*）是對法國十七、八世紀作曲家庫普蘭的追憶。樂曲的第一段「序曲」給人一股哀愁的印象，但第二段之後，印象化成各種舞蹈音樂。事實上，拉威爾音樂裡蕩漾著舞蹈的韻律感。因而，管弦樂法更能充分發揮，他的《圓舞曲》、《西班牙狂想曲》、《波烈露》舞曲，音樂的關鍵處，管弦樂的聲勢凝聚，力度持久驚人。德布西在管弦樂的高潮處，經常也保持著印象飄忽的特質，當聽者對管弦樂的總奏有所著迷時，他也隨時在擔心這些斑斕的樂音在下一秒鐘，就可能消失。聆聽拉威爾，聽者就放心多了，不僅

持續既有的高昂聲勢，而且層層逐次往上翻揚，高潮迭起。

印象主義的「標籤」？

當我們對印象音樂做總結時，有幾點值得注意：

- 我們不要把印象主義當成德布西和拉威爾的標籤。事實上，即使德布西本人也不願意被稱為印象主義者。他晚期寫於一九一五至一九一七年間的作品，撇開個人性作曲方式，更像新古典風格（如《練習曲》及三首奏鳴曲）。另外，拉威爾的「印象」樂想本來就不純。當我們為作曲家貼標籤時，我們只是簡化了作曲家的豐富性與複雜性。
- 德布西、拉威爾之後，印象音樂沒有真正的後續者。表象是印象音樂的結束，事實上，印象音樂已經滲入其他型式的音樂，例如平行和弦的運用使音樂多了韻律的效果。這是我們對這個時代的音樂的一個概括「印象」。

8 樂音的敘述

奏鳴曲的敘述

奏鳴曲形式幾乎是古典音樂裡的「模範」敘述。自海頓以來一、兩百年的交響曲，室內樂的獨奏、二重奏、三重奏、弦樂四重奏等曲式的第一樂章，大都採用這個形式。這個曲式簡單的說，就是將曲子的進行分成三個部分：「呈示」、「展開」、「再現」。

「呈示」通常一開始就是樂曲的主要命題，也就是一般通稱的第一主題，是樂曲的主調。主調的部分大都以比較自信的語調來呈現。接著樂曲會經由一個「過渡」樂段後，轉到主調的關係調，帶出第二主題。第一主題與第二主題通常是一種對比。假如第一主題展現「陽剛」，第二主題則是一種「陰柔」。

「展開」部的樂段裡，兩個主題交互結合、並列、辯證，或是在其他不同的調裡出現。

「再現」部裡，回歸「呈示」部裡的第一主題，以及「過渡樂段」，再接續第二主題。但這一次不只是第一次的重複，還有

變化，也就是變奏。「過渡樂段」的變化，尤其重要，因為它要為第二主題鋪路，使後者能融入主調的第一主題的「論述」裡。因此，樂章的結束是兩個主題的大團圓。

某方面來說，樂音敘述的過程，可以映照人生的某些經驗。奏鳴曲型所展現的，正如人生保持信念的出發，但這些信念總會和其它的意念和想法（可能是他人的，也可能是自己的）相糾葛。人的成長就是辯證調和彼此的異同，而產生渾圓交融的狀態。樂音所敘述的就是這樣的過程。

敘述的過程

當然沒有任何有創意的作曲家願意將自己的樂思，一成不變地套入這個模式。另一方面，即使嚴格地遵循這樣的模式，由於個人的作曲風格、音符的運用等都會產生不同的美學效果。以下試從「常態」的譜寫，到比較「個人性」的作曲，所遭遇的現象，做一簡單的說明。

重　複

連續樂音的重複，可以說是旋律結構的重要因素。它能使旋律產生內聚力。重複可以加深聆聽者的記憶，而加強聆聽者對這首樂曲的樂思的觀感。重複不足，聽過後，感覺只是零散的片段，很難有整體印象。但重複過多，反而會消解這種印象。機械型的重複更糟糕，它會造成聽覺的疲憊，因而對樂曲產生厭倦感。以前所提的貝多芬的小提琴協奏曲的第一樂章算是略嫌重複過多的

例子，至於當代美國作曲界所謂的「極少主義」（minimalism）刻意強調節奏、旋律的一再反覆，幾近機械性的動作。聆聽其主事者葛拉斯（Philip Glass）的小提琴協奏曲（1987年）感覺上一首將近二十五分鐘的曲子，只是機械性地重複一個簡短的旋律，聽了十分鐘，覺得就已經「太夠了」。

以人生的場景來說，重複提醒我們不要輕易拋棄既有的一切，要懷念與回味過去一度閃耀的時光。但是過度的重複意謂一切只能因循，那將是乏味的人生。

變　奏

變奏在這裡指的是在既定曲式裡的「小」變奏，而不是「變奏曲」的「大」變奏。後者指的是利用其他作曲家或是自己曲子的某一段主題，所延伸出來的樂曲。巴哈的《哥德堡變奏曲》是以第一段歌謠式的旋律引發三十段的變奏。柴可夫斯基的編號作品九〇的A小調鋼琴三重奏，沒有標明是變奏曲，但樂曲的主要部分，是以第一首輓歌式的旋律所譜寫的十四段變奏。這些都算是「大」變奏。

不論大變奏或是小變奏，變奏有四種類型：

• 保持原有的和聲和旋律，只加一點的裝飾。
• 保留主題的基本和聲要素。
• 和聲已經改變，但音節的數目、樂句、樂段的結構和原來主題一樣。
• 現代作曲家的變奏裡甚至連主題的輪廓都已經模糊得難以辨識。

再者，主題的變奏可能是：和聲的變奏、在原有的和聲裡產生新旋律、節奏的變化、大小調的轉變，或主題個性的變化，如原來是舞曲變成進行曲等等。

以人生的眼光看待，變奏（現代某些樂曲除外）是在既有的格局下，再跨出一步另闢天地，而不是原地踏步的重複。但是它並不忘本，過去以稍微改變的樣貌縈擾腦際。

結構的間隙

休止符可以視為結構的間隙。它是樂音瞬間的寂靜，是音樂的一部分。在一個激烈的總奏之後，它是一種喘氣，一種再出發的保證。它也是在一個樂段之前的一種沈默，聚集了即將爆發的聲勢，是風雨之前的寧靜。休止符表象是結構的停止，事實上，它讓聽者期盼結構的延續。進一步說，休止本身就是一個重要的結構。沒有休止，樂音無止境的延續，就沒有韻律。沒有休止，音樂欠缺動中之靜的氣韻。休止符是飽滿的樂音。

記　憶

聆聽者對樂曲的感受與期盼很多來自於記憶。過去對這個作曲家的印象，以及過去對這首曲子聆聽的感覺，都會影響了此時此刻的聆賞。但是過去所累積的印象，有時可能反而變成一種負擔，因為我們可能以既定印象取代當下可能的心弦觸動。仰賴過去的記憶，可能使聆聽變成一種重複，而失卻了新鮮感。假如我們期望在樂音裡聽到作曲者的想像，我們也要力求自己每次的聆聽都要有新鮮的想像。

因此，這裡所謂的記憶，是指每次聆賞時，我們對已經聽過的樂段的記憶。音樂是時間性的藝術，任何一秒的樂音總在下一秒成為過去。我們對剛剛聽過的分分秒秒的樂音，都變成我們對即將來臨的樂音的一個期盼基礎。記憶因而是聆聽結構裡重要的一環。我們從已知揣測未知的剎那，我們似乎也在從事一種創作。

不定感

　　從記憶中的已知並不能保證未來的結構正如我們的臆測。事實上，假如一切都可如此臆測得知，我們已經不需要作曲家了。作曲家的創意就在於它可能跳脫出我們邏輯思維的模式。不協和音程就是能夠造成這種不定感。所謂協和音程，就是它已經是個完滿狀態，音樂可以就此結束。可是有些音樂就停留在某種不穩定的狀態，無意解決。聆聽者這時候，可能會處於兩種反應，一種漸漸讓不熟悉的不和協音剝奪聆賞的樂趣，而放棄這首曲子。一種是由於是未定狀態，心裡更期盼它的穩定，而更加仔細的聆聽。

　　有時不定性的產生不一定在樂曲中發生，而是樂曲的結束。試以柴可夫斯基的第六交響曲《悲愴》說明。我們習慣在樂曲的最後一樂章裡聽到情感的大抒解；一般樂曲也是以總奏的最高潮來結束。但是《悲愴》卻是在逐漸微弱的聲音如魅影似的消失，有如人的吟泣，最後沒有聲息。音樂所留給聆聽者的不定感，不是對音符或是樂音的期盼，而是音樂會後深夜裡的輾轉反側。

　　至於當代作曲家的音樂，時常打破樂章結束時的團圓感，聆聽者不只是對某些樂段的不定感，而是對所謂曲式甚至是所謂現

代音樂的不定感。

期　盼

　　若是已經對曲式或是所有某階段的音樂已經產生不定感，聆聽已經無法捲入樂流，樂音的有無已經無關緊要，聽者終將和這一階段的音樂告別。但是假如聆聽者只是在樂曲的某一樂段產生不定感。「期盼」是美學構成的基本要素。

　　進一步說，「期盼」有幾個層面。以樂曲聆聽之前的過去記憶來說，因為對某些作曲家所累積的印象，因而對不同的作曲家各有不同的期盼。相同的樂段，若是放在舒伯特的樂曲裡，和放在華格納的樂曲裡，聆聽者對下面即將發出的樂音迥然不同。

　　對於以上所說的不協和音所產生的不定感，聆聽者可能要有心理準備，在一個傳統的（大部分十九世紀中期以前的音樂）樂曲裡，大都會得到「解決」，因而聆聽者的期盼有相當的成就感。但假如是華格納的音樂，不協和音程所產生的不和諧的感覺可能會一再地被延遲。正如樂評家儒克康多（Victor Zuckerkandl）所說，華格納的屬七和弦出現突然，「不再指向終點（的解決），它本身就是終點」。

　　很反諷地，華格納所尊崇的哲學家叔本華對音樂的認知，卻有一段迥然不同的理念。他說：「旋律和人性的本質相當。由主音開始，不斷地以變化或是脫離常軌，不僅走過協和音程、三音程和屬音，也巡行至每一個音，到不協和的七度，也到絕對變化音程，但最後總會回到主音。……旋律最後終於又尋找到一個協和音程，更常見的是回到主音，而表現了意志的滿足」。

假如協和音程或是主音的再出現是叔本華的期盼。尊崇他的音樂家華格納經常留給他的是未經解決的不協和音。

樂曲、小說、人生

叔本華對音樂的見解，也是來自於人生的體驗。事實上，所有的藝術，尤其是以文字為語言的詩與小說，若是脫離人生，都將蒼白失血。奏鳴曲進行的三個步驟，也經常在小說的敘述模式裡映現。故事主人翁以某種信念踏入人生之旅，他必須面對不同的理念或是不同的環境。主角最後是否能有所得，是否也能因而安身立命，就在於他是否能將這些相互對比的情境化解。這正如樂音回到主音或是協和音程。假如小說結尾，主角在一個明暗不定的處境裡，人生最初的指標也似乎被遺忘了，這就是一個沒有解決的不協和音程，有如華格納的一些音樂。至於當代小說，也和音樂一樣，意識的片段有如樂段的播撒，事件在瞬間湧現。讀者很難從外表理出一個明晰的結構，雖然作品仍然對結構有潛在的鄉愁。

以人生的場景來看待，藝術的「完整性」是個自我而足的世界，但有時反而有脫離現實之真，因為現實人生（尤其是二十一世紀的當下）很多是零落殘缺的。人生的悲歡離合不一定有「大團圓」的結局。現代音樂或是小說所展現的「不協和」的片段和不定性，讓聆聽者或是讀者無所期盼而感到痛苦，但這樣零碎感有時卻是人生逼真地展示。如此的聆聽或是閱讀使嚴肅看待藝術品的創造者與接受者越行越遠。當大部分的讀者只能看漫畫，詩

與古典音樂市場的寥落幾乎是必然的景致。漫畫書與一般的暢銷作品大都是在迎合讀者庸俗的品味、在製造幻象、在幫助讀者或是聽者逃離現實。當藝術品正色凜然關照人生，卻面對人（聽者或是讀者）的漠視，這是當代藝術無可奈何的悲劇。

9 曲式的聆賞與關聯

　　音樂型態繽紛，曲式所展現的方式不同，聆聽者所感受的美感經驗也有所不同。對某一種曲式的感受，並不能直接轉譯成對其他曲式的體驗。個別的美感經驗值得分別釐清。

交響曲

發出心中的聲響

　　交響曲可以說是大部分作曲家心中最能發揮理想音響的曲式。作曲家可以讓整個樂團演奏出他內心所要的聲音。作曲家對於這樣的聲音的思維，和心中閃現的獨奏樂思並不相同。從古典樂風時代開始，每一時代樂器的發明都逐次擴充管弦樂音色的可能性。若是以海頓時代的樂團編制與樂器，白遼士無法發出《幻想交響曲》那樣的聲響。但是在海頓的時代，他以當時現有的樂器展現了古典風淡雅和諧的音樂效果。我們並不能就以後世交響樂燦爛的音色，來貶抑海頓與莫札特的交響曲。

曲式的完整性

交響曲可以說是「管弦樂的奏鳴曲」。顧名思義，它是奏鳴曲的標準型態。除了第一樂章的奏鳴曲形式外，還有三個樂章，其中的第四樂章可能和第一樂章一樣，也是奏鳴曲形式。這是奏鳴曲保持最完整的曲式。交響曲大都有四個樂章，但也有一些例外。如：李斯特的《浮士德》交響曲三個樂章，而事實上，這是三首交響詩所組成的交響曲，是他單樂章交響詩的進一步延伸。舒伯特寫了一首兩樂章交響曲。那是情非得已的狀況，並不是舒伯特有意創造這樣的曲式，而是樂曲無法完成已經離開人間，因此這首交響曲也稱作「未完成交響曲」。

當然，當代作曲家所寫的交響曲已經幾乎不遵照這種完整的交響曲形式了。

透過「完整形式」的樂思

結合了理想的音響以及完整的曲式，作曲家最能據此表現心中的音樂思維。它能以既有的曲式透過樂器的音色展現冥想中的情境。不僅沒有樂器的限制，他甚至可以因為某些樂想再擴大管弦樂的編制。曲式也一樣，四個樂章也能再擴充達到心目中的「更完整」的篇幅。馬勒的交響曲，經常樂團的編制及樂章都比別人龐大。我們可以想像第八號交響曲的副標題「千人交響曲」演奏時驚人的景觀。相較之下，其他協奏曲等曲式的構思，大都在現有樂器、曲式的基礎上發展。布魯赫有一首小提琴和管弦樂的演奏曲，叫做《蘇格蘭幻想曲》。為什麼叫幻想曲？因為它有四個

樂章，超越了三個樂章的範疇，就「不再是」協奏曲了。

聆賞的體驗與認知

由於交響曲讓管弦樂全部投入音樂，聆聽空間再現音響的能力，變成音樂性的一部分。由於管弦樂層層疊疊，各樂器組的演奏層次的是否分明，是樂曲細節描繪的關鍵。失掉這一層的透明性，即錯失樂曲情感以及思維的纖細處。另外，以現場演奏的狀況來說，我們只有在音樂廳才能欣賞交響曲的演奏，因而聆聽應該以能重現音樂廳的感覺為準則。音樂事件的再現，以空間來說，是「我們在那裡」（we are there）；以時間來說，我們有「一度在那裡」（we were there）的感受，雖然我們一直在這裡。我們的聆聽因而也是對指揮與交響樂團當時演奏事件的回憶。這是一個空間與時間的緬懷。我們可以感受到管弦樂的敘述能力。我們進一步透過器樂法聽到作曲者的自我，因為交響曲能在比較不受限制的條件下展現心中的樂思。

但我們也應該有另一種自覺。交響曲是以較「完整的形式」引導作曲家的思維。形式導引創作，但有些創作也可能只是填入形式。因而有些音樂只是徒具形式。

另外，所謂「完整」並非表示完美。即使「完整」的定義也在浮動，能承載心中樂思的曲式才「完整」。有些作曲家，音樂的思維並不是既有的交響曲形式所能傳達，因而沒有交響曲的創作，但這並不影響他們的成就。蕭邦沒有譜寫交響曲，他的敏感與詩質的樂思在鋼琴上最能表現。華格納除了年輕時期的習作外，交響曲的創作幾近空白，「樂劇」才是他專注的焦點。德布西、

拉威爾以音符捕捉心中的對外界的印象，但印象瞬息萬變，既有的形式勢難涵蓋，印象音樂和交響曲的創作也幾乎風馬牛不相及。至於李斯特的「交響詩」和李查史特勞斯的「音詩」，也是思維的內容超越既有形式，而另尋蹊徑。

協奏曲

協奏曲是獨奏樂器和管弦樂的辯證。一種相稱、相傍依、也是相互的競賽。聆聽者可以聽到兩者相融合的和諧，也可以聽到互別苗頭的精彩演出。在各個力求表現的驅使下，協奏曲具有非凡的音樂表現力。

雙重三段論述

協奏曲大都是三個樂章，第一樂章大體上是「略微修正的」奏鳴曲形式。所謂「略微修正」指的是「呈示」部第一主題不再全部反覆，而是分成兩次處理。第一次有管弦樂演奏其中一部分，第二次才由獨奏者及管弦樂整段略微變奏後反覆。

但這仍然是一個「呈示」、「開展」、「反覆」的三段論述，相當於一般邏輯論述的三段論法，也是黑格爾正、反、合辯證法的寫照。以這點來說，這和交響曲的第一樂章大同小異。協奏曲獨特的是：第一樂章已經是三段論法，三個樂章的持續演奏，三段論述似乎是又再度重複一次，雖然其中的過程並不是「呈示」、「開展」、「反覆」。

雙重的三段論述在美學上有什麼獨特的意義呢？我們似乎因

為曲式協奏與競奏的關係，感受到從正、到反、到合的必要性。這正如人和人的交往，進一步，稍退一步，然後彼此步調漸趨一致的重要性。協奏曲似乎比其他的樂曲更需要說服「他者」、容納「他者」。

協奏曲的訴求力

由於協奏曲兼容了「獨奏」與「交響」的演出，它也兼容了兩者的特長。聆聽者可以欣賞獨奏者的琴藝、抒情與華彩，也可以聽到管弦樂壯觀的音色和其應對。對許多的聆聽者來說，協奏曲也許是最富於情趣的曲式。交響曲也許過於龐大，眾聲交響，難以找到專注的焦點。獨奏曲單一樂器的演出，可能又會覺得單調。而在協奏曲裡，獨奏和合奏穿插交互演出，使樂曲聆賞的韻律富於變化。

聆賞的焦點

因為協奏曲兼容了獨奏與合奏的兩種狀態，聆賞時要考慮到兩者的並存的方式。以空間再現演出事件的眼光看待，獨奏者應和聆聽者比較接近的位置，樂團在他的後面散佈開來。獨奏者有室內樂演出時演奏者和聽者的臨即感，管弦樂有交響樂演奏時的音樂廳空間性。聆聽者可以在如此的層次中，看到獨奏者和樂團前後的應和、對話。若是獨奏者和樂團無法展現前後的縱深，獨奏者可能被樂團吞噬，樂曲的趣味也大打折扣。反之，若是獨奏者太靠近聆聽者而遠離樂團，演奏時似乎各唱各的調，整首樂曲的和諧感也將有所損傷。

以音樂性的眼光來說，我們關注的焦點是獨奏者，但我們聆賞的耳朵要拉開及加深舞台面，注意到樂團音符的進行。這正如我們看電影時，眼睛正視畫面的焦點時，也用眼睛的餘光捕捉周邊的場景。協奏曲因而要求聆聽者對音樂更立體性的投入。

室內樂

室內樂是指適合在個人住屋或是小型演奏室的樂曲。從個人鋼琴或是小提琴獨奏到大致約二十人左右的室內樂團，都可算是室內樂。聆聽室內樂和以上的交響曲以及協奏曲的感覺很不一樣。鋼琴奏鳴曲、小提琴奏鳴曲、鋼琴三重奏、弦樂四重奏是比較常見的室內樂。很多作曲家將深沈的思維注入弦樂四重奏，海頓、莫札特、貝多芬、舒伯特、布拉姆斯等都寫下極經典的作品。聽過貝多芬的小提琴協奏曲後，再聽他的弦樂四重奏，會感覺貝多芬的創意終於開展而如獲至寶。

室內樂的氛圍

假如交響樂或是協奏曲的管弦樂總奏給聆聽者帶來興奮感，室內樂所要傳達的不是那種亢奮，而是一種氣氛，一種將世事沈澱的謐靜。所有的曲式中，室內樂最能呈顯音樂的寧靜狀態。這種氛圍和「室內」的演奏空間有關。一種封閉和外在隔絕的世界，似乎讓所有室內的人有彼此更大的認同感。事實上，室內樂的演奏本來就是只有「同好」才能有機會共享。狹小的室內空間，聽者與聽者之間，更加強原有的默契。在樂音的流動中，彼此似乎

心照不宣地傳達個人的品味與好惡。那是一種氣氛，在聽者之間瀰漫，也讓演奏者感受到這種氣氛。

因此，假如交響曲和協奏曲讓聽者比較在意音響的的浮面，室內樂可能更能傳達音樂深邃的內涵。當一個人從喜歡圓舞曲到交響曲，是一種提升。從喜歡交響曲到室內樂也可能是一種提升。因為聽者現在所在意的是音樂的氣氛，而不只是音響。

音樂的表情

室內樂音樂的表情可能更明晰，究其原因，有三點值得注意：

- 動態——不要以為室內樂著重音樂的內涵而不強調音響，就以為它聲音的無趣。室內樂個別樂器的數量不多，因而樂器的輪廓反而更明顯。樂曲演奏的動態也可能很驚人。蕭邦和李斯特的鋼琴獨奏靜動之間可以產生類似擴大機從 0.5 瓦到 200 瓦的動態輸出。其中大小聲的差距可能比「驚愕」交響曲更讓人驚愕。
- 透明感——由於演奏者和聆聽者距離非常接近，平常在聆聽交響曲時我們羨慕指揮所能感受到臨即感，這時都可以實現。我們就在音樂之中，所有音樂的中介都消失了。音樂一剎那間展現無比的透明感。
- 臨即感——我們似乎感受到演奏者的身體的姿態、呼吸的吐納、甚至汗流滿面的表情，雖然我們是播放 LP 或是 CD，而不是參加現場的演奏會。

室內樂的聆賞

聆賞室內樂首先當然要注意到各聲部的平衡。室內樂（以弦樂四重奏為例）的精髓就是各個聲部都是同等地位。若是演奏朝某一個樂器（聲部）傾斜，音樂的平衡與張力就大受影響。

聽者和演奏者的臨即感，使室內樂具有相當誘人的說服力。好似演奏者全部在家裡的聆聽室出現。聽者有「他們在這裡」（they are here）的感受。當聆聽者感受到演奏者音像的逼真再現時，樂音會造成心靈更大的波動。午夜聆賞，有時甚至會毛骨悚然。

由於臨即感，樂器的排列非常透明，演奏者的位置安排也會影響到樂曲的意涵。再以弦樂四重奏為例，通常有左至右的排列是：第一小提琴、第二小提琴、大提琴、中提琴。如此的排列讓大提琴居中，以低音穩住中間，讓中音與高音兩邊平衡。有時中提琴和大提琴的位置互調，這時音樂是高音和低音在左右兩邊對比。

獨奏不論，室內樂的演奏必須有極好的默契，因為沒有指揮，樂音的起落，全靠演奏者瞬間心靈的互動。完美的默契本身就令人感動。室內樂演出的成敗、音樂的神髓是否展現，關鍵就在於演奏者彼此的默契。

當然最重要的是，聆聽室內樂是最能貼近演奏者最能抓住音樂表情的時機，聽者應該藉由這種透明感抓住樂音的精神，感受音樂內在的氛圍和氣韻。

孤寂中的慢板

孤寂的聆賞

形而上的孤寂

在現代的時空裡，到音樂廳觀賞古典音樂，既奢侈又有一點於心不忍。國內樂團的水準待提升，國外著名的樂團來台演出，次數有限，票價昂貴且一票難求。退而求其次，聆聽「罐頭音樂」是必然的結局。漸漸地，我們聽這些音樂的複製品，也不再感到潛意識的自卑。有時候，甚至得到更大的驚喜。

由於音響器材的進步，重播的音樂能展現透明度，聆聽者和音樂有相當大的臨即感。又由於獨坐「黃金位」，音樂的舞台面與樂器的縱深，大部分遠勝過在音樂廳裡的位置。但是獨自聆賞時所感受到的最重要的是心靈上的縱深——一種形而上的孤寂。

孤寂的聆賞，使周遭的喧囂在門外放逐。沒有「他者」在場，不必做無謂的交談。音響室裡唯一的「他者」是音樂裡的人生。能和外在的世界隔離，才能和音樂的內在世界融通。孤寂有

本然的宿命，卻也是本能的福祉。當世事都在聆聽室外喧騰，室內所翻揚的是想像與玄思。只有沈靜，才能想像，不僅是作曲家的想像，也是聆聽者感受樂音的想像。聆聽者只有把生活中的我留置在室外，音樂中的我才能誕生。

當聆聽者在音樂中誕生，他能纖細的感知樂音的波動。典型巴洛克協奏曲浮華的印象在第二樂章竟變得如此沈靜悠遠。在這孤寂的片刻，韋發第發出悠悠的涼意。我們怎能輕率地說巴洛克的浮華？

范威廉士《雲雀飛升》裡獨奏小提琴細細的琴音，似乎暗示雲雀在高空的清冷。《約伯》（Job）的慢板承載了上帝的旨意，流露出悲劇的氣息。英國蒼茫的國度在草原上開展，人世的起伏隨著陽光與雨霧的遞嬗，人間留下類似五聲音階的感嘆。巴特渥（George Butterworth, 1885-1916）的《兩首英國牧歌》（Two English Idylls），和《綠柳河岸》（The Banks of Green Willow）引起對時間與空間的「思鄉」。誰能忘懷《綠柳河岸》裡，高潮過後雙簧管所吹奏的甜美旋律？即使阿諾德（Malcolm Arnold）的舞曲《八首英國舞曲》、《四首蘇格蘭舞曲》以及《四首康瓦爾舞曲》（Four Cornish Dances），在愉悅歡騰的氣氛中，也略帶哀愁感人的思緒。至於浩威爾斯（Herbert Howells）為中提琴、弦樂四重奏、及弦樂團所寫的《輓歌》，情感的動人就更不在話下了。

孤寂的瞬間

孤寂的瞬間，平常就令我們感動的樂曲，這時聽起來更加稠

密凝重。拉威爾G大調鋼琴協奏曲的慢板樂章，獨奏的長笛有如天籟。蕭邦的第一號鋼琴協奏曲一旦以開始幾個小節的音符將我們捲入，我們將很難再從音樂的洪流走出。

即使平常在聽貝多芬的小提琴協奏曲累積了一些負面印象，這一瞬間，卻在隨手播放的第三十二號、三十三號鋼琴奏鳴曲的慢板裡進入一個難以置信的情境。好似既定印象中的貝多芬突然脫胎換骨。好似貝多芬的外表與性靈已經轉化，一剎那間能進入人與人之間相互體諒的境地。

慢板的波動

凝注的心靈

什麼時候我們開始更喜歡交響曲慢板的第二樂章，而不是快板的第一樂章？什麼時候我們發現我們喜歡室內樂勝過交響樂？當我們驚覺自己嗜好如此的轉移時，我們應該默默的跟自己恭喜——因為我們已經能享受安靜之美，而不需要樂團快板的總奏來刺激我們的神經。當我們在聆聽慢板緩緩的樂音敘述，因為專注，而「陷身」沙發不能動彈。我們的身體也全然在「慢板」的狀態下，在心靈中靜靜地品嚐那音符中的風景。音樂的層次似乎可以以它所帶來的肢體活動做概略的定位。越能讓我們的肢體趨近凝止狀態的音樂，越有心靈的內涵。快板的樂章有時會讓我們雙手揮動指揮，約翰史特勞斯的圓舞曲以及爵士樂讓有些人手足舞蹈。至於熱門音樂，聽者不是用腳打拍子，就是已經坐不住了。

同理的感知

當我們能在謐靜中體會樂音委婉的敘述，我們也更能在同一個時間裡感受不同的空間所重疊的景象。慢板的樂音將我們傳送至地球的另一個空間，也將外面的空間偷渡到這個聆聽室。因此，我們可以在二十世紀前期的英國音樂裡感受到，風在草原上所呢喃的是英國歷史所沈澱的記憶，在夏日慵懶的陽光裡，陳述四邊被海擁抱的心情。我們也似乎「看到」上述范威廉士《雲雀飛升》裡那一隻空中孤獨遨遊的小鳥，在藍天之下，對自己往上盤旋時所發出的疑問：「廣闊的蒼穹，何處是我的歸宿？」

這些空間的移轉所牽引的心情，正是現代文學藝術的「並時性」美學。相對於十九世紀的「順時性」敘述，一切按照客體時間所做的陳述，「並時性」顯現我們瞬間飛躍的心境。瞬間乍現不同的空間，也瞬間能感知不同空間裡的人生。事實上，空間的轉移也意味著時間的轉移。一瞬間，其他時空的事物闖入我們的意識，喚起我們的傾慕和悲憫。音樂或是藝術因而也能引發心理學家容格（Jung）所說的「同理心作用」。聆聽者能否進入樂音堂奧的關鍵在於能否被感動，感動程度的深淺則在於能否激起自我的「同理心作用」。

傾聽慢板的波動，最能聽到生命喃喃的低語，也最能觀照到我們澄明的心境。

感　動

廣義的感動

　　所謂音樂的感動並不全然是挑起情緒的波動。古典音樂當然不是以引發聽者的情緒作為唯一的內涵。否則浪漫樂風可能就是最高層次的音樂。雖然李斯特、布拉姆斯、馬勒、布魯克納被籠統地歸於浪漫樂風的旗幟下，但我們在他們的音樂中所受到的感動，不是情緒的起落，而是樂音對人生正色凜然的省思。古典樂風所帶來樂曲的均衡和形式之美，慢板樂章中木管樂器在樂團陪襯下的獨奏，不是人生的驚濤駭浪，而是心湖裡的漣漪。

懸疑中的感動

　　有時感動是在「懸疑」之下產生。當音符的結構在不穩定的狀態下，如不協和音程，我們對它的期盼使樂音能得到協和的「解決」，會引起專注的情感。聆聽德布西的印象音樂就是如此。也許是由於五聲音階慢板旋律的穿插，雖然來去飄忽，但卻變成對樂曲的推動，因為它引發聽者的期盼，也引發聆聽者嘗試將這些片段整合的慾望。普魯斯特的《追憶逝水年華》的第三部〈囚犯〉裡有一段這樣的描述：「我喜歡將思緒專注於朦朧未定的事物……我希望能在這些演奏過程中，……以既曲折又陌生的眼光，把那些支離碎裂、乍聽之下幾近迷霧的旋律一條條的牽連，……努力把一片渾沌的星雲塑造成形，而這種辛苦的歷程會轉化成心靈的

喜悅」。聆聽德布西的音樂就是這樣的心境。由「懸疑」所產生的滿足感。

感動經由想像

因此,有時感動要經由想像。假如樂音的敘述對聆聽者來說只是一團團接續的音符,沒有情感的「色彩」,聽者可能沒有什麼感覺。但是假如這些音符能想像成人生的處境,聆聽者也就漸漸能感動。旋律明顯的當然比較讓一般人感動,因為它能有效引發情緒。即使比較不穩定的旋律,一旦被想像成人生無時無刻的不定感時,也能造成感動。除了動人的旋律外,也能被這樣的樂曲感動,也表示聆聽者已經更深入音樂的堂奧。

感覺是感動的先決條件。我們對人生越有感覺,越能對文學、音樂有所感動。音樂美學最重要的指標,就是藉由人生的感動,造成對音樂的感動;藉由對音樂的感動,增進人生的感動。

心神凝注

音樂的美感經驗可能是一種像叔本華所說的凝思狀態。當聆聽者在墜入樂音中,尤其是慢板樂章的樂音,有某一個瞬間是自我的遺忘。當我們在一剎那間撞擊的生命的本質,藝術品所呈顯的表象或是現象突然間退隱消失。叔本華說音樂就是要呈現這樣跨越表象的狀態,而進入一種境界,能引發聽者的神思。有時音樂所帶來的感動是一種心神凝注的狀態。當聆聽者墜入樂音中,有某一個瞬間是自我的遺忘。當我們在一剎那間進入音樂內在的生命情境,樂音所呈顯的表象突然間退隱消失。凝思中的「我」

已不是內心牽繫著柴茶米油鹽的「我」。不是內心煩惱明天怎麼交分期付款的「我」，而是和音樂融合為一體的「我」。這個「我」超越了平常個人的好惡；這樣的音樂已經跳出物質性的表象。生活中佈滿心靈躍動的契機。海明威的短篇小說裡，主角在野外露宿，薄霧在遠山慢慢開展時看到清晨的「本貌」。佛洛斯特（Robert Frost）的〈採蘋果之後〉一詩，詩中人在冬天結冰的水槽看到時空的「浮光掠影」。我們在某一瞬間突然認知：「原來這就是音樂！」

聆聽音樂中的自我

當我們進入一種凝思而對作品有驚覺的發現時，我們事實上也「看到」、「聽到」真正的自我。我們逼視了樂曲的本來面目，我們也在驚鴻一瞥中看到驚喜的自己。我們會對樂曲有所感，是因為潛伏在我們意識裡的「我」被喚醒。因為長久的潛伏，可能一度被遺忘。因而，對作品的驚覺，是對自己再認識的驚覺。我們驚覺自己對纖細樂音的感知能力，我們驚覺自己串連間隙的想像力。而這樣的能力在擔心分期付款等「日日的存在」中已經流放於記憶之外。在樂音悠揚的敘述中，那一度熟悉但已被遺忘的「我」又回到聆聽室。在某一個瞬間，坐在椅子上的「我」與那個「返鄉」的我相互凝視，接著合而為一。在樂音的召喚中，我們一再再彼此的凝視，一再再看到自己與周遭生命的本真。

當代的英國作曲家提培特（Michael Tippett）說：「懾人的音樂讓我們體現了原本未被感知、未被體驗的內在生命之流。儘管日常生活裡有不穩定、不和諧、不完滿，與相對性，聆聽這種音

樂卻使我們彷彿重新整合」。聆聽音樂，尤其是慢板音樂，也使
得在俗世中翻滾中的「我」和我們在記憶昏暗處流浪的「真我」
得以團圓。

11 音樂與生命的存有

早逝的笑聲

翻開西洋音樂史，有時是一段刺痛心靈的經驗。當我們倘佯在莫札特靈活的樂音時，一股寒意會注入我們的肌膚。歷史冷酷的事實，如一道清冷的曙光在我們的腦際裡閃現：一個得年三十五歲的作曲家，呼吸了人生最後一口氣，莫札特把一生濃縮成幾百首樂曲後，孤寂地進行自己的送葬儀式；而敞開雙手迎接他的是突來的陣雨，陪他走入不知名的墳墓。

令人難過的是，我們在莫札特的音樂裡幾乎聽不到任何對人生的控訴與悲鳴。樂音在和諧中富於抒情，但是音樂所吐納的音符，並不是我們所預期的哀傷。我們在他有意淡化的悲情裡，感受到自我情緒更大的波動。

上蒼所施捨的天分原來和時間定下了嚴苛的契約。在莫札特以笑聲鼓盪周遭的空氣裡，我們怎能感受到時間無時無刻都在算計他的音樂還有多少尾音。假如創作就是書寫存有的點滴，文人一筆一筆的刻畫，音樂家一個一個音符的譜寫，都是生命流程的

烙記。也許我們有一些超自然的期待，也許我們覺得創作的行為會觸動自然中一些神秘的心弦。我們總希望在他的樂音裡聽到時間所預示的訊息，讓我們體會到生命的緊湊感，或是在樂音裡聽到對生命無可奈何的哀歎，讓我們放聲同悲。

莫札特的音樂絕對不在濫情中沈陷。當我們有放聲一哭的衝動時，並不是悲傷音樂的感染，而是感嘆音樂怎麼可以如此雲淡風清地演奏匆促的一生。他的音樂和人生似乎存在著無比巨大的縫隙。一生大都在尋求穩固的職位或是樂曲的贊助者中度過，但是生活的波折似乎很少干擾他的樂句。典型抱持「文如其人」的讀者或是聆聽者可能會陷入自我思維的解構。我們總想在生活中印證作品，在作品中還原人生。但是莫札特即使死了還在對我們開玩笑，正如他在音樂裡的笑聲。

但是我們畢竟在樂音的縫隙裡看到莫札特笑聲之外的另一種表情。慢板樂章裡經常隱藏弦外之音。以木管組的協奏曲來說，兩首長笛協奏曲、豎琴與長笛的協奏曲、巴松管協奏曲、雙簧管協奏曲（長笛協奏曲改編）、單簧管協奏曲的慢板樂章在前後快板的包圍下，一個甜美但悠悠的抒情樂段剎那間暴顯了存有的真實面貌。不是對命運的悲鳴，而是在天地悠悠中，讓我們看到一片薄雲緩緩的飄過，尚未在地上投出自己的身影，黃昏已改變了它的容顏。著名單簧管協奏曲的慢板樂章似乎閃動著飄搖的燭光，生命隨時要面對即將來臨的一陣強風，隨時準備將自己交給黑暗。原來莫札特的笑聲有另一層背影。因此，聆賞莫札特音樂有極特殊的美學反應：假如聆聽者沒有聽到慢板樂章所顯現的空際，樂音裡笑聲和他早逝的聯想將給聽者帶來一種感傷；假如已聽出他

慢板的縱深，聆聽者將感受到莫札特所謂的笑聲可能是另一種強顏歡笑。這時聽者可能更難以承受內心的衝擊。

另一方面，莫札特音樂表象的笑聲本身已經是一個複雜的隱喻。創作也許不是單方向的情感，夾雜了並行甚至是相反的質素。莫札特的音樂並不刻意製造歧義。他前半段的古典樂風，以及後半生的浪漫傾向，都不是截然的顛覆者。他以天分將音樂傳達一種笑聲，讓我們在它的笑聲裡有點哭笑不得。

莫札特以如此的語調展現人生，因此當我們聆聽他「不沈重」的音樂時，反而感到時間催迫人的力量。當我們覺得音樂以悠遊的態度進出人間時，作曲者早已走進了那昏暗的終站。假如樂曲是存有的銘記，他所銘記的是一個帶著來去匆匆的人影，在走過我們身邊時，以微笑看待我們荒廢的一生。

音樂殘存的呼吸

翻開音樂家歷史的扉頁，莫札特不是唯一的例子。英年早逝的作曲家所排的行列令人怵目驚心。裴哥雷西（Pergolesi, 1710-1736）二十六歲，舒伯特（1797-1828）三十一歲，貝利尼（Bellini, 1801-1835）三十四歲，孟德爾松（1809-1874）三十八歲，蕭邦（1810-1849）三十九歲，舒曼（1810-1856）四十六歲，佛斯特（Stephen Foster, 1826-1864）三十八歲，比才（1838-1875）三十七歲等等。在一般人最黃金的時光，他們的身體已經散發出日薄崦嵫的昏黃。樂曲是他們離開人世後在地面上拉長的身影。

這些作曲家中，浪漫時期佔了大多數，和英國文學界裡的濟

慈（Keats）、雪萊（Shelley）、拜倫（Byron）等人相呼應。浪漫是否暗藏時間的壓縮？浪漫是否意味時間及時的消耗？浪漫是否因為創作是嘔心瀝血？對這些問號所做的答案可能都是權宜性的臆測，但臆測無疑可能成為聆聽者腦中盤旋的思維。臆測、猜想、思維都是聆聽者心靈的美學活動。

當我們看到作曲家短暫的人生已經佈滿豐富寫作跡痕時，時間已經壓縮而滲入創作意識。我們很難忘懷莫札特在病床上，垂死式的「指揮」他的學生沙士麥爾（Sussmayr）譜寫《安魂彌撒》的一景。反諷的是，這首「安魂」曲竟然就是自己靈魂的輓歌。我們更不能忘懷傳言中，蕭邦「晚年」彈鋼琴時咯血琴鍵的情景。咯血是自我的提醒劑，一個不言而喻的符號，暗藏死神已在角落裡窺伺，意味蕭邦在喬治桑鄉間修養的別墅裡，文人藝術家的笑聲即將瘖啞。在琴音的演奏中，每一個琴鍵的起落，都是生命可數的腳步；每一琴弦的振動都發出嘆息的泛音。而當樂音和生存意識濃密的結合時，音樂是時間的濃縮，樂音裡發出稠密的沈默。因此，雖然同處於生存的空間，蕭邦已經遠離周遭其他人認知的層次。因此，喬治桑的兒子莫里斯對他說：「我們已經聽不懂你的音樂。」

對於蕭邦來說，「嘔心瀝血」是某種真實，而不是純然的比喻。但這並非指他創作的泉源已經乾涸，需要絞盡腦汁才有樂曲。事實上，他樂思泉湧，即興演奏來去自如。但他「真的」咯血在琴鍵上，雖然這樣的「真實」已在轉述中變成傳言。血和琴音的和鳴將是什麼樣的音樂？

假如知道死亡已經忽隱忽現地現出他的臉龐，樂音必然沈

重，不是周遭「生命之輕」的人們所能體驗。到了某個階段，莫札特和蕭邦可能都聽到另一個聲音的召喚，黑暗中已經伸出一隻意圖接引的手。聆聽這一時期的音樂時，我們難以避免會從樂音中帶有幻覺式的冥想。粒粒樂音都可能是生死門檻上的爭奪。由於音樂隨著時間演進，任何一首樂曲的開頭，都讓聽者屏息以待。這個樂曲能輾轉到終點嗎？難道又是一首《未完成交響曲》（舒伯特的曲子）？當我們如此的傾聽，我們似乎看見了每粒音符的輪廓，在生存的空隙裡，保持一種維繫存有的姿容。我們在生命有限的幽光裡，聽到音樂殘存的呼吸。

當然，反諷的是，我們竟然以作曲家的不幸，做為自我成長的階石。

樂音的存在意識

當死亡對作曲家微笑，作曲家所書寫的已經注定成為時間的註腳。但是假如死亡還沒發出任何訊息，英年早逝的作曲家是否早已有所預感？莫札特的音樂是淡淡溫暖的人間，沒有不祥的預警。但是蕭邦似乎早就在自己的音樂裡聽到上蒼額外的音符。

蕭邦的音樂並不全然是陰影。陰暗的日子裡，偶爾也有陽光乍現的時候。但是無疑，他大部分的音樂裡有一種幽暗的氣質。這種氣質因為凝聚，樂音轉化成詩質的稠密感。那是一種沈默，不容任何的言說將其稀釋。那是神秘的音聲，在他還是健康的時候就發出的預言。蕭邦很少去碰觸管弦樂澎湃的聲響。也許那種燦爛與明亮對他來說有點虛假，有點以表象的「聲色」去招引溜

達的眼光，以強烈的動態去阻斷鼾聲。蕭邦的第一、第二號鋼琴協奏曲令人著迷的樂音情境令人不敢置信。是什麼樣的心靈能營造出這樣的詩境？這兩首協奏曲比大部分的詩還像詩。但是有人卻以為管弦樂法不足，不能和獨奏鋼琴相抗衡，而試圖改編。任何的改編，都可能摧毀原來詩的意境。所謂的詩境，絕非花前月下濫情式的浪漫。蕭邦以音符譜寫的詩，旋律優美至極，但因為太美，聆聽者要小心的呵護，因為稍不小心，就留下爪紋。

　　我們不要誤解以為所有蕭邦的音樂都是纖細嬌柔，正如作曲家的身軀。詩質來自於指尖靈性的觸摸，也可能來自激烈翻騰的思維。他所有的「敘事曲」（ballades）都是在感情的深度裡拌和著五味雜陳的樂思與音色。但是即使在琴鍵狂飆的音響中，也有一股悲涼的幽思。李斯特爆發式的琴音點燃觀眾興奮的火花，蕭邦類似的音響卻引發觀眾思緒的涼意。除了部分短小的「序曲」、「馬祖卡舞曲」、「練習曲」等外，他的急板最強音的最高潮是樂音之後沈默抒情的尾韻。信手拈來，作品編號二十五第七號的「升 C 小調練習曲」如此，作品編號六十六的「幻想即興曲」也是如此。連所謂的「詼諧曲」（scherzo）在他的手下也充滿了聲響過後的沈重感。

　　凝重、深思、悠遠是蕭邦成熟期音樂（大約二十六歲以後）的主要氣氛，為一個很快就要步入終點的生命描繪陰影。死亡雖然沒有明確的警示，生的旅程似乎已經投向那個既定的小徑。以既定的未來牽引現在，或是以現在導向必然的未來。並不一定是宿命論，而是時間交互穿插的環釦。海德格在《存有與時間》裡說：「存有被生死所包圍。以存在去體驗，『生』不因為已經不

在眼前就變成過去，『死』雖然不在眼前但正迎面而來。存有因『生』而存在，也因為如此的『生』，存有已在經歷死。」蕭邦一生中健康狀況雖然好壞有別，但創作的心靈以及生存的意識，大都在統一的氛圍裡醞釀。聆聽者似乎感受到：健康時，死亡雖然沒有在他的意識裡浮現，但生死糾結正如時間先後的揉雜已經朦朧地滲入下意識。一股憂鬱的情緒書寫成音符，在樂音中瀰漫開來。

因此，同樣是英年早逝的作曲家，是否「在生中經由死的滲透」左右了迥然不同的欣賞美學。莫札特和蕭邦是兩個明顯的對比，夾在中間的是舒曼、舒伯特、孟德爾松等人。這些作曲家有時向一端傾斜，有時向另一端傾斜。生命有如陰晴圓缺，笑聲和淚水交互填寫生活的內容。其實，這也是正常人的一生，已經無關乎是否英年早逝。

但是過度強調生之意識，很容易偏離了樂曲本身，而將其簡化成作曲者的身世背景。英年早逝的作曲家也許會在我們的聆聽空間裡播撒一個神秘的語調：對於作曲家最大的尊重，是好好聆聽他的作品，而不是細數他的身世。只有聆聽，我們才能感受到他們樂音因為早逝所帶來的悲劇感。

聆賞的特殊美學

不論文學或是音樂，美學所關注的是作品本身。作品之外的身世背景、賢達軼聞，只是茶餘飯後的閒談，不能真正成為嚴謹的美學課題。但是聆聽英年早逝的作曲家似乎是個例外。他們短

暫的人生經常左右我們對樂曲的感受。同樣是英年早逝，拜倫、雪萊、艾德加・坡等人詩行中的淺薄，不一定能博取我們的同情。但是樂音卻深具撩撥聆聽者情感的力量，大多數的人對於早逝的作曲家額外地憐惜，然後再把憐惜轉化成為感動後的詮釋。於是，同情與聆賞進入「詮釋循環」，這些作曲家也可能超越了應有的客觀評價。

　　裴哥雷西死時，被視同窮人看待，草草掩埋。但「年輕音樂家之死」的消息一傳開來，很快引來世人的感嘆與注目。一時，他的《聖母頌》（*Stabat Mater*）到處被演奏。這是人情之常，但也顯現了因為情感的波動，我們對早逝的作曲家的評斷失卻了應有的客觀。舒曼大部分的音樂年輕有活力，孟德爾松的音樂雅致甚至有點貴族化，樂音中吐納著良善的呼吸，不激烈也沒有深層的悲劇，但是兩人都因為過早離開人間，我們仍然會以略帶傷感的色調看待他們的作品。由於早逝，我們甚至過度誇張他們的人生際遇。其實，舒曼身居演奏及評論要津，孟德爾松更是名樂團的指揮、音樂學院的院長，是樂壇的聚光點。

　　由於過於早逝，大部分的聆聽者特別容易在他們的音樂裡得到（有時是刻意尋找）感動。舒伯特所譜寫的樂曲，喜歡做大小調突然的變化，如此的風格一旦映照他的身世，會讓我們想像到晴朗的天空中，突然烏雲過境。我們甚至進而聯想到這是否就是他即將離開人世的伏筆？聆賞舒曼的 A 小調鋼琴協奏曲和孟德爾松的 E 小調小提琴協奏曲，在流暢甜美的抒情性裡，我們會增添額外的感傷。雖然正如一般歌劇裡劇情的濫情，我們卻深深被貝利尼的歌劇所感動，因為我們想到他三十四歲就過世，想到他和

蕭邦性情和品味貼近；我們感受到他和蕭邦一樣都譜寫了纖細動人的旋律，而蕭邦正是一再引起我們感慨讚嘆的作曲家。

　　這就是聆賞英年早逝的作曲家所孕育的特殊美學。一剎那間，「存有與時間」的思維超越了客觀的作品分析。由於短暫，生命的火花似乎特別亮。因此，我們將他們放進音樂史顯要的地位。我們以如此的態度看待這些作曲家，我們在一瞬間也看穿了自己柔弱但情有可原的人性。

無言之歌

沒有歌詞的人聲

我們聽音樂時常以聽「歌」為焦點，時常自問，或是同好之間相互詢問：「這首歌唱什麼？」所謂「唱什麼」，經常不是問樂曲裡情感或是思維的深度，也不是樂音如何動人，而是「歌詞在寫什麼？」如此的探問，當然很可能把音樂作為文字的註腳。一般人大都以瞭解歌詞的心態，自以為是瞭解音樂。

事實上，有時歌詞是音樂最大的負擔。一首旋律動人、意境悠遠的樂曲經常被拙劣的歌詞所破壞。有些音樂為了襯托歌詞而寫，曲好詞不好是作曲者自己的選擇，無可厚非，但在聆聽者的耳朵裡，並不清楚這些前後的關係，總覺得一首好曲被歌詞破壞殆盡。若是先有音樂再配詞，而被詞所摧毀，則是遇人不淑，只怪自己的命運。其實，以上的詮釋也只是樂曲被破壞後的自我調侃，沒有兩個巴掌拍不響，總是一個願打，一個願挨，造就了樂曲的命運。當我們知道樂曲美好，而歌詞拙劣，最好的欣賞方式，是把它當作「無言之歌」。我們追隨樂流脈動，但我們對文字儘

量充耳不聞。

《無言之歌》的來由

《無言之歌》（*Lieder ohne Worte*）原來是孟德爾松的四十八首鋼琴曲，在一八三〇年至一八四五年之間分八組出版、每組六首的鋼琴曲。孟德爾松以歌曲的形式與風格譜寫鋼琴曲。琴音似乎像人聲一樣吟唱，鋼琴唱出旋律，伴奏簡單一致，只是沒有歌詞。為了使這些鋼琴曲更像「歌」，作曲家省略了十九世紀流行的中間部對比。

於今看來，孟德爾松這些鋼琴曲至少有兩種意義：

• 弦樂如小提琴和胡琴（尤其是二胡）善於模仿人聲，由拉弦「唱出」歌曲的旋律，似乎比較討好，也比較可能有說服力。但孟德爾松這些樂曲展現了鋼琴的「吟唱」潛力。

• 這些鋼琴曲優美的旋律已是無詞的歌唱，使樂曲自成一個天地，也使音樂不受拙劣歌詞的污染。

樂器的「人聲」

以樂器吟唱取代人聲，沒有歌詞有時反而更有感動力。原則上，任何旋律動人的慢板樂段，都可以以主奏樂器吟唱。這些樂段也可視為樂器所唱的歌聲。試以幾首一般較熟悉的樂曲為例說明之。

布魯赫的《所有我們的誓言》

布魯赫（Max Bruch）的音樂本來就具有民謠風，他的大提琴獨奏管弦樂伴奏的樂曲《所有我們的誓言》（*Kol Nidrei*）根據兩個希伯來的旋律所譜寫，原來是在贖罪日唱頌，如今改成類似大提琴「協奏曲」（這裡說類似協奏曲，因為只有單一片段，不是三個樂章），完全去掉西方宗教音樂樣板的頌詞，藉由大提琴琴音的迴盪，除了表象對神的禮讚與懺悔外，更娓娓道出希伯來的命運。承擔上帝的旨意與使命需要人間艱辛的代價。布魯赫雖然不是猶太人，但藉由這首大提琴的「吟唱」，深深觸及猶太民族在人世間悲喜交集的生命之旅。

佛瑞的《輓歌》

和布魯赫上述的樂曲一樣，這首《輓歌》也是以大提琴主奏，管弦樂伴奏。原來可能是一首未完成的大提琴奏鳴曲的第二樂章。正如本書前面有關慢板樂章的論述，這段音樂極富於抒情與沈思，旋律更是動人如歌。除此之外，音樂中流露出沈靜的肅穆感，有如佛瑞《安魂曲》裡恬靜的氣氛。由於大提琴的低音特性，《輓歌》的演奏帶有往事的緬懷，而弓弦摩擦略帶沙啞的音色，襯顯追憶往事時歌聲的瘖啞。後來佛瑞的喪禮上，風琴師就以這段音樂作為即興演奏的主題根據。

李查史特勞斯的《變》

李查史特勞斯的《變》（*Metamorphosen*）寫於一九四五年，

整首曲子有弦樂團演奏，音樂的旋律非常動人，和早期《泰爾愉快的的惡作劇》等樂曲的喧囂吵雜極為不同。樂曲不是標題音樂，但樂思主要根據第二次世界大戰給文明帶來的破壞。音符充滿哀淒與絕望。其中最動人也最令人感到悲哀的旋律，是樂曲前半段由中提琴所吟唱的旋律，這個旋律主題後來也分別由小提琴與大提琴再現，但聽眾印象最深的仍然是開始的中提琴的樂段。中提琴的音域像極人聲，因此也有樂器吟唱哀歌的特質。

范威廉士的《雲雀飛升》

范威廉士（Ralph Vaughan-Williams）的《雲雀飛升》（*The Lark Ascending*）可能是音樂史上所有小提琴曲中（管弦樂伴奏），最動人也最有表現力的樂曲之一。整首樂曲具有濃厚的民謠風，但不是當時現有旋律的翻版。小提琴所要吟唱的情境，是梅瑞迪斯（George Meredith）的一首詩。樂譜上也記載著這首詩的主要內容：

牠上升開始盤旋
牠滴下銀鍊的聲音
沒有斷裂的環鍊
啁啾時，口哨聲、滑奏音、顫動……

直到牠以歌聲對大地的愛
注滿蒼穹

一直展翅高昇高昇

我們的山谷是牠的金杯

牠是酒，溢滿時

將我們提升隨牠遠去……

直到在光亮的寰宇中消失

然後幻想歌唱

　　小提琴描寫詩的情境，是樂曲所寫的另一首獨立的詩。小提琴似乎一面描寫，一面悠悠的吟唱。我們透過小提琴所化身的雲雀，看到英國蒼茫的草原與記憶。梅瑞迪斯是英國維多利亞時代傑出的小說家與詩人，他的《現代愛情》（*Modern Love*）是那時代的經典之作。但是以這首樂曲來說，小提琴所刻畫的，遠遠超乎原詩的意境，雖然原詩已經算是不錯的「歌詞」。

《江河水》

　　《江河水》是根據中國東北民間樂曲所譜寫的鼓吹曲牌，後來再被移植為二胡獨奏曲。樂曲描述的是一個婦人在江邊哭泣，哀悼遠死他鄉的丈夫，旋律極其淒厲悲切。樂音幾乎以哭訴傾洩自己坎坷的命運以及人世間的不公平。由於二胡獨特的音色，樂曲的詮釋很容易讓聽者動容。由於音樂幾近一種控訴，若是以文字敘述，可以想見，情緒可能會過度氾濫。過度激情的言語必然使悲劇的沈穆感受損。二胡獨奏曲的三段式敘述使樂曲在悲痛中有一些迴旋空間。第二段類似回憶的片段也使音樂增加一些清冷以及當事人的自我審視，增加樂曲內涵的縱深。我們似乎可以下一個不成文的結論：越悲傷的樂曲，越需要擺脫文字裡情緒的撩撥。

無詞的人聲

維拉羅伯斯的《巴西的巴哈》第五首

　　因此，有些音樂雖然有人聲，但卻讓人聲脫離歌曲，使「文字」的含意掏空而更顯現音樂的含意與意境。巴西的作曲家維拉羅伯斯（Heitor Villa-Lobos）寫了一系列由巴西民歌旋律配合各種樂器的演奏，來表現巴哈的音樂精神；在和聲和對位上是巴哈的氣氛，旋律全部由維拉羅伯斯自創，但其風格與氣氛則來自巴西東北地區的民歌。總共有九個組曲，其中著名的第五號組曲是由女高音獨唱由大提琴組伴奏。這首樂曲有兩個樂章，第一樂章的「詠歎調」旋律非常迷人，其中最精彩的不是中間樂段配有歌詞的部分，而是開頭與結尾（尤其是開頭）以單音 Ah 哼唱的旋律。單音的人聲只有音階高低快慢的變化，沒有詞義的引伸，類似樂器的演奏。因此，雖然是所謂的女高音，音樂最豐富的內涵卻是去除語意的人聲。值得一提的是，這首《巴西的巴哈》最後一個組曲（第九號）是為弦樂團或是人聲所編寫。但所謂人聲，維拉羅伯斯說：「要讓人有樂團的印象」。這和上述第五號的「詠歎」樂章的樂思遙相呼應。

德布西的交響組曲《夜曲》

　　德布西這首交響組曲在第三段〈海上的女妖〉加入女聲，代表女妖海上迷亂人心的歌聲。德布西在這個樂段除了管弦樂外，

加上八名女高音以及八名女中音的合唱。女妖的吟唱也是沒有歌詞，和上述維拉羅伯的樂曲一樣，也是以 Ah 持續吟唱。由於單音沒有語意的變化，更能使航海者迷亂，在音樂的敘述上更具說服力。另一方面，德布西以音符呈現印象，若是有具體涵義的文字，將使音符刻畫的輪廓過於明晰，而破壞他心中的美學。將人聲樂器化的使用，賦予樂曲額外的深度。

沒有歌詞的歌劇？

對於某些聽眾來說，沒有歌詞的歌劇，可能是最好的歌劇。當然若是沒有歌詞，怎能算是歌劇？這個敘述本身就是自相矛盾。對這些人來說，有些歌劇歌詞，比八點鐘的電視連續劇的濫情，有過之而無不及。一般說來，歌劇牽扯到樂團人聲、獨唱合唱、演奏演出，是所有音樂最高程度的結合。但若是聽音樂必須容忍文字以及劇情的濫情，形而上的美學活動，也可能自我貶抑成一種廉價的情緒波動而已。於是，沒有歌詞的歌劇反而可能變成一種提升與解脫。

文字的濫情

很多的歌劇，音樂的成就遠遠超乎文字的表現。歌劇裡著名的詠歎調裡，很少有歌詞能和樂音相配，而產生動人且深沈的情感。本來古典音樂的聆賞在於精神的提升，但是歌劇的歌詞卻使這些「音樂的戲劇」類似廉價的肥皂劇。人間愛恨的處理方式是文學、藝術是否淪落成廉價暢銷小說的關鍵。愛恨是觸發人心最

激烈的情感，好的文學作品，引發的是隱約的深思與回味。假如有所思念，思念可能化成本質沈默的意象，而不做情緒的吶喊，因此反而能在讀者或是接受者的思緒裡縈繞不去。但是很多歌劇經常把愛恨掛在嘴巴上，配上旋律激昂的曲調，來傾洩劇中人、演唱者以及聆聽者的情緒。十九世紀義大利的歌劇尤其是如此。威爾第、普契尼的歌劇裡有不少這樣的對白。普契尼的《蝴蝶夫人》裡，蝴蝶夫人向男主角平克頓表達愛情時，有這樣的言語：「對我來說，你是天堂的眼睛。我和你一見鍾情。你又高又壯。你笑得多開心。你說的我以前都沒聽過。我現在多麼快樂。給我一點愛，小孩子似的愛，那樣最適合我。請愛我……」。聆聽這樣文字，皮膚不時會起雞皮疙瘩，不知道怎麼樣提升精神的領域？

劇情的濫情

很多歌劇描寫的大都是不食人間煙火的王公貴族。這些人的愛恨也是歌劇劇情發展的主力。有些歌劇劇情本身就是人性的扭曲。《杜蘭多公主》的音樂很動人，但是為了激烈的戲劇性，故事中所呈現的中國幾近是野蠻的食人族。一個（中國的）公主會想出三個謎題招夫婿，猜不對的要砍頭。杜蘭多公主要士兵折騰柳兒說出陌生人（也就是故事主人翁）的名字時，旁邊的大臣百姓竟然像野獸一樣在旁邊敲邊鼓，喊打喊殺，完全漠視中國人質樸的人性與惻隱之心。這樣的劇情幾乎是西方人一廂情願自以為是的東方詮釋，把一個文明古國描述成人性的蠻荒之地。歌劇劇情的撰寫者大概沒有想過，中國從來沒有發生像西方「聖巴托羅謬節大屠殺」（Massacre of Saint Bartholomew's Day）的慘劇，為

了新教與舊教信仰上的不同，一個晚上會讓六、七千人一命嗚呼。《杜蘭多公主》讓人感覺到中國人是一個嗜血的民族。為了襯托一個王子與公主偉大的「愛」，安排眾多可能的「恨」與死。假如先前群眾的吆喝顯現了人性的殘酷嗜血，歌劇結束時，群眾合唱的內容，是對隨意為之的劇情的一大諷刺。群眾唱道：「愛！哦！太陽！生命！永恆！這個世界的光與愛！我們在陽光中以歌聲歡喜慶祝我們偉大的快樂！賦予你榮耀！榮耀！榮耀！」無論呼喊口號式的讚頌，或是為了凸顯兩位主角愛的歸宿所編撰的劇情，都是極盡煽情之能事。

以上對《杜蘭多公主》的看法，不一定要引用當代文化思想家薩依德（Edward Said）《東方論》（*Orientalism*）的論證方式，也不一定要套用現在流行的殖民論述。也許作曲者（不論是普契尼本人，或是將他的遺稿完成的學生）並不是刻意要抹黑中國，煽情祇是為了劇情的需要。其實若是完全沒有種族偏差的問題，同樣的情節放在西方的情境裡，這樣的劇作也仍然是一部為了賺取聽眾眼淚而刻意編寫的作品，功能和眾多的電視肥皂劇有異曲同工之秒。

若是純粹以音樂來說，不論《蝴蝶夫人》或是《杜蘭多公主》都是極其精彩的作品。不論人聲和管弦樂的配合，獨唱和合唱的對應，都將音樂各方面應有的表現，做了巧妙的結合。但是文字是歌劇的一部分，而文字使這兩齣歌劇成為煽情之作。我們不免為他們的音樂被糟蹋而惋惜。

歌劇的聆賞

　　所以我們很慶幸自己不懂義大利文，「不知道唱什麼」使這些歌劇值得我們繼續聆聽。事實上，欣賞很多十九世紀的歌劇，就和欣賞西方宗教音樂一樣，在每一幕開始聆聽前，大概知道一下劇情就好了，不要一面聆賞，一面對照歌詞。因為其中的文字，只會破壞了樂音原有的美學層次。

　　很多十九世紀的歌劇讓我們體會到什麼是「反諷」，當文字藝術的走向和音樂分道揚鑣；這些歌劇也讓我們瞭解到什麼是「藝術的自我消解」，當我們「聽到」文字在顛覆音樂的成就。原來在一百年前，歌劇作曲家已經在譜寫「解構學」。閱讀這樣「解構學」的作品，我們真希望這是沒有歌詞的歌劇。

13 國樂與「交響」?

中國傳統音樂觀

教化功能

　　傳統中國音樂已經流傳數千年，但除了二十世紀受到西方音樂的影響外，有關音樂的思維大都甚少變異——那就是音樂的教化功能。這種傳承也和從漢朝以來，整個文化以儒家為重心有關。而儒家的音樂「經書」《禮記·樂記》就有如下的言語：「大樂與天地同和，大禮與天地同節」。最好的音樂和天地的運行同一韻律，最佳的禮儀和天地同一節度。儒家以天地自然為效法的對象，因此音樂以天地的韻律為韻律。事實上「同和」不只是韻律，還涵蓋人與天地的氣息相通，和諧並存。音樂的功能就是要培養這種和諧的氣息與氣質。

　　假如音樂要追求天地的氣質，音樂所要求的是內在的精神力，而非外表的形式。〈樂記〉篇說：「樂者，非黃鐘大呂；弦歌舞揚也，樂之末節也」。樂器不等於音樂。表象樂器的鏗鏘、

弦歌曼舞的動作都只是外表的形式，不是音樂的終極目的。音樂要透過外表的樂音，滲透人心，移情轉性。假如聲音的悠揚不能達到心性的提升，這種音樂就缺乏存在的價值。

孔子在〈樂記〉所顯現的音樂觀，由他的弟子荀子進一步發揮。荀子說：「善民心，其感人深，其移風易俗易」。「以道制欲則樂而不亂，以欲制道則惑而不樂」。樂音透露心性。有益於民心的則感人，因此音樂可以「移風易俗」。在譜寫或是演奏時，以正道控制慾念則喜樂而不亂性，反之，若是道與欲主客易位，則人心迷亂，無喜樂之可能。在這裡「樂」應該是一語雙關，既是音樂又是音樂所帶來的快樂。

聲樂為主的傳統

根據大陸音樂美學家王次炤的觀察，儒家的音樂觀造成中國音樂的兩種現象。一種是以聲樂為主的傳統，另一種是器樂被賦予象徵隱喻功能。

以聲樂為主的傳統，主要是文字能直接承載淨化人心的訊息。以文字「唱出」的訊息比樂音要明晰，因此教化功能也越能顯彰。「以曲就詞」是音樂譜寫的大方向。後來雖然也有「因聲填詞」的狀況，但時常一曲多用。不同的歌詞用同一個曲調的結果，反而使音樂喪失主體性。因為曲調在不同的歌詞裡輾轉，誰是作曲者幾乎沒人聞問。歌詞意涵的重要性遠遠超過曲調的原創性。文字與樂音的結合是為人生服務，有強烈的「藝術目的論」痕跡，這點和西方的宗教音樂有點相像。文學與音樂結合的結果使中國音樂史幾乎是一部聲樂發展史。

器樂的隱喻功能

　　根據王次炤的說法，以聲樂發展的音樂史當然阻礙了器樂的正常發展。不僅發展慢，而且獨立性差。甚至一些所謂的器樂曲，事實上仍然包含聲樂的成分。即使沒有聲樂，純然是樂器演奏，這些樂曲大都有標題，意味樂音要傳達類似文字的樂想。〈平沙落雁〉、〈梅花三弄〉、〈春江花月夜〉等樂曲都是以樂音捕捉或是傳達標題的情境。另外，中國傳統樂曲大都全靠旋律支撐。類似西方奏鳴曲以簡短的旋律開展變奏，而有機整合成的大結構樂曲幾乎完全不存在。純粹的器樂如西方的《交響曲第一號》、《D大調小提琴協奏曲》等以音樂結構為主的曲子，在中國傳統音樂裡幾乎付諸闕如。

　　當然西方也有像李斯特的「交響詩」以及李查史特勞斯的「音詩」等標題音樂。但西方的標題音樂的樂思，不一定潛藏教化功能。音樂倫理功能的「目的性」痕跡較為淡薄。事實上，如果聆聽李查史特勞斯的《泰爾愉快的惡作劇》，對於心性的培養很難說絕對是正面的。中國傳統器樂曲所散發的隱喻就是樂音中人性高尚的特質，音樂調適人心，提高人的精神層次。

寧靜悠遠的特質 —— 教化的特色

　　音樂培養性靈，樂音當然求其悠遠清靜。古琴每一條弦的震動之後，留下空靈的尾韻。當然急速撥弦可能暗藏殺機，如兵馬調動，但那些是過程的景象，不是終極的目標。事實上，殺伐之氣的音樂非常少，即使存在，也是瞬間的過場，音樂最終仍然以

和諧嫻靜結束。

　　寧靜悠遠的音樂變成中國傳統音樂另一個重要特色。聆聽者在樂音中有所感悟，進而能從俗世中出脫。從孔子的「雅樂」與「鄭聲」之辨開始，音樂傳承性靈的培育，樂音也為這個想像力稍微欠缺的民族帶來一些悠遠的哲思。

傳統音樂現代化

國樂與「交響」？

　　到了二十世紀，傳統音樂音樂觀當然要面對新時代的衝擊。古今中外既有的音樂傳承大都可以提升性靈，音樂潛移默化，絕對會影響人心。但是刻意強調音樂的教化功能，容易讓人有「被說教」的排斥感。話雖如此，「寧靜悠遠」的特色，在二十世紀之後喧囂的世界裡有獨特的意義。國樂裡的寧靜氣氛也許可以為這個溽暑的時代注入一股清涼。假如我們以這點特色作為精神核心來審視「國樂現代化」的問題，有些理念將具有建設性的價值。

　　面臨外來音樂的刺激，所謂「現代化」也伴隨著國樂是否要交響化的問題？首先，樂團的編制也擴充成類似西方的交響樂團。打擊、管樂、吹管、撥弦、拉弦各組類似西方的打擊、銅管、木管、弦樂各組。有些曲子的編寫也盡量讓各組發揮，有如西方管弦樂的「交響」。大陸作曲家彭修文的《十二月》，以十二段音樂描寫一年的十二個月份，編寫的方式就像西方的管弦樂曲。但是聆聽時，感覺吵雜不堪，樂團總奏的時候尤其如此。究其原因，

和中國傳統樂器的音色很有關係。

國樂器的音色

和西方銅管樂組相對應的管樂來說，幾乎只有嗩吶在支撐。而嗩吶是非常具有個性的樂器，有好的旋律相襯，韻味獨特，非西方任何銅管組的樂器可以相比，比較適合個人獨奏或是協奏曲的獨奏部分。近年來大陸侯魯平作曲的《豐收年》以及胡金宏等多人編曲的《山鄉春》優美的旋律經由嗩吶獨特的音色發聲，非常動人。但是若是樂曲編配不當，嗩吶「獨特」的高音非常刺耳。換句話說，傳統樂器的管樂組只有高音部的嗩吶，其音高類似西方的小號（trumpet），但是西方樂團的銅管組還有較低音域的法國號以及伸縮喇叭，低音部還有土巴號。總奏時，各聲部相互協調，氣勢恢弘而不刺耳。

再其次，中國傳統樂器吹管組有笛、簫、梆笛、以及近代的新笛。樂器樣式多了些，情況好一點。但是問題仍在，只是程度有別。因為這些吹管樂器的音域大都彼此類似，缺乏像西方巴松管那樣的中低音、英國管及單簧管、雙簧管優柔的中音，因此總奏時顯得單薄。樂曲的渾圓感、音色的厚度總覺得不足。事實上，這些傳統的吹管樂器也是極具特色的獨奏樂器。笛子和西方長笛相比，梆笛和西方的短笛相較，都是氣韻獨具，但在整個管弦樂的總奏中，反而顯得刺耳。反諷的是，個別樂器也被自己製造的刺耳音色所淹沒。

也許國樂樂器比較具有個人風格，也比較適合個人或是小型樂團演奏，模仿西方交響樂團的大型編制，使原來寧靜的特質變

成吵雜。事實上，編制的擴大只是使原來單一樂器變成多個同樣的樂器，而非多樣的同組樂器。原來一支嗩吶變成四、五、支嗩吶，而非一支嗩吶加上其他類似伸縮喇叭、土巴號的銅管樂器。

國樂團的編制

因此，「大編制」的國樂團本身就是一個問號，要模仿西方管弦樂團演奏起來更是吃力不討好。大編制的樂團扮演協奏的角色，也許還能勉強稱職，但是一旦獨立的樂團合奏，刺耳浮躁的個性就暴顯出來。然而即使是協奏，若音樂稍微偏重管樂和敲擊樂器，問題馬上浮現。大陸音樂美學家宋謹在〈二十世紀中國音樂思想的四大死結〉裡說：「近來有人改用民樂隊來奏鋼琴協奏曲《黃河》，那種讓民樂追求交響效果的吃力勁，以及吃了力又達不到西洋樂隊效果的「窮酸」相，很難令人滿意」。

也許國樂團「停留」在小型樂團反而更能表現寧靜悠遠的「民族特色」。所謂「寧靜悠遠」並不是不能總奏發出大音響，問題是巨大的音響是否有吵雜之感。當吵雜已經在聆聽者的腦海裡留下印象的「殘響」，即使樂曲轉至慢板，心裡仍然毛躁不安。這時快板和慢板的對照很不協調，原來樂曲所要表達的上下起伏的戲劇感幾近喪失。所謂的動態只是機械化的並置對比，很難讓人感受到音樂性的內涵。

小型樂團可以兼容獨奏與總奏之長。試以黃安源八〇年代和「黃安源中樂團」所灌錄的一些樂曲為例。黃安源的二胡大都由簡單的三、五項樂器如鋼琴、揚琴、中阮、打擊等伴奏。但是要表達大氣勢與大動態如《花梆子》的樂曲時，就由中樂團加入伴

奏。這時樂團的編制是：高胡兼二胡（二人）、中胡（一人）、革胡（一人）、低音革胡（一人）、琵琶（一人）、中阮（一人）、揚琴（一人）、三弦（一人）、笛（一人）、嗩吶（一人）、笙（一人）、打擊（三人）總共十五人。其中上述的嗩吶與笛子都能在發揮個人特色時，仍然和諧地加入總奏，完全沒有《十二月》的吵雜感。

國樂現代化的編曲

事實上，國樂器在近代不僅樂器改良迅速，音域加寬，而且樂曲的編寫也慢慢嘗試跳出傳統的窠臼。大陸汪海平竟然以「十二音序列」的創作方式為簫譜寫演奏曲。他的《簫與弦樂》突破調式調性對簫的束縛，以十二個半音展現民族樂器全然不同的風貌。可以想見，大部分的聽眾很難接受這種創作方式，但卻是意味「現代化」潛藏的可能性。茲以個人比較熟悉的二胡來討論國樂現代化的幾個過程與現象。

劉文金在六〇年代以《豫北敘事曲》、《三門峽暢想曲》將胡琴帶進現代化的演奏方式。證實胡琴具有類似小提琴的演奏能力，琴弓夾在內外弦中間穿梭，所演奏的一弓一音的快弓，豐富了胡琴的技藝與音樂表現力。這兩首曲子都是由鋼琴伴奏。劉文金一九八四年所譜寫的《長城隨想》二胡協奏曲是典型的三段式協奏曲形式，以傳統樂團演奏。

陳鋼改編的一些傳統樂曲以胡琴獨奏，西洋樂團協奏。如他所改編的《禪院鐘聲》、《流水行雲》等樂曲，以二胡獨奏，西洋弦樂團協奏，偶爾加入鋼琴或是單一的琵琶，效果非常好。

陳鋼曾將他著名的《梁祝》小提琴協奏曲改編成高胡、二胡協奏曲。但是除了獨奏換成胡琴外，仍然用西方管弦樂團協奏。這個改編甚具啟發性，值得比較詳細的討論。

改編過後的協奏曲，仍然保持「呈示部」、「展開部」、「重現部」三個段落。在「展開部」的開頭，定音鼓在遠方輕輕的敲擊，暗示即將發生的不安。接著銅管樂器粗暴地出現，祝英台所要面對的現實情境，以幾近難以抗衡的聲勢逼近。這段音樂特別可以感受到陳鋼改編時仍然使用西方管弦樂團的用心。假如用國樂的鼓樂器取代定音鼓，很難勾勒不安的氣氛。假如用國樂的管樂如嗩吶，威嚇的感覺可能變成喜慶的喧囂。「展開部」將結束時，高胡奏出最後一個樂句後，鑼鼓管弦齊鳴，這時若是由傳統樂器擔綱，悲劇與喜劇的分野也將變得模糊。關鍵在於：當傳統樂器的鑼鼓和嗩吶合奏時，總是顯現刺耳的節慶音樂的氛圍。

八〇年代大陸的鄭冰譜寫了完全沒有標題的二胡協奏曲，使所謂傳統音樂脫離「文以載道」的標題束縛，也使中國音樂更進一步向純粹的器樂曲邁進。這些協奏曲有些以傳統樂團伴奏，有些以西方管弦樂團伴奏。在此以兩首協奏曲說明國樂「交響」化的問題。

鄭冰的《第三（號）二胡協奏曲》以傳統樂器伴奏，但是「借用」了西方的定音鼓。他的《第一（號）二胡協奏曲》以西方的管弦樂團伴奏，但「借用」了傳統樂團裡的響板。

首先，這些「借用」充分顯示出作曲者非常熟悉東西樂器的特色。第三號協奏曲的定音鼓使鼓聲靈活地使出軟硬的各種身段，沒有傳統鼓聲那種硬梆梆的感覺。第三號協奏曲響板的運用，使

樂曲充滿了節奏感與緊湊感。由於這些東西樂器的挪用，都使得個別樂曲增添了音型的立體空間。

　　但是兩首協奏曲比較後，樂曲的內涵不論。第三號協奏曲裡，傳統樂團刺耳的喧囂感仍然很難抹除。樂器的對比在此很明顯，東方的銅鈸和西方大尺寸的銅鈸發出全然不同的音色。前者和嗩吶的配合使樂曲趨近節慶效果，後者和銅管樂器的結合，發出壯碩的聲勢以及壓迫感。第三協奏曲的第二段有當年婚禮的回憶，節慶的感覺無可厚非。但是到了最後一段樂曲陷入深沈的悲壯情境，由於嗩吶的喧囂、鼓聲連擊，樂曲似乎又被喜慶的氣氛滲透，實在可惜。相較之下，第一號協奏曲更能刻畫音樂的深度與音響的震撼感，關鍵在於西方管弦樂團的運用。

　　從〈樂記〉的教化人心所引導的聲樂傳統，到現今以西方樂團伴奏器樂曲，是一條漫長的路。國樂的未來，是否以清朝張之洞的「中學西用」為基礎發展？東西樂器的「借用」或是「挪用」，以什麼為基準？「挪用」的比例應該多少？民族樂團與交響樂團的取捨，以什麼準則作為美學的支撐？這些都是尚待進一步嚴肅思維的課題。保持中國樂曲的韻味當然是重要的立足點。但所謂韻味很難一成不變，各個時代有各個時代的韻味。本章的〈國樂與交響？〉只是一個個人性的「美學性問句」。答案還在未來等待。

14 音樂的音響性

泛音與和弦

　　大部分對音樂與音響有些基本知識的人都瞭解：造成樂器獨特音色的主要關鍵，在於樂器基本音與泛音的組成方式。撥奏一根弦所發出的音，伴隨著整條弦的震動之外，弦的二等分點、三等分點、四等分點……也都會震動，產生泛音。

　　泛音的多寡因為個別樂器而有所差異。泛音越少，音色越單調，音叉就是如此。反之，泛音越多，音色越豐富，如雙簧管。由於泛音的豐富，重播該樂器時，若是音響器材傳真，聆聽者可以感受到演奏現場的臨場感。

　　發音方式相同的樂器組，如弦樂組，由於泛音的不同，同一音高的兩種樂器，音色也不同。我們由此辨別小提琴與中提琴音色的不同，我們也由此辨別中提琴與大提琴的個性差異。泛音的「音響」影響我們對「音樂」的感受。

　　有些音樂家與理論家認為泛音與和弦有密切的關係。伯恩斯坦認為由調性音樂所發展的音韻系統，事實上是由泛音列的現象

演變而來（Bernstein 424）。音樂理論家庫克（Deryck Cooke）認為西方古典調性的大三和弦就是來自於泛音列。泛音列深植於西方和聲與調性的潛意識。庫克的看法雖然目前還有一些的爭論，但泛音與和聲似乎有些神秘的「琴瑟和鳴」。在此，我們不是要加入贊同或是反對陣營的辯論，而是指出音響與音樂的關係。表面上，我們所關注的是音樂，實際上，我們不要忘記：我們所聆聽的音樂是樂器所發出的音響。因此，音樂的音響性也是音樂美學的課題。

自然的聲響

所謂音樂的音響性並非在音樂中附加一些自然界的聲響，如雷鳴，如鳥叫，如海浪等等。這些一般「輕音樂」慣常煽動聽眾「感性」的策略，不是本文的焦點。事實上，這些培養氣氛的自然聲響，已經變成制式的煽情反應，已經很難在樂音中引發聆聽者的樂思或是樂想。一般也大都以背景音樂的音量播放，作為其他生活作息的烘托。聆聽者很少以全神貫注的狀態欣賞這種音樂。反諷的是，假如這些海浪雷鳴是以音響做訴求，背景音樂的音量卻在消解其音響。

十九世紀的漢斯力克（Eduard Hanslick）更強調自然界中的聲響無音樂性。不論流水潺潺多迷人，不論微風的呢喃多「淒迷」，他們只是「聲音」，和音樂無關。漢斯力克認為音樂是人為的活動。人的思維產生樂思與樂想在音樂的形式裡完成。自然的音響在音樂三大要素裡只有節奏的展現。浪濤的韻律、馬的奔

騰富於節奏，但「旋律」與「和聲」則完全付諸闕如。大體上，漢斯力克的立論有其扎實的根據，但是到了二十世紀，適度的加入一些「非樂器」的音響，可以勾勒音樂的戲劇性氛圍（這和上述「輕音樂」以海浪的聲音襯托浪漫氣氛不同）。若是完全將其排除，似乎對這些樂曲反而是一種損傷，將在下面進一步討論。

樂音與音響的虛幻空間

其次，由於我們對於大小聲的變化，經常和音源的遠近產生聯想。弱小的聲音，我們覺得比較遠，強而大的聲音，我們誤以為比較近。作曲家因而可以藉由樂曲強弱的變化，製造音樂演出空間的幻覺。大鼓、定音鼓與管樂器在舞台上是在樂團的最後面，但強音敲擊或是吹奏時，卻讓聽者以為是舞台的最前面。反之，弦樂器在舞台最前面，但弱音時，卻變得極為悠遠。作曲家可以利用再現音響的特性，創造出迥異於真實空間的虛幻空間。

另一方面，我們聽覺傾向將高音「感受」在上方，低音在下方，正如樂譜的排列形式。也許，樂譜高低音的排列次序，可能跟我們聽覺經驗所引發的想像有關。由此認知，作曲家可以利用聽覺的空間錯覺，產生音樂的空間幻象。

總和這兩種因素，作曲家在製造音樂的音響時，可能面臨兩種辯證的心態。一方面，他想讓聽眾「真實地」捕捉演出現場樂器的實際空間；另一方面，他又想讓聽覺的錯覺製造音樂的虛幻空間。作曲家所譜寫的樂曲，表象是音符的書寫，事實上，他已經在音符裡概略「聽到」音樂廳裡可能的再生音響。作曲家也許

由這些音響的可能性再度修訂樂曲的譜寫。

　　總之，不論泛音與和弦，或是自然聲響的介入，或是音響的虛幻空間，音樂的「具體化」就是音響的展現。音樂的音響性因而也是作曲家不得不面對的問題。

樂曲與音響

蕭邦與李斯特的鋼琴音樂

　　本書先前曾經略微比較了蕭邦與李斯特的鋼琴音樂，現在再以音響的觀點作進一步討論。我們習慣上傾向認為李斯特的鋼琴比較「陽剛」，有些漫畫刻意著筆李斯特「打」擊鋼琴的誇張表情，有些文字甚至誇張地說，李斯特演奏要準備一台備用鋼琴，以防第一台被「打壞」後演奏乍然截止，無以延續。相反地，蕭邦的鋼琴曲習慣上被認為較陰柔，鋼琴被「打壞」的機會幾乎微乎其微，和李斯特形成極大的對比。

　　事實上，李斯特也有非常陰柔的鋼琴曲，如他著名的B小調奏鳴曲裡，慢板與敘事調在樂流裡和強、快音符的穿插，以悠悠的敘述反襯激昂的情感。蕭邦也有音響澎湃的樂曲，只是他在這些音響豐富的樂曲裡仍然展現了「詩」的特質。我們不能以音響的陽剛或是陰柔界定音樂的好壞，或是音樂家成就的高低。對於兩人來說，強弱剛柔的對比狀態，都是不同曲目或是同一曲目韻律的變化所應該有的音響。我們不要以約定俗成的想法將李斯特簡化成陽剛、蕭邦被定義成陰柔。我們更不要為了強調蕭邦的詩

質，刻意將李斯特襯顯成只是注意表象的浮淺作曲家。

貝多芬與柴可夫斯基的「砲聲」

　　貝多芬的《戰爭交響曲》，是為了紀念英軍打敗拿破崙所寫的音樂。樂譜上載明要用大砲與毛瑟槍，但首演時仍然以傳統樂團演奏。二十世紀此曲最有名的錄音是 Mercury 以及 Telarc 的版本，槍砲分列兩邊，意味英法兩軍對陣，隔一陣子，一邊的槍砲沈寂，意味法軍已被打敗，另一邊繼續砲響，表示英軍的乘勝追擊。

　　柴可夫斯基的《一八一二》也是針對戰勝拿破崙而寫的樂曲。除了大砲外，還加上鐘聲，在樂曲快要終了時加入樂團的演奏。整首曲子因而在最高潮處結束。

　　不論 Mercury 或是 Telarc 的錄音，樂曲的趣味幾乎完全朝音響上偏移，購買這些錄音的聆聽者也很少人會考慮到樂曲的音樂性。在十二吋黑膠唱片（LP）的時代，聆聽者所關注的是，音響如何震撼製造大地震、唱頭是否能順利循軌、喇叭的音圈是否燒斷、擴大機是否一陣青煙了了？

　　假如以一種節慶音樂看待，砲聲也許如煙火，可以增加現場喧鬧歡騰的氣氛。但是這些幾乎和音樂無關。強調音樂的音響性時，美學的思維不應變成節慶的佐料。事實上，《一八一二》在大砲與鐘聲還未介入前，大提琴與低音提琴所吟唱的旋律，非常悲涼。雖然勝利造成氣氛的翻轉，劇烈的砲聲卻使音樂的戲劇性，對比太強而略顯造作與虛假，砲聲震響群眾的情緒，卻震毀音樂的情感。

華格納的《萊茵之黃金》

　　華格納的《萊茵之黃金》則迥然不同。在劇樂裡，音響和音樂發展的戲劇性比較能相呼應，音樂的音響性也較具說服力。在劇樂中，描寫鎚打黃金，因而有敲擊鐵砧的音響。但劇中最震撼人的音響是第四景裡，雷神寶諾（Donner）揮動他的鐵鎚，呼喚雷電與烏雲，隨後，他在聚集的雷雲中消失時，手中的鐵鎚墜落，撞擊岩石時，所產生的巨大音響。這裡音響是戲劇性的要求，先由音響帶來宏大壯觀的音樂，將劇情帶入視覺與聲響的最高潮。閃電雷鳴之後，雲消霧散，在黃昏輝煌的光影下，從萊茵谷至新建的宮殿形成一道彩虹的橋樑。之後，燦爛堂皇的音樂奏起，諸神紛紛走過彩虹之橋，向宮殿邁進。

　　由於這是劇樂，觀眾看與聽的比重同樣重要，音響的效果因而既是聽覺性也是視覺性，和貝多芬以及柴可夫斯基的大砲不一樣。

哈察杜里安的《蓋妮》芭蕾舞曲

　　哈察杜里安（Aram Khachaturian）是二十世紀俄國的作曲家。出生的高加索區，有亞美尼亞人、古爾夏人、庫德人等十幾種民族。哈氏善用各民族的音樂素材，使樂曲充滿了節奏與旋律之美。他也譜寫了交響曲以及協奏曲，但最值得稱許的成就是最富於民族色彩的芭蕾組曲。

　　這首芭蕾舞曲中的〈庫德人之舞〉敲擊樂器的使用，非常有震撼力。這段音樂木管喧囂，銅管厚重的旋律讓音樂進行的極富

動感。但是造成劇力的高潮,而讓聽眾心弦緊繃的卻是快速敲擊的金屬。這段樂曲描寫高加索地山區軍隊行進的壯大場面。舞台上壯碩的景觀由激烈的金屬敲擊烘托氣氛。現場聆聽觀眾可能會非常興奮,但透過再生音響,要當心揚聲器高音的負荷。

提培特的第四交響曲

提培特(Tippett)是當代的英國作曲家,他的音樂結合過去與現代的特色,不致於過度浪漫與抒情,也不致於太「前衛」而使樂句分崩離析。聽者能在他的音樂裡感受到現代性,而又不會因為支解的樂想產生排斥感。他的第四交響曲就是有「統一」樂想與「完整」音型的音樂。整首樂曲要傳達生命誕生、成長、死亡的流程。雖然有這樣的樂想,但提培特不用標題,讓音樂有較大的自主性,同時也避免讓聽者在音符與理念之間作不必要的穿鑿附會。整首曲子是人生「概略的」縮影,但聽者不必在其中的個別樂段裡尋找具體的故事。

這首曲子在開頭,用人的喘息聲或是「風機」(wind machine)所製造的音響效果表達人降臨地球的訊息。呼吸是生命開始的表徵。樂曲即將結尾時,再度使用了同樣的音效,只是節奏放慢,呼吸已經在苟延殘喘,意味人即將離開人世。喘息聲在音樂中的穿插,增加了音樂的氣氛以及樂想的嚴肅感。

布瑞頓的《戰爭安魂曲》

在本書〈音樂的宗教感〉裡曾經提到布瑞頓(Britten)的《戰爭安魂曲》。這首樂曲也顯現了音樂中音響的重要性。事實上,

任何結合管弦樂與人聲（尤其是合唱）的樂曲，或多或少都有類似的傾向。布瑞頓的曲子所展現的是舞台的前後深度，以空間的縱深感表達樂曲思維的深度。在合唱的配置上，樂曲由於詮釋者的理念有細微的差異，但詮釋者都想儘量呈現出音符裡可能的思維意向。試以瑞圖（Simon Rattle）的詮釋為例（EMI 編號：CDC747034-5）：

　　最靠近觀眾（或是聽眾）的是男高音與男中音獨唱，以及伴隨的室內樂團，以詩詞的吟唱為主。在他們身後的是整個交響樂團與合唱團以及女高音的獨唱，以安魂彌撒為焦點。在前後不同的內容穿插中，樂曲產生詩詞意涵與經文的辯證。更遠方，是男生童音合唱，也是唱誦經文，由管風琴伴奏。布瑞頓的樂譜上載明：童音與管風琴必須來自遠方。因此，演奏時，管風琴要能移動和童聲並立，固定式的管風琴並不適合。童聲的加入，似乎讓聽眾在前面男高音與合唱團的辯證中，又感受到另一個來自天上的聲音，調和上述正反的敘述。假如布瑞頓以詩詞對傳統的安魂曲進行解構，童聲的出現，似乎使趨近消解的信念在遠方獲得再一次的聲息。樂曲即將結束時，經文與詩詞穿插辯證，但是樂曲最後以童聲的「主啊，讓他們永生安息」以及合唱的「願他們平靜安息」結束。樂曲的音響性、演奏者的空間配置變成音樂的重要意涵。

臨即感與舞台面

　　除了在樂曲加入非樂器的聲音之外，音樂的音響性的真正意涵，在於展現演奏者與聆聽者的臨即感，以及展現歷歷在目的演奏空間。因此，所有的樂曲都有音響性的要求。聆聽空間能讓音符透明呈現，樂思也才能保持應有的完整度。對音響的要求，也因而可能是音樂性要求的一部分。在還沒有再生音響的時代，所有音樂的聆聽，都必須在音樂廳才能實現，因而觀眾（聽眾）所聽到的是最好的音響。二十世紀重播器材的量化、罐頭音樂的流行、以致目前MP3的大量翻製、從隨身聽到電腦附設的音響，都使音樂的聆聽更容易，但反諷的是，也讓音樂應有的音響性越等而下之。在音樂廳聽音樂因為難得，故特別珍惜；聆聽時全神貫注，音樂性與音響性都達到飽實感。現在幾乎隨時隨地可以播放，一切來得太不經心，音樂常常只是背景氣氛的襯托，音符的五官只剩下朦朧的輪廓。如此重播的音樂，由於缺乏臨即感與透明度，聆聽者無法感受到或是「看到」演奏者的表情與姿態，更難以經驗到兩者的心神互動。所有的音符「似乎」都在那裡，但真正的音樂不知道在何方？

　　另一方面，有些人有極佳的音響器材，但這些器材的重點已不是音樂的重播，而是身分的炫耀。樂曲的播放，是「玩」音響，而不是「聽」音樂。假如音樂的聆聽淪落成「玩物」的地步，沈默是最好的音響。

Part 2

音樂訊息的探問

1 你知道多少?

Unit One

1. 管弦樂團演奏前,樂團調音是以什麼樂器的什麼音為準?
 (A)小提琴的中央 C 音。
 (B)長笛的中央 C 音。
 (C)中提琴的中央 C 音往上推的第六個音,A 音。
 (D)雙簧管的中央 C 音往上推的第六個音,A 音。

2. 管弦樂團中,Concert Master 是指誰?
 (A)指揮。　　　　　　　　(B)第一小提琴之首席演奏者。
 (C)舞台經理人。　　　　　　(D)樂團團長。

3. 巴洛克時代,指揮怎樣領導樂團演奏?
 (A)拉小提琴邊演奏邊指揮。
 (B)彈著大鍵琴指揮。
 (C)彈著銅鈸指揮。
 (D)用指揮棒指揮。

4. 現代指揮家以不使用指揮棒著名的是：

(A)史托可夫斯基（Leopold Stokowski）。

(B)華爾特（Bruno Walter）。

(C)貝姆（Karl Böhm）。

(D)小澤征爾（Seiji Ozawa）。

5. 李斯特的鋼琴演奏技巧迷人，同時代以技巧取勝的小提琴演奏家是：

(A) 帕格尼尼（Paganini）。 (B) 舒曼。

(C) 羅西尼。　　　　　　　 (D) 貝多芬。

6. 下列哪一種聲樂曲不是宗教音樂？

(A)安魂曲（requiem）。　　(B)受難曲（passion）。

(C)詠嘆調（aria）。　　　　(D)讚歌（hymn）。

7. 下列哪一樂器能發出最低頻的音調？

(A)土巴號。　　　　　　　(B)倍低音提琴。

(C)鋼琴。　　　　　　　　(D)倍低音管。

8. 下列各敘述中，哪一項是錯誤的？

(A)許多音接續發聲，可以產生「旋律」（melody）。

(B)許多音依據彼此特定的關係同時發聲，產生「和聲」（harmony）。

(C)十八世紀以前，諸音同時發聲的法則叫做「對位法」（counterpoint）。

(D)根據對位法而譜寫的音樂稱為「單音樂」。

9. 人聲演唱時，各聲部同時演唱同一旋律稱為：

(A)齊唱。　　　　　　　(B)合唱。

(C)混聲合唱。　　　　　(E)輪唱。

10. 下列十九世紀有名的作曲家中，哪一位也是著名的指揮家？

(A)孟德爾松。　　　　　(B)白遼士。

(C)柴可夫斯基。　　　　(D)華格納。

(E)馬勒。　　　　　　　(F)以上皆是。

解說

1. (D)雙簧管此時所發出的A音，按照一九三九年倫敦所召開的國際會議規定，其頻率為 440Hz。

2. (B)這個被誤譯為「音樂會主人」（照字義看）很容易讓人誤以為是指揮。實際上它指的是樂隊首席。但另一方面把他和指揮聯想的確也有些歷史淵源。古典樂派時代，第一小提琴之首席演奏者，一邊演奏小提琴，一邊用琴弓打拍子進行指揮，儼然是「音樂會主人」的姿態，後來有了真正的指揮，他的名字仍然不變。今天樂團的首席能演奏管弦樂中的獨奏的部分，而且還要能代理指揮，讓他重溫二、三百年前的舊夢。

3. (C)巴洛克時代，樂團演奏設置兩銅鈸，一個放在樂團後面，由團員演奏，一個放在指揮前面 （樂團的中央正面）由指揮彈奏指揮。至於使用指揮棒則是一八二〇年以後的事。

4. (A)史氏以空手指揮著稱。他指揮時也刻意追求音響,曾被讚譽
 為音響的魔術師。

5. (A)帕格尼尼的小提琴技巧風靡整個歐洲。李斯特看到他神奇的
 演奏後立誓要作「鋼琴的帕格尼尼」,帕氏死後,據說教會
 為其作安魂彌散,因為其高潮的琴藝證明其人是魔鬼的化
 身。這是一段荒謬但甚為有趣的插曲。

6. (C)詠嘆調是世俗(非關宗教)的聲樂曲。其他著名的世俗曲有
 「康塔塔」(cantata)、「康柔尼」(conzone)、「歌謠
 曲」(lieder)、「牧歌」(madrigale)、小詠嘆調(arietta)、
 大詠嘆調(grand aria)、「宣敘調」(recitative)和「亞利
 歐索」(arioso)。宗教聲樂曲除了鎮魂曲、受難曲、讚歌
 外,著名的還有聖詠歌(choral)、經文歌(motett)、彌撒
 曲(mass)等。

7. (C)鋼琴音域最廣。倍低音提琴能發出 41.20Hz 的低頻,士巴號
 能發出 55Hz 之低頻,而鋼琴的低音可延至 16.351Hz(即使
 88 琴鍵的小型鋼琴也能發出 27.5Hz 之低音)。又,巨形管
 風琴藉其巨管(有的長大 32 呎,如 Skinner Aeolion 所造)
 低頻也能延伸至 16Hz。

8. (D)根據對法而作的音樂稱為複音樂;複音樂主要用於聲樂。反之,根據和聲學而作的是謂單音樂,主要使用於器樂。

9. (A)二人以上同時演唱不同而協和的旋律名曰合唱。混聲合唱也可視為合唱,若是四部合唱則為最完整的合唱形式。輪唱則為各部輪流演唱。

10. (F)這個答案最完整。另外,李斯特也是有名的指揮。

Unit Two

1. 莫札特後期交響曲中被稱為「周彼得」(Jupiter)的是哪一首?
 (A) D 大調第三十五號交響曲。
 (B) D 大調第三十八號交響曲。
 (C)降 E 大調第三十九號交響曲。
 (D) C 大調第四十一號交響曲。

2. 鋼琴屬於何種樂器?
 (A)敲擊樂器。　　　　　　(B)弦樂器。
 (C)銅管樂器。　　　　　　(D)木管樂器。

3. 下列哪一種樂器在傳統交響樂中比較少出現?
 (A)豎琴。　　　　　　　　(B)三角鐵。
 (C)英國管。　　　　　　　(D)薩克斯風。

4. 到了哪一個時代，複音樂已成強弩之末？
 (A)巴洛克時代。 　　　　　　(B)古典樂派時代。
 (C)浪漫樂派時代。 　　　　　(D)二十世紀。

5. 下列哪一齣歌劇不是莫札特的作品？
 (A)《魔彈射手》。 　　　　　(B)《魔笛》。
 (C)《費加洛的婚禮》。 　　　(D)《唐璜》（即「唐·喬凡尼」）。

6. 一般作曲總編號常以opus（簡寫為op.）示之，莫札特的作品
 編號卻冠以一k字，這個「k」字是：
 (A)一個人名的縮寫。
 (B)一個地名的縮寫。
 (C)朝代名稱。
 (D)柯達依（Kodaly）給他的編號。

7. 古典樂派的交響曲比較不常使用何種樂器？
 (A)木管樂器。 　　　　　　(B)銅管樂器。
 (C)弦樂器。 　　　　　　　(D)雙簧管。

8. 《玩具》交響曲（*Toy Symphony*）的作曲者應該是：
 (A)莫札特。 　　　　　　　(B)海頓。
 (C)莫札特的父親。 　　　　(D)韋伯。

9. 很多獨奏家也擔任指揮，下列哪一位是風琴演奏家兼任指揮？
 (A)李希特（Karl Richter）。
 (B)伯恩斯坦。

(C)羅斯卓波維奇（Rostropovich）。

(D)巴倫波因（Daniel Barenboim）。

10. 古典樂派時代又可稱為：

(A)科隆古典時代。　　　　(B)威瑪古典時代。

(C)柏林古典時代。　　　　(D)維也納古典時代。

解說

1. (D)題目中所列的四首交響曲及 G 小調四十號交響曲都是莫札
 特的代表作品，其中又以三十九、四十、四十一最著名，被
 稱為莫札特的三大交響曲。「周彼得」為羅馬眾神之主，代
 表一切權力之主宰，四十一號交響曲因為第一樂章開頭莊嚴
 宏偉，故被稱為《周彼得》交響曲，但這並不是莫札特本人
 冠上的副題。

2. (A)

3. (D)傳統交響樂中，豎琴、三角鐵和英國管雖不是「必要」樂
 器，但也是「主要」樂器，有些作曲家對他們也有個別的偏
 愛。德布西喜歡用豎琴，柴可夫斯基經常使用三角鐵，而多
 數作家曲更用英國管來描述表達田園的種種情趣，至於薩克
 斯風則多用在二十世紀興起的爵士樂上。

4. (A)通常將十七世紀以前的音樂稱為複音樂時代，以後稱為單音
 樂時代。事實上，單音樂在中世紀早已存在，只是當時複音
 樂盛行，單音樂不被重視罷了。十七世紀以後，複音樂漸趨

強弩之末，單音樂抬頭，巴哈可以說是複音樂最後一位作曲家。

5. (A)《魔彈殺手》是韋伯的名歌劇。本題其他三齣歌劇都是莫札特的重要作品。

6. (A) K 是 Ludwing von Kochel 的代稱。Kochel 於一八六二年將莫札特的作品作有系統的整理，並依據最可靠的作曲順序排列發表。

7. (B)古典樂派作曲家較常使用弦樂器和木管樂器（偶爾也使用打擊樂器，如定音鼓），銅管樂器到浪漫樂派時代，由於作曲家（如李斯特等）為了追求燦爛的音響才大放光彩。
 註：事實上海頓和莫札特也使用了銅管，但大都只限於法國號和小號。貝多芬的音樂富於銅管的音聲，但他的作品（第三交響曲以後的作品）實已洋溢浪漫音樂的情趣，而非純然的古典樂風。

8. (C)以前一般人皆認為玩具交響曲是海頓的作品，現在已證實真正的作曲者是莫札特的父親 Leopold Mozart。

9. (A)李希特是著名的風琴家兼指揮家。請不要和另一位 Sviatoslav Richter 搞混，後者是一位鋼琴獨奏家。又，伯恩斯坦和巴倫伯恩都是鋼琴家兼指揮家；羅斯特洛波維奇是著名的大提琴家兼指揮。

10. (D)古典樂派大約在一七五〇年至一八〇〇年之間。由於當時著

名的作曲家如海頓、莫札特和格魯克（Gluck）和貝多芬（指
其前期）大都活躍於維也納，故此時代也被稱為維也納古典
樂派時代。

Unit Three

1. 下列各項中，哪一敘述最正確？
 (A)歌劇強調音樂和劇詞同等重要，作曲家通常使用導旋律以補
 文詞之不足。
 (B)樂劇通常以序曲（overture）代替前奏曲（prelude）。
 (C)神劇是沒有舞台動作的歌劇。
 (D)以上皆非。

2. 下列哪兩部歌劇的主人翁相同？
 (A)《費加洛婚禮》和《塞維里亞的理髮師》。
 (B)《阿伊達》和《茶花女》。
 (C)《蝴蝶夫人》和《杜蘭多公主》。
 (D)《莎樂美》和《玫瑰騎士》。

3. 獨唱在歌劇裡甚為重要，其音樂曲式主要是？
 (A)歌謠。　　　　　　　　(B)牧歌。
 (C)小詠嘆調。　　　　　　(D)詠嘆調和宣敘調。

4. 下列四首著名神劇和其作曲者連結的關係上，哪一項是錯誤的？
 (A)《彌賽亞》——韓德爾。

(B)《馬太受難曲》——巴哈。

(C)《創世紀》——海頓。

(D)《D大調莊嚴彌撒》（*Missa Solemnis in D major*）——莫札特。

5. 下列敘述中，哪一項是錯誤的？

(A)周文中寫過一首管絃樂曲〈尼姑的獨白〉。

(B)《嫦娥奔月》的作曲者是許常惠。

(C)《西藏風光》的作曲者是馬思聰。

(D)溫隆信寫過一首〈變〉。

6. 音樂會時，舞台上最先出場的演奏者是：

(A)打擊樂器演奏者和低音提琴手。

(B)小提琴演奏者。

(C)木管樂器演奏者。

(D)銅管樂器演奏者。

7. 世界上最早成立的職業永久性管弦樂團是：

(A)紐約愛樂。　　　　　(B)柏林愛樂。

(C)維也納愛樂。　　　　(D)皇家愛樂。

(E) 萊比錫布商大廈。

8. 最早的一座歌劇院成立於何處？

(A)倫敦。　　　　　　　(B)威尼斯。

(C)巴黎。　　　　　　　(D)漢堡。

(E) 維也納。

9.「獨奏會」這個名稱是誰所創用的？

(A)巴哈。　　　　　　　　(B)貝多芬。

(C)李斯特。　　　　　　　(D)蕭邦。

10.「偉人」崩逝後，你認為各電台會播放貝多芬第幾交響曲的第幾樂章，以示哀悼？

(A)第三交響曲《英雄》的第二樂章。

(B)第四交響曲的第一樂章。

(C)第五交響曲《命運》的第三樂章。

(D)第六交響曲《田園》的第五章。

解說

1. (D)因為(A)、(B)、(C)三個敘述都不正確。樂劇是華格納所創造的新音樂形式，劇中劇詞和音樂地位相同。華格納並且使用導旋律，所謂導旋律，就是對於人物性格，用一固定的旋律來暗示，使人一聽了這旋律，聯想起某人物。又，前奏曲雖和序曲都是啟幕前用管弦樂演奏的樂曲，但嚴格說來，前奏曲也是華格納改革舊序曲後所創新的曲式。曲子力求簡短，不像舊式序曲那樣長大。華格納以後的作曲家大都使用前奏曲。題目中(A)、(B)的解說恰好相反。

2. (A)兩者的主人翁皆是費加洛。《費加洛婚禮》是莫札特的歌劇，《塞維里亞的理髮師》則為羅西尼的作品。

又：(B)項中兩者都是威爾第的作品。

(C)項中兩者都是普契尼的作品。

(D)項中兩者都是李查‧史特勞斯的作品。①

3. (D)歌謠（lied）英文是Song，所以也可譯成歌曲，舒伯特是極著名的歌曲作者，有「歌曲之王」的稱號。牧歌（madrigale）是十六世紀文藝復興時聲樂曲的一種形式，源起義大利，大多用於描寫戀情。詠嘆調是極具抒情性且有管弦樂伴奏的一種獨唱曲。宣敘調係根據普通言語的自然語氣，加以旋律和節奏的技巧，成為一種近於朗誦的體式。宣敘調和詠嘆調都是歌劇中獨唱部分最要的形式。又，詠嘆調和歌謠（曲）的區別，在於篇幅的大小和所用的樂器的多少，詠嘆調較長大，且用管弦樂伴奏；歌曲則較短小，且只用鋼琴伴奏。縮小型式的詠嘆調用鋼琴伴奏時稱為小詠嘆調（arietta）。

4. (D)《D大調莊嚴彌撒》係貝多芬所作。莫札特的彌撒曲是《D小調安魂彌撒》。

5. (C)《西藏風光》是林聲翕的作品，曲中包括四個標題樂章。第一樂章：高峰積雪；第二樂章：草原牧歌；第三樂章：桑頁幽冥；第四樂章：金鵲舞會。馬思聰也有一首《西藏音詩》全曲共分三個樂章。第一樂章：述異；第二樂章：喇嘛寺院；第三樂章：劍舞。

--

①這裡寫成「李查‧史特勞斯」與本書前述的「李查史特勞斯」，略有不同。這樣的寫法算是對當年「你知道多少？」與「愛樂十問」的一種文字紀念。

6. (A)

7. (E)題中成立職業永久性樂團的先後順序是：萊比錫布商大廈，
　　一七四三年；皇家愛樂（Royal Philharmonic），一八一三
　　年；紐約愛樂和維也納愛樂都是一八四二年，柏林愛樂一八
　　八二年。

8. (B)題中各地建立之歌劇的先後順序是：威尼斯，一六三七年；
　　倫敦，一六五六年；巴黎和羅馬，一六七一年；漢堡，一六
　　七八年。

9. (C)以前音樂會都是由三個人以上組團開的，李斯特卻於一八四
　　〇年在倫敦獨自開一個鋼琴獨奏會，後來獨奏會這個名稱才
　　逐漸普遍。又，獨奏原文是recital，意思是背譜演奏（不看
　　譜）。李希特技巧高明，不必看譜邊演奏。後來演變成只要
　　是獨奏就稱為 recital，倒不一定要背譜演奏。

10. (A)此樂章又稱「送葬進行曲」，氣氛極其悲淒。

Unit Four

1. 下列哪一項有關舞曲的敘述是錯誤的？
　　(A)吉格舞曲（Gigue）起源於十六世紀的愛爾蘭或是英國。
　　(B)薩拉邦舞曲（Saraband）來自墨西哥，十六世紀出現於西班
　　　牙。
　　(C)波爾卡舞曲（Polka）是一種快速的波西米亞（Bohemian）

舞曲。

　(D)馬祖卡舞曲（Mazurka）是波蘭的民族舞蹈。

　(E) 嘉禾舞曲（Gavotte）十六世紀起源於德國。

2. 下列哪一位作曲家曾經當過貝多芬的老師？

　(A)韓德爾。

　(B)海頓。

　(C)莫札特。

　(D)李歐帕・莫札特（莫札特的父親）。

3. 木管組中，哪一種樂器的音域最高？

　(A)短笛。　　　　　　　　(B)長笛。

　(C)雙簧管。　　　　　　　(D)單簧管。

4. 下列各樂曲速度記號中，哪一項是寫在樂曲中途的？

　(A) largo。　　　　　　　(B) adagio。

　(C) andante。　　　　　　(D) ritardando（簡稱做 rit）。

5. 下列哪一首曲子不屬於海頓的《薩羅蒙交響曲》？

　(A)降 E 大調交響曲《校長》。

　(B) G 大調交響曲《驚愕》。

　(C) G 大調交響曲《時鐘》。

　(D) G 大調交響曲《軍隊》。

6. 總譜上位於最下方的是何種樂器組？

　(A)銅管樂器組。　　　　(B)木管樂器組。

(C)弦樂組。　　　　　　　　(D)打擊樂器組。

7. 哪一首曲子的主旋律被公佈為奧國的國歌？

(A)海頓的 C 大調弦樂四重奏《皇帝》

(B)莫札特的 C 大調弦樂四重奏《不協和音》。

(C)舒伯特的 D 小調弦樂四重奏《死與少女》。

(D)史梅塔那（Smetana）E 小調弦樂四重奏《我的天涯》。

8. 下面二十世紀著名的指揮家中哪一位是匈牙利人？

(A)奧曼第。　　　　　　(B)索爾第（Georg Solti）。

(C)克爾特茲（Kertesz）。　(D)塞爾（Georg Szell）。

(E)杜拉第（Antal Dorati）。(F)以上皆是。

9. C 大調在高音譜表內，除了第一線與第一間之間為半音外，另

一半音在什麼地方？

(A)第二線與第二間之間。　(B)第二間與第三線之間。

(C)第三線與第三間之間。　(D)第三間與第四線之間。

10. 構成旋律的要素是：

(A)須有一群樂音。

(B)各音須高低不同。

(C)各音的長短須配置得宜。

(D)以上皆是。

解說

1. (E)嘉禾舞曲，是四分之四拍的舞蹈曲，十七世紀起源於法國。

2. (B)貝多芬本來想師事莫札特，但莫札特已去逝，貝多芬遂奉
海頓為師。學習了一年多，海頓即赴英。但學習期間貝多芬
不太滿意，貝多芬好問，他懷疑作曲家為何要遵循作曲法
則，海頓本身太忙碌因而無暇解釋所以然。貝多芬暗地裡又
向仙克（Schenk）學習。

3. (A)四者皆是木管樂器，但以短笛音域最高。

4. (D)四者都是常見的速度記號，rit 表示樂曲漸漸轉慢，賦予樂
曲行進中的變化。其他三者寫在樂曲開始處樂譜的上方，代
表的意義分別是最慢板（largo）、慢板（adagio）、行板
（adante），快板則為 allegro。

5. (A)薩羅蒙（Salomon）是住在德國的音樂家，全名是 Johann
Peter Salomon。他安排海頓兩度到英國舉辦音樂演奏會，
極為成功。音樂史上，為了表示薩羅蒙的牽引之功，稱之為
薩羅蒙交響曲，也稱為《倫敦交響曲》，是海頓後期最著名
的交響曲，共十二首，編號從九十三號至一○四號，降 E 大
調《校長》（*Schoolmaster*）係第五十五號交響曲，並不包
括在內。

6. (C)總譜上，樂器排列的順序由上而下分別是木管樂器，銅管樂
器，打擊樂器，弦樂器。若有獨奏或獨唱加入，其曲譜排列
在打擊樂器和弦樂器之間。

7. (A)題目中四首曲子都是著名的弦樂四重奏。

8.(F)此答案最完整。

9.(C)兩個半音分別介於 MI，FA 和 SI，DO 之間，換成其他調
　　號，半音在五線譜上的位置將改變，但該調的 MI 和 FA 之
　　間，SI 和 DO 之間仍然是半音。

10.(C)此答案最完整。簡而言之，旋律即是具有高低、長短的樂
　　音。

Unit Five

1. 貝多芬在哪一首交響曲中加入人聲？
 (A)第九交響曲。　　　　　　(B)第八交響。
 (C)第七交響曲。　　　　　　(D)第四交響曲。

2. 下列哪一位作曲家所寫的小提琴協奏曲，其調號和其他三位不
 同？
 (A)貝多芬。　　　　　　　　(B)布拉姆斯。
 (C)孟德爾松。　　　　　　　(D)柴可夫斯基。

3. 所謂民歌的三段體通常是指：
 (A)兩個相同的樂段後加上一個對比樂段。
 (B)一個樂段之後接上一個對比樂段，然後再回返到第一樂段，
 　　類似一種反覆。
 (C)同一樂段重複三次。
 (D)以上皆非。

4. 下列哪一種樂器的發音方式與其他三種不同？
(A)琵琶。　　　　　　　(B)二胡。
(C)古箏。　　　　　　　(D)笙。

5. 一音開始在弱拍而延續到強拍，或用弧線把相同高度的弱音連
接起來使強音轉到弱音上，這種轉移來的強音，叫做：
(A)切分音。　　　　　　(B)裝飾音。
(C)連音符。　　　　　　(D)附點音符。
其目的使強音的發聲不依規則，造成音樂的特殊效果。

6. 著名的《未完成》交響曲作曲者是：
(A)貝多芬。　　　　　　(B)韋伯。
(C)舒伯特。　　　　　　(D)舒曼。

7. 有「小貝多芬」雅號的作曲家是：
(A)舒伯特。　　　　　　(B)舒曼。
(C)孟德爾松。　　　　　(D)蕭邦。

8. 十九世紀前半可說是浪漫派極盛的時代，其地點大都集中在：
(A)英國。　　　　　　　(B)奧地利。
(C)義大利。　　　　　　(D)德法。

9. 十九世紀前半，使音樂界再度體認到巴哈的重要性的作曲者是
誰？
(A)孟德爾松。　　　　　(B)布拉姆斯。
(C)李斯特。　　　　　　(D)華格納。

10. 下列各曲名及其作曲者的關係上，哪一項是錯誤的？

 (A)《義大利》交響曲——舒曼。

 (B)《蘇格蘭》交響曲——孟德爾松。

 (C)《田園》交響曲——貝多芬。

 (D)《新世界》交響曲——德佛札克。

解說

1. (A)貝多芬在第九交響曲的第四樂章加入人聲。歌唱的內容就是眾所周知的《快樂頌》。

2. (C)貝多芬、布拉姆斯和柴可夫斯基都寫了一首著名的 D 大調小提琴協奏曲，孟德爾頌的小提琴協奏曲則是 E 小調。

3. (B)大部分的民歌大都在一個樂段後加上一個對比後再返復到原來的樂段。
有時第一段音樂演奏完後要再重複一次，才接上一個對比，然後再回返至原先的樂段；最先兩段相同的音樂為一段，對比為一段，結尾返復至原先樂段又為一段，是謂三段體；哈薩克的民謠《燕子歌》即屬此例。

4. (D)琵琶、二胡、古箏都是由於「弦」的震動而發音的；笙則是由管內空氣的震動而發出聲音來。

5. (A)和切分音可能相混的是連音符，連音符也用弧線，不過他們所連的音不一定同一音高，而且在括弧裡要記上一個阿拉伯數字。如連結三個音符，奏兩個音符的長度，而且括弧裡記

有一個「3」字的是謂三連音符。如例 ♩♩♩＝♩♩＝♩
又，裝飾音通常有倚音、碎音、迴音、漣音、顫音和琶音
等，其功用是將樂曲中的音施以種種裝飾，使音樂的表現更
有姿態。

6. (C)舒伯特的未完成交響曲原來是 B 小調交響曲，因為他作曲
　　未完而死，故名，有兩個樂章。

7. (A)舒伯特的生涯、作風、氣度乃至抱負可以說均與貝多芬相
　　似，相貌也略相似，故有此雅號。

8. (D)十九世紀初期，浪漫樂派名家輩出，重要者有七大家；屬於
　　初期者二人，即舒伯特與韋伯；屬於成熟期者三人，即孟德
　　爾松、舒曼與蕭邦；屬於現代音樂過渡期者二人，即白遼士
　　和李斯特。其中白遼士是法國音樂家，蕭邦是波蘭人，但其
　　一生泰半活躍於法國；其他五人中除了李斯特為匈牙利人，
　　舒伯特為奧地利人外，其餘都是德國音樂家。

9. (A)孟德爾松於一八二九年指揮演奏巴哈的《馬太受難曲》，這
　　是巴哈死了將近八十年後，作品首度再受到重視，此次演奏
　　導致巴哈音樂的復活。巴哈會社（Bach Society）也因而出
　　版了巴哈的全部作品。

10. (A)義大利交響曲的作曲者應是孟德爾松。這是他的第四號交響
　　曲，是孟氏訪義大利後所寫的珍品。又，蘇格蘭交響曲是他
　　的第三號交響曲，係訪問蘇格蘭之所得。《義大利》和《蘇

格蘭》都是孟德爾松著名的交響曲。

Unit Six

1. 下列各敘述，哪一項最完整？
 (A)鋼琴原文（piano）有弱音的意思。
 (B)鋼琴可以奏出強音（forte）和弱音（piano）。
 (C)被稱為 piano 的鋼琴原來是 pianoforte 的略稱。
 (D)以上皆是。

2. 下列各樂器中何者能奏出和聲？（複選）
 (A)風琴。　　　　　　　(B)小提琴。
 (C)雙簧管。　　　　　　(D)定音鼓。
 (E)二胡。

3. 在音樂史上，被稱為從古典樂派到浪漫樂派的橋樑的是：
 (A)莫札特。　　　　　　(B)貝多芬。
 (C)白遼士。　　　　　　(D)孟德爾松。

4. 一部小提琴和一部鋼琴搭配演奏的奏鳴曲稱為：
 (A)小提琴奏鳴曲。　　　(B)鋼琴奏鳴曲。
 (C)鋼琴協奏曲。　　　　(D)小提琴協奏曲。

5. 除了音樂外，還有口頭對白的音樂歌劇叫做：
 (A)歌劇。　　　　　　　(B)神劇。
 (C)輕歌劇。　　　　　　(D)樂劇。

6.「無言之歌」（song without word）是何種樂器的一種演奏形式？
　　(A)小提琴。　　　　　　　(B)大提琴。
　　(C)鋼琴。　　　　　　　　(D)人聲。

7.「無言之歌」的始創者是誰？
　　(A)蕭邦。　　　　　　　　(B)德布西。
　　(C)舒伯特。　　　　　　　(D)孟德爾松。

8. 我們通常所稱的「柏林的巴哈」是指：
　　(A)音樂之父的巴哈。
　　(B)音樂之父的兒子艾曼紐巴哈（Emanuel Bach）。
　　(C)艾曼紐巴哈的兒子。
　　(D)巴哈整個家族。

9. 下列德國浪漫樂風音樂家中對於歌謠最有貢獻的應該是：
　　(A)舒伯特。　　　　　　　(B)孟德爾松。
　　(C)韋伯。　　　　　　　　(D)舒曼。

10. 十九世紀末，義大利在音樂上表現較突出的是：
　　(A)樂器方面。　　　　　　(B)歌劇方面。
　　(C)宗教音樂方面。　　　　(D)音樂理論方面。

解說

1. (D)這個答案最完整，我們從(A)(B)(C)各項的分別敘述看出鋼琴所
　　代表的涵義。

2. (A)、(B)風琴和鋼琴同是鍵盤樂器（也有人以鋼琴為敲擊樂器），鍵盤上有鍵，分別排列許多音階，同時按下時即可產生和聲。又，同時按小提琴不同的弦也可以發出和聲。這是和「東方小提琴」南胡最大的不同。南胡演奏必須在裡外兩弦中選擇個別音發聲。

3. (B)一般人都將貝多芬的第一和第二交響曲當作古典樂風的典型，莫札特的影子極為明顯，至第三交響曲後，曲中已溶入極濃厚的個人感情，是情感牽動型式的創作，是典型的浪漫樂風。創作時賦予的標題如三號《英雄》、六號《田園》更是浪漫時期的風尚。貝多芬一生兼作兩種樂潮的不同音樂，可稱為其間的橋樑。

4. (A)同樣若是大提琴和鋼琴合奏也稱為大提琴奏鳴曲，而不叫做鋼琴奏鳴曲，若是小提琴獨奏，鋼琴伴奏也可叫做小提琴協奏曲，不過一般協奏曲大都以管弦樂伴奏比較普遍。

5. (C)輕歌劇和普通歌劇的不同，在於曲中除了流瀉的音樂外，還有一些趣味性很濃的對白，雷哈爾著名的《風流寡婦》就是一個很好的例子。

6. (C)這是孟德爾松所創用的一鋼琴演奏形式，它不用歌詞而用鋼琴來表達曲中的情感，鋼琴在「訴說」，雖然沒有詞語。

7. (D)請參考上題答案。

8. (B)音樂之父的兒子艾曼紐巴哈曾在柏林為宮廷樂師，所以被稱

為柏林的巴哈。

9.(A)舒伯特被稱為歌曲之王，對歌謠的貢獻極大。韋伯的成就主要在浪漫派歌劇，孟德爾松和舒曼的表現則是多方面的。事實上，舒曼在藝術歌曲上也極有貢獻。

10.(B)十九世紀末，義大利在音樂上的表現比較偏重於歌劇，著名的歌劇作曲家有威爾第、普契尼、沃爾富·法拉利等名家。

Unit Seven

1. 每一樂器組內，其樂譜上樂器排列的位置如何？
 (A)最高音樂器在譜表的最上端。
 (B)最低音樂器在譜表的最上端。
 (C)中音域樂器在譜表的最上端。
 (D)無一定的位置。

2. 下列國樂樂器中能奏出和聲的是：
 (A)梆笛。　　　　　　　(B)笙。
 (C)中胡。　　　　　　　(D)蕭。

3. 二十世紀之前，哪一組樂器其功用只是加強拍子很少獨立演奏？
 (A)弦樂樂器。　　　　　(B)打擊樂器組。
 (C)木管樂器組。　　　　(D)銅管樂器組。

4. 你知道最早為小提琴譜寫獨奏曲的作曲家是誰？

 (A)巴哈。 (B)韋瓦第。

 (C)韓德爾。 (D)浦賽爾。

 (E)柯瑞里。

5. 標題音樂所誕生的支脈包括：

 (A)音詩（tone poem）。

 (B)音畫（tone picture）。

 (C)交響詩（symphony poem）。

 (D)樂劇（music drama）。

 (E)以上皆是。

6. 在音樂史上，標題音樂到了哪一時期才開始興盛起來？

 (A)浪漫樂派時期。 (B)古典樂派時期。

 (C)巴洛克音樂時期。 (D)中古時期。

7. 下列各舞曲中，哪一種常在十八世紀古典樂派交響曲的第三樂章出現？

 (A)波蘭舞曲。 (B)圓舞曲。

 (C)小步舞曲。 (D)嘉禾舞曲（Gavotte）。

8. 弦樂三重奏通常是由一部小提琴，一部中提琴與一部大提琴，若現在要改成鋼琴三重奏，應該以鋼琴取代原有的：

 (A)小提琴。 (B)中提琴。

 (C)大提琴。 (D)直接加入不取代任何樂器。

9. 下列音樂家除了誰以外，都是當年奧曼第預言未來要共分指揮
天下的指揮家：
(A)阿巴多。 　　　　　(B)小澤征爾。
(C)梅塔。 　　　　　　(D)安德烈‧華滋。

10. 國內七○年代成立的「賦音室內樂團」的指揮兼負責人是誰？
(A)溫隆信。 　　　　　(B)賴德和。
(C)許常惠。 　　　　　(D)陳澄雄。

解說

1. (A)樂譜上高音樂器排列在上，低音樂器排列在下，以弦樂組為
例，由上至下的順序是：第一小提琴，第二小提琴，中提
琴，大提琴，低音提琴。這樣的排列事實上自然反應聽覺上
高音上揚、低音下沈的感受。

2. (B)笙是我國的古樂器，屬於匏類，置十七管（竹管）於匏中，
十七管共一吹口，吹吸都可以發出聲音，而且吹一個音可以
同時按下好幾個管，因而可以奏出和聲。

3. (B)二十世紀之前，打擊樂器因為本身缺乏旋律感，其功用大都
只是為了加強拍子很少獨立演奏。但是現代音樂裡，打擊樂
器經常是主要演奏樂器，這時推動樂曲進展的，不是旋律，
而是節奏與韻律。

4. (E)柯瑞里最早為小提琴寫獨奏曲，他寫了很多的小提琴獨奏
曲。巴洛克時代，小提琴不論演奏技巧或擁有的地位都發展

至空前，小提琴被稱為「樂器之后」；作曲家對她特有的垂青是可以瞭解的。

5. (E)自從貝多芬寫出了附有標題的第三《英雄》與第六《田園》交響曲後，標題音樂正式誕生，後來白遼士、李斯特、李查史特勞斯寫了不少的交響詩、音詩、音畫，這些都是典型的標題音樂。

6. (A)正如上述，貝多芬開了標題音樂之風，從貝多芬到十九世紀末，這段期間可以說是浪漫樂風的全盛時期。

7. (C)古典樂派的交響曲中第三樂章常常使用小步舞曲，這種形式到了貝多芬手裡才有了重大的改變。

8. (B)若是中提琴仍然保留，就變成了鋼琴四重奏。

9. (D)安德烈‧華滋是當年美國年輕一輩的鋼琴家，他是匈牙利和黑人的混血兒，非常受樂壇重視。現在他和題目裡所提的指揮家都已經是音樂界的重鎮。

10. (A)溫隆信是當年「賦音室內樂團」的籌組人和指揮。

Unit Eight

1. 文學作品有些常為音樂家取材的依據，下列文學家和音樂家作品的關係哪一項是錯誤的？
 (A)莎士比亞的劇本《仲夏夜之夢》──孟德爾松的《仲夏夜之夢》。
 (B)小仲馬的小說《茶花女》──普契尼的歌劇《茶花女》。
 (C)席勒的詩〈快樂頌〉──貝多芬的第九交響曲。
 (D)李白的詩──馬勒的《大地之歌》。

2. 國樂所稱的二胡是指：
 (A)高胡和南胡。　　　　　(B)南胡和中胡。
 (C)中胡和大胡。　　　　　(D)大胡和低胡。
 (E)以上皆是。

3. 新古典主義（Neo-classicism）音樂盛行於哪一時代？
 (A)十八世紀。　　　　　　(B)巴洛克時代。
 (C)十九世紀。　　　　　　(D)二十世紀。

4. 下列哪一位是影響新古典主義音樂的重要人物？
 (A)李斯特。　　　　　　　(B)貝多芬。
 (C)巴哈。　　　　　　　　(D)華格納。

5. 下列哪一首曲子不屬於新古典主義的作品？
 (A)德布西的《牧神午後的前奏曲》。

(B)普羅柯菲夫的《古典交響曲》。

(C)史特拉文斯基的舞台清唱劇《依底帕斯王》（*Oedipus Rex*）。

(D)亨德密特的作品如《三首協奏曲》（*Three Concertos op. 36*）。

6. 下列哪一項的敘述最正確？

(A)清唱劇不要布景，演員也不要劇裝，但仍要有舞台動作。

(B)清唱劇的演唱者要劇裝，但不要有舞台動作。

(C)清唱劇的演員不要劇裝也不要舞台動作，但仍要有舞台布景。

(D)清唱劇的演唱不要劇裝，不要有舞台動作也不要舞台布景，但是早期的清唱劇演唱者仍然要劇裝，而且也有布景。

7. 下列哪一位作曲家不屬於「法國六人組」？

(A)拉威爾（Maurice Ravel）。

(B)普浪克（Francis Poulenc）。

(C)奧尼格（Arthur Honegger）。

(D)米堯（Darius Milhaud）。

8. 一般說來，下列哪一位作曲家的交響曲樂器的編制最龐大？

(A)莫札特。　　　　　　(B)貝多芬。

(C)馬勒。　　　　　　　(D)浦羅柯菲夫。

9. 下列哪一首歌劇可以說沒有前奏曲？

(A)莫札特的《魔笛》。

(B)威爾第的《茶花女》。

(C)華格納的《紐倫堡名歌手》。

(D)李查‧史特勞斯的《莎樂美》。

10. 觸技曲（Toccata）是哪一時代的主要音樂形式？

(A)巴洛克時代。　　　　　　(B)浪漫派時代。

(C)國民樂派時代。　　　　　(D)新古典樂派時代。

解說

1. (B)《茶花女》是威爾第的著名歌劇，係取材自小仲馬的小說，
　 又席勒的〈快樂頌〉被加入貝多芬第九交響曲的第四樂章，
　 而使該曲又稱作《合唱》交響曲。

2. (E)此答案最完整。國樂擦弦樂器自高音至低音分別為高胡、南
　 胡、中胡、大胡、低胡，和西方的第一小提琴、第二小提
　 琴、中提琴、大提琴相似。所有這些樂器都有兩條弦，故泛
　 稱二胡，但一般也以南胡作為二胡的代稱。二胡是傳統樂器
　 中一種拉弦（或稱擦弦）樂器，有兩條弦，以前大都用絲
　 弦，現在則仿造西方用鋼絲弦，弓毛夾在兩條弦之中（和小
　 提琴不同）。由於發音採用蛇皮或蟒皮共鳴，音色非常特
　 殊，很有典型的中國風味。現在傳統樂團漸漸模仿西方的管
　 弦樂團，二胡的地位有如西式樂團中的小提琴。

3. (D)新古典樂派是二十世紀對於十九世紀浪漫主義情感氾濫的一
　 種反動，強調客觀、均衡。將巴洛克時代巴哈的對位法融入

現代；有對位法的和諧但也富有現代感的不協和音。

4. (C)正如上述，新古典樂派和浪漫樂風的思想觀念和作曲方式背道而馳，所以貝多芬，李斯特乃至華格納都不是他們效法的對象。他們心目中有一冥冥的指引者，那就是兩、三百年前的巴哈。事實上，當時（指二十世紀二〇、三〇年之前）曾興起了一段「回歸巴哈」（Back to Bach）的運動。

5. (A)德布西作品慣以心靈來捕捉印象，他的《牧神午後前奏曲》《海》和《夜曲》等都是二十世紀前期的重要作品。這些重視內在體驗，刻畫意象的作品被稱為「印象派」和「新古典樂派」的客觀不同。又，其他(B)(C)(D)所列的都是新古典樂派的重要代表作品。

6. (D)我們從題目對清唱劇有個大略的瞭解。二十世紀以前的清唱劇可以說大部分都是典型的宗教音樂。著名清唱劇如韓德爾的《彌賽亞》及海頓的《創世紀》都是。到了二十世紀，清唱劇則被某些作曲家俗世化了，如上題所提的《依底帕斯王》（本曲且加入舞台動作）就是一個典型的例子。

7. (A)拉威爾並不是「法國六人組」的一員。六人組除了題目所提三名外，另外三名是歐里克（Georges Auric）、泰葉菲（Germaine Tailleferre）和杜雷（Louis Durey）。六人樂團的音樂觀點可以說是對印象派的反動。他們認為戰前（指第一世界大戰）的印象派類似朦朧漂浮的「綢緞」（silk），他們現在需要的是剛銳強烈的「斧頭」（ax）。我們只要聽

聽米堯的《世界的創造》（曲趣及和聲和海頓的《創世紀》
絕不相同）就可體會出其顆粒粗率的剛烈美。

8. (C)馬勒大部分的交響曲非常龐大。被稱為「千人交響曲」的第
八號尤其驚人，樂器和聲部加起來的編制將近千人。另外斯
特拉汶斯基的《春之祭禮》的編制也相當龐大。

9. (D)歌劇序曲到了華格納以後漸趨簡短，古諾的《浮士德》的序
曲已非常短小。李查‧史特勞斯的《莎樂美》更短只奏了三
小節，可以說沒有前奏曲。

10. (A)觸技曲的形式很自由，通常有好幾部分，每一部分有單獨的
樂思，有時是琶音樂段，有時是模仿其他的簡短動機，但有
時是大和弦。主要流行於巴洛克時代，到了十八世紀仍然有
其部分的尾聲。

Unit Nine

1. 李查‧史特勞斯寫了許多的「音詩」，下列哪一首曲子是歌
劇，而非「音詩」？
(A)《馬克白》。　　　　　(B)《死與淨化》。
(C)《唐璜》。　　　　　　(D)《莎樂美》。

2. 除了貝多芬的《合唱》交響曲外，以聲樂加入交響曲而著名的
作曲家是：
(A)馬勒。　　　　　　　　(B)布魯克納。

(C)舒曼。　　　　　　　(D)華格納。

3. 李斯特也在一首交響曲中加入人聲，那是：
 (A)《歐費斯》(*Orpheus*)。 (B)《哈姆雷特》。
 (C)《浮士德交響曲》。　　(D)《但丁的神曲》。

4. 下列哪一敘述是錯誤的？
 (A)李查‧史特勞斯的《玫瑰騎士》是一部樂劇。
 (B)華格納的《尼布龍的指環》是一部樂劇。
 (C)威爾第的《阿依達》是一部歌劇。
 (D)貝多芬的《莊嚴彌撒》是一部神劇或清唱劇。

5. 二十世紀中，下列哪一位是著名輕歌劇作曲家：
 (A)李查‧史特勞斯。　　　(B)雷哈爾。
 (C)荀白克。　　　　　　　(D)拉威爾。

6. 歌德的劇本《浮士德》在李斯特的曲譜上變成了一首著名的交
 響曲，誰又使它成了一齣歌劇？
 (A)古諾。　　　　　　　　(B)威爾第。
 (C)普契尼。　　　　　　　(D)華格納。

7. 十七世紀時，一位出生德國，但重要音樂活動卻在英國的作曲
 家是：
 (A)巴哈。　　　　　　　　(B)韓德爾。
 (C)瓦第。　　　　　　　　(D)泰雷曼。
 (E)維也納。

8. 十八世紀，有一位奧國作曲家一生中寫了一百多首交響曲，但
　　其中最重要的十二首卻是在英國寫的，這位是：
　　(A)韓德爾。　　　　　　　(B)海頓。
　　(C)莫札特。　　　　　　　(D)貝多芬。

9. 自貝多芬後，很多作曲家都以「九大交響曲」聞名，下列哪一
　　位作曲家的交響曲超過九首？
　　(A)蕭斯塔高維契。　　　　(B)馬勒。
　　(C)布魯克納。　　　　　　(D)德佛札克。

10. 下列各作曲家和其擅長演奏的樂器的對應上，哪一項是錯誤
　　的？
　　(A)亨德密特——中提琴。
　　(B)德布西——雙簧管。
　　(C)法朗克——風琴。
　　(D)韋尼奧斯基（Henryk Wieniawski）——小提琴。

解說

1. (D)莎樂美是李查・史特勞斯的歌劇。是描寫縱慾聲色，刺激神
　　經的傑作，劇中女主角莎樂美就是這類人物的化身。曲子根
　　據英國小說家兼劇作家王爾德（Oscar Wilde）而編寫成。

2. (A)馬勒的交響曲更是偏愛人聲，連同《大地之歌》，總共有四
　　首含有聲樂部，其中最著名的就是編號第八號的《千人交響
　　曲》。作曲者的構想結合天上人間，也許所有的器樂曲都是

人世間的樂曲，較適宜表現這個世界，但呈現整體的宇宙或人身外的世界時，人聲有如天籟。交響曲中引入人聲本身可能是一種宗教情操，雖然心目中的神可能不是耶和華，不是釋迦牟尼佛，也不是阿拉。又，華格納是著名的劇樂（或稱樂劇）作曲家，他唯一的交響曲並未使用人聲。

3. (C)《浮士德交響曲》和《但丁的神曲》是李斯特兩首名交響曲，事實上仍極富有交響詩韻味，如《浮士德交響曲》分為三段而非四樂章；即以歌德的《浮士德》中三個主角分別各占一段。李斯特就在第二段〈葛萊菁〉（Gretchen，歌德原著中女主角）的尾部加入人聲。(A)和(B)也是他的交響詩。

4. (A)李查‧史特勞斯的《玫瑰騎士》是他的輕歌劇而非樂劇或劇樂。

5. (B)十九世紀的約翰史特勞斯寫了許多輕歌劇，到了二十世紀寫輕歌劇的人就少了。雷哈爾是其中的佼佼者，《風流寡婦》是他的代表作。

6. (A)《浮士德》是古諾（Gounod）依據歌德劇本所寫的一部五幕歌劇，描寫劇中人物浮士德典押靈魂而終遭毀滅。

7. (B)韓德爾出生德國，但其重要作品卻大都是在英國寫成，如清唱劇《彌賽亞》、管弦樂作品、《水上音樂組曲》、《皇宮煙火組曲》。

8. (B)和韓德爾一樣，海頓最富盛名的《薩羅蒙交響曲》都是在旅

居英國的期間寫成，所以這十二首交響曲也被稱為《倫敦交響曲》。

9. (A)自貝多芬後（包括貝多芬），作曲家的交響曲都很難突破九首的界限，和古典樂派的多產大不相同（海頓寫了一〇四首交響曲，莫札特也寫了四十一首）。作曲家甚至於寫到第九首時還覺得是在譜寫自己的「天鵝之歌」。（也許「九」這個字是個忌諱，二十九歲不宜結婚，雖然沒人能證實結婚一定會有什麼後果。）馬勒因此在寫完了第八交響曲後，接下去的作品不稱為第九交響曲，而稱之為《大地之歌》。但後來還是寫了《第九交響曲》。果然，寫完了第九號，他的第十號未完成就去世了。馬勒完整的交響曲終究未能超過九首。布魯克納也寫了九首交響曲。第二次世界大戰後，布拉格發行了德佛札克生前未發表的四首交響曲，加上原先的五首，總共也是九首。新的編號使他原先著名的第四號《英國》交響曲和第五號《新世界》交響曲分別變成了第八號和第九號。難道「九大交響曲」是音樂家能力的極限嗎？有人偏偏不信邪，蕭斯塔高維契就寫了十五首，就像有人偏選二十九歲結婚一樣。

10. (B)德布西擅長的是長笛。

Unit Ten

1. 目前交響樂團的樂器中，何種樂器的歷史最為久遠？
 (A)小提琴。　　　　　　　(B)豎琴。
 (C)鋼琴。　　　　　　　　(D)低音提琴。

2. 首先將小提琴加入管弦樂的作曲家是：
 (A)巴哈。　　　　　　　　(B)韋瓦第。
 (C)史卡拉第。　　　　　　(D)蒙特威爾第。

3. 弦樂組中，主要功能不在於演奏主弦律而在於陪襯的樂器是：
 (A)小提琴。　　　　　　　(B)中提琴。
 (C)大提琴。　　　　　　　(D)低音提琴。

4. 蕭邦被稱為「鋼琴詩人」的理由，你認為下列各敘述，哪一項
 最正確？
 (A)蕭邦鋼琴樂音的流動，有如史詩的敘述，充滿故事性。
 (B)蕭邦的鋼琴曲大都纖柔無比，比較沒有大動態的變化。
 (C)蕭邦的鋼琴音樂細膩動人，有透過琴音沈思生命的內涵。
 (D)蕭邦鋼琴曲的意境似乎遠離現實人間。

5. 有一位作曲家，其每一首作品幾乎都離不開鋼琴的是：
 (A)蕭邦。　　　　　　　　(B)德佛札克。
 (C)李斯特。　　　　　　　(D)舒伯特。

6. 弦樂四重奏中，低音部的樂器是：
 (A)低音提琴。　　　　　　(B)大提琴。
 (C)豎琴。　　　　　　　　(D)中提琴。

7. 下列各敘述，何者最正確？
 (A)希臘劇場裡，管弦樂在舞台前面。
 (B)十五、六世紀義大利佛羅倫斯的「音樂劇」（歌劇的前身），管弦樂在舞台後面。
 (C)近代管弦樂團已能在台上單獨演奏。
 (D)以上皆是。

8. 我國古代音樂中有所謂的「操」，如舜的〈南風操〉、〈思親操〉，這個「操」是什麼意思：
 (A)進行曲之意。　　　　　(B)操兵演練之意。
 (C)是一種哀愁的琴曲名。　(D)是一種歌。

9. 下列各藝術歌曲和作曲者的關係上何者是錯誤的？
 (A)《聞笛》——李抱忱。　(B)《中秋怨》——黃自。
 (C)《長城謠》——劉雪菴。(D)《滿江紅》——林聲翕。

10. 下列演奏家和其演奏樂器的對應上，何者是正確的？
 (A)李鎮東——南胡。　　　(B)王正平——琵琶。
 (C)劉澤——笛子。　　　　(D)以上皆是。

解說

1. (B)豎琴的歷史甚為久遠，米索不達米亞（Mesopotamia）的文

件發現西元前三千年就有豎琴。一千多年前埃及人也使用
過，但構造簡單，不能轉調。到了一七二〇年左右豎琴有了
踏板，一八二〇年後更進步到可以轉調，現代的豎琴可以不
用踏板，但能使用半音。

2. (D)蒙特威爾第（1567-1643）是十六、七世紀的義大利人，他
　　首先將小提琴加入管弦樂。

3. (D)低音提琴旋律效果不及大提琴，通常弦樂低音部由大提琴奏
　　主旋律，而低音提琴陪襯之。

4. (C)其他(B)與(D)的敘述，是一般人可能的誤解。蕭邦鋼琴曲有時
　　動態驚人。人生引發琴音的感情與沈思，遠離人間的藝術也
　　必然稀釋了感動力。另外，穿透琴音的深思，是一種感受，
　　不一定有故事情節。事實上，古代的史詩，以現在的眼光來
　　看，極缺乏詩質。蕭邦被稱為鋼琴「詩人」，在於其深省的
　　抒情詩質，而非其故事敘述如史詩。

5. (A)蕭邦對管弦樂興趣不大，曾寫作兩首鋼琴協奏曲，其中的管
　　弦樂的功能 主要是襯托鋼琴。他的作品幾乎都離不開鋼琴，
　　為鋼琴寫了不少的練習曲，馬祖卡舞曲、波蘭舞曲，大部分
　　是鋼琴史上深具輪廓的珠玉。

6. (B)通常弦樂四重奏的樂器是兩把小提琴、一把中提琴和一把大
　　提琴，大提琴負責演奏低音。

7. (D)此答案最完整，本題各項敘述讓我們對管弦樂的演進有些概

括的瞭解。

8. (C)古代音樂所謂的操是一種哀怨的古琴曲，其他如禹的《襄陵操》，箕子的《傷殷操》等都是古琴曲名。

9. (B)題中各曲都是著名的藝術歌曲。其中《中秋怨》的作曲者應該是黃友棣。

10. (D)這些都是七、八○年代台灣或旅居香港（如劉澤）的著名演奏家。

Unit Eleven

1. 下列都是著名的弦樂四重奏，請指出作曲者和作品的關係上，哪一項是錯誤的？

(A)德佛札克——《美國》。

(B)海頓——《皇帝》。

(C)舒曼——《死與少女》。

(D)史梅塔納（Bedrich Smetana）——《我的一生》（*From My Life*）。

（以上各曲，為了加深印象，只寫出被通稱的「標題」，不列編號）。

2. 下列何者不是弦樂四重奏？

(A)舒伯特的《鱒魚》。

(B)戴流士（Frederick Delius）一首第三樂章又名〈晚燕〉的曲

子。

(C)海頓的《雲雀》。

(D)莫札特的《不協和音》（*Dissonant*）。

3. 音樂史上，弦樂四重奏是從什麼時候開始盛行的？

 (A)古典樂風時代。 (B)浪漫樂風時代。

 (C)國民樂風時代。 (D)二十世紀。

4. 下列各種曲式，哪一項樂器的編配是錯誤的？

 (A)大提琴奏鳴曲 —— 大提琴與鋼琴。

 (B)鋼琴三重奏 —— 三部鋼琴。

 (C)弦樂六重奏 —— 各兩把小提琴、中提琴、大提琴。

 (D)單簧管五重奏 —— 弦樂四重奏加上單簧管。

5. 演奏需要表情，下列各項，何者不是有關「演奏表情」的詞彙？

 (A) con brio。 (B) cantabile。

 (C) doloroso。 (D) tempo rubato。

 (E) dolce。

6. 有些名曲是從大曲子中獨立出來的樂段，下列左邊經常獨立演奏的名曲和原先大曲子的關係上，哪一項是錯誤的？

 (A)〈如歌的行板〉 —— 柴可夫斯基的《第一號弦樂四重奏》。

 (B)〈弦樂的樂曲〉 —— 包羅定的《第二號弦樂四重奏》。

 (C)〈包凱利尼的小步舞曲〉 —— 包凱利尼的《E大調弦樂五重奏》。

(D)〈G 弦之歌〉——巴哈的《第一號布蘭登堡》（*Brandenberg*）
協奏曲。

7. 柴可夫斯基的交響曲中有一首〈被梅克夫人〉（Mme. Von
Meck）暱稱為「我們的交響曲」的是：
(A)第三號交響曲。　　　　(B)第四號交響曲。
(C)第五號交響曲。　　　　(D)第六號交響曲。

8. 柴可夫斯基寫過著名的三大芭蕾組曲，下面哪一首不包括在
內？
(A)《天鵝湖》。　　　　　(B)《睡美人》。
(C)《悲愴》。　　　　　　(D)《胡桃鉗》。

9. 哪一位作曲家寫了一首《四象》把中西樂器熔為一爐？
(A)周文中。　　　　　　　(B)許常惠。
(C)許博允。　　　　　　　(D)溫隆信。

10. 曾經為南胡寫過著名的「十大名曲」的作曲家是：
(A)劉天華。　　　　　　　(B)黃自。
(C)李鎮東。　　　　　　　(D)溫隆信。

解說

1. (C)《死與少女》是舒伯特編號十四號的弦樂四重奏。值得注意
的是，本題採用名曲的「標題」只是為了加深印象，嚴格
說，並不妥當，因為很多標題（如海頓的作品）都是別人附
加上去的。

2. (A)《鱒魚》是舒伯特著名的一首歌，後來他本人再把曲子擴大，改編成一首鋼琴五重奏，而非弦樂四重奏。

3. (A)弦樂四重奏到了海頓時代開始盛行，也就是古典樂風的時代。

4. (B)鋼琴三重奏的編制是：小提琴、大提琴與鋼琴的組合。

5. (D)tempo rubato 是有關演奏速度的詞彙，意謂「彈性速度」。
其他各項的詞語是：
con brio：精神抖擻地
cantabile：如歌地
doloroso：悲傷地
dolce：溫柔地

6. (D)巴哈著名的〈G 弦之歌〉是從他的《第三號 D 大調管弦樂組曲》中的第二首「曲調」（Air）獨立出來的樂段。〈G 弦之歌〉之名，是因為十九世紀德國小提琴家曾經將其編成以小提琴 G 弦就可演奏的樂曲。

7. (B)柴可夫斯基為表達梅克夫人的資助完成了這首交響曲。柴可夫斯基且在樂譜上親題「給我最親愛的朋友」。這首交響曲和以後的第五號、第六號《悲愴》都是他的著名代表作。

8. (C)《天鵝湖》、《睡美人》和《胡桃鉗》是柴氏的三大芭蕾組曲。《悲愴》則是他的交響曲，並不包括在內。

9. (C)許博允的《四象》用了長笛、胡琴、琵琶和打擊樂器。他想「集合這些特性相異的樂器,以尋求他們融合的可能性」。現在的作曲家已發現融合中西傳統樂器的意義,從以前許常惠的《嫦娥奔月》到賴德和的《眾妙》和許博允的《四象》我們更發覺融合中西、縱貫古今的可行性。

10. (A)劉天華(1895-1932)一生致力於南胡(或稱二胡)的研究和改進,他曾為南胡寫了十首名曲,這十大名曲是(照年代先後順序):《病中吟》、《月夜》、《苦悶之謳》、《悲歌》、《良宵》、《閒居吟》、《空山鳥語》、《光明行》、《獨弦操》和《燭影搖紅》。

② 你瞭解多少？

Unit One

Q：指揮為什麼要拿棒子呢？有沒有不拿棒子的指揮？

A：指揮棒的動作是指揮者無聲的語言。藉著指揮棒，指揮將各組演奏者加以統合，以揮棒的動作，使眾多的演奏者共同凝注音樂的速度和表情。但是指揮棒的動作只是要幫助演奏者瞭解指揮者內心的一種「語言」，它不是語言自身；所以如果能讓演奏者能「感受」到這個語言，不一定非用棒子不可。已經去逝的指揮史托可夫斯基（Leopold Stokowski）就是以徒手指揮聞名於世。

Q：能不能進一步談談指揮棒的發展？

A：就目前所知，指揮棒最早創用於一八二〇年左右，在這以前，樂隊隊員大都根據首席小提琴或大鍵琴演奏者的暗示而演奏。我們可以想像設立指揮之初，反對之聲一定不絕於耳，畢竟從既有的習慣中要接受一件新的事物不太容易。到

了十九世紀，由於樂隊的組織日益龐大，指揮棒才算贏得這一場「戰爭」，演奏者終於馴服於指揮棒的姿容。也許我們可以這麼說，有了指揮棒，樂團指揮才有今天這樣的地位。當指揮者握住指揮棒時，他所掌握的不僅是支木條而已，他還抓住了整個樂團的心。

Q：為什麼巴哈被稱為「音樂之父」呢？難道在他之前就沒有音樂嗎？

A：巴哈之前早就有音樂，大都是宗教音樂。巴哈把音樂從深鎖的教堂解放出來，讓人們在生活中也能享受樂音，所以被稱為音樂之父。其實，巴哈生前一、兩百年，文學和藝術早已從教會的勢力中掙扎解脫。藝術所描述的不再是嚴肅的經文而是樸實的人生；人們所關注的焦點不再是上帝，而是人類自身。也許從神本位轉移到人本位是人類進步必經的過程。但是有些創作者最終還是會回歸神（莫札特和貝多芬都是在晚年完成彌撒曲），雖然這個神倒不一定是基督教的上帝。

Q：以技巧與創作量來說，貝多芬是十九世紀最重要的小提琴作曲家嗎？

A：貝多芬是十九世紀極重要的作曲家，但以小提琴的技巧來說應該是帕格尼尼，不是貝多芬。事實上，貝多芬寫了唯一一首的 D 大調小提琴協奏曲，其中第一樂章有些樂段一再重複，在歷史的長河裡，除了掌聲外，也贏得不少負面評價。帕格尼尼至少寫了五首以上的小提琴協奏曲，一生致力於小提琴的寫作和演奏。他的小提琴演奏法前無古人。他發明了

二重泛音，左手撥奏，以及飛躍斷奏，難怪布拉姆斯的好朋友，名小提琴家姚阿幸（Joachim）向友人說：「如果帕格尼尼還在世，我只好將心愛的小提琴鎖在櫥櫃裡。」姚阿幸當時是歐陸風靡一時的小提琴家，但對帕格尼尼仍然自嘆不如，可見後者技藝之一般。

Q：能否以「技巧論」作為帕格尼尼與李斯特兩人音樂作品的定位？

A：以演奏的風采而言，和帕格尼尼一樣，李斯特是舞台的聚光點。李斯特在年少聽過帕格尼尼的小提琴演奏後就立志要當「鋼琴的帕格尼尼」，長大後果然以眩人的演奏被尊稱為「鋼琴之王」。漫畫家筆下的李斯特是卡通人物的化身；傳說每次演奏都要多準備一、兩台鋼琴，以免一台被他「捶垮」後，能接下去敲擊第二台。這樣的「華彩」演奏，「看」的藝術有時超過「聽」的藝術。

但是我們也不要忘了，帕格尼尼在琴音的飛揚中，有纖細的思緒在穿梭，李斯特在重擊的音響中，間夾了不少詩質沈靜的樂思。「純粹技巧」的標籤不僅是對作曲家的一種傷害，也容易讓聆聽者墜入理念的既定框架而不自知。我們不要輕易墜入欣賞的二元對立：凡有深度的樂音必不講究技巧；凡講究技巧必缺乏音樂的深度。

Q：據說蕭邦被稱為史上最重要的鋼琴作曲家，這是以作品來考量還是以技巧作考量？

A：音樂史上沒有一個作曲家像蕭邦這麼「忠於」鋼琴。他所譜

的曲子全部和鋼琴有關，不涉足交響曲也不染指歌劇。雖然技巧驚人，蕭邦對鋼琴的貢獻是能將技巧與樂想緊密地結合。他給予了鋼琴獨立的生命用來表達理念，發抒情感。透過他的手指，鋼琴變成一個富於生命的有機體，它能訴說悲苦，更能吟唱喜悅。總計他一生共為鋼琴譜寫了兩首協奏曲，三首奏鳴曲，二十七首練習曲，二十一首夜曲，十五首圓舞曲，二十四首前奏曲，六十首馬祖卡舞曲，十六首波蘭舞曲，四首敘事曲，四首詼諧曲，四首即興曲，五首輪旋曲，其他還有搖藍曲，幻想曲和船歌等各一首。在這些曲子中，蕭邦鋼琴獨特的語法寫出極細緻的鋼琴音樂。

Q：有人說心情不好不應該聽悲傷的音樂，是嗎？

A：如果情緒壞到一個地步，什麼音樂都沒辦法聽。假如能聽下去而且想以聆聽來淡忘目前不愉快的事情，悲傷的音樂和愉悅的音樂都有同樣的功能。亞里斯多德早在《詩學》裡說過悲劇有洗滌淨化（catharsis）情感的作用。悲傷的情緒可能藉著悲傷的樂音發抒而滌除，看到悲劇掉下的眼淚也正是洗淨抑鬱的最佳工具。另一方面，從悲劇或悲的曲子中看到世間還有比自己更悲慘的情景，對於自己的不愉快反而能淡然處之。面對他人的劇痛，不免自問：「自我的感傷是不是有點無病呻吟？」

Unit Two

Q：指揮控制整個樂團，那麼他所用的樂譜是否和團員的不同呢？

A：是的，指揮責任重大，以手勢牽動音樂，所用的譜要包括所有的樂器組，故叫作「總譜」，英文是 Score。總譜上由許多五線譜依演奏樂器的次序重疊排列，指揮可同時對照讀譜。總譜上各樂器的排列有一定的順序；由上而下，依次為木管樂器組，銅管樂器組，打擊樂器組和弦樂組。如果有獨奏或獨唱加入，獨奏或獨唱夾在打擊樂器組和弦樂組之間，另外各組內的順序也有一定，大都高音樂器在上，低音樂器在下，逐次排列，我們以實例看：

- 短笛、長笛、雙簧管、單簧管、英國管、巴松管（木管組）
- 法國號、小號、伸縮號、士巴號（低音號）（銅管組）
- 定音鼓、大鼓、鐃鈸、銅鑼、三角鈴，（打擊樂器組）
- 鋼琴或人聲等（獨奏或獨唱）
- 第一小提琴、第二小提琴、中提琴、大提琴、低音大提琴、豎琴（弦樂組）

有時候略有變化，但大致上如此。

Q：上面表中有第一小提琴和第二小提琴，其中到底有何差別？第一小提琴優於第二小提琴吧？

A：如果說第一小提琴一定優於第二小提琴，那好比說男高音勝

過男中音一樣，其中牽涉的不是優劣，而是音域。第一小提琴演奏高音，第二小提琴負責中音，這才是真正的差別。

由此想到一般人由於觀念的偏差以及對於某種樂器的過分偏愛，使樂團中的某些樂器變成寵物，使另一些樂器被打入冷宮。樂團注重的是整體的和諧而不是培養明星，獨唱聲樂家不適宜加入合唱團，協奏曲獨奏部分如過分突出，整曲的詮譯反受扭曲。

另一方面，由於對某種樂器的風靡造成演奏該樂器的人才太多，而演奏其他樂器的人才太少。雖然中提琴和小提琴極相似，但好好研究中提琴的有多少人呢？這點在傳統國樂團中尤其明顯，總是南胡、古箏、琵琶成風；阮、三弦，倒變成了南胡演奏者的私生子。

Q：常聽到有「絕對音樂」和「標題音樂」之說，這二者怎麼區別呢？

A：簡單的說，絕對音樂可以說是純粹音樂，注重音樂結構自身。它有旋律、有節奏、有和聲，但所有這些都不願和人生的具體描述扯上關係，也不願和理念發生糾葛，只是來表現音符所構築的純樂音之美。

當作曲家把這些音樂要素變成情感或理念的化身，那麼他就離開了「絕對」而走近「標題」。一般都把莫札特作為絕對音樂的代表，因為他的音樂無意將音符視同情緒或是概念的投影。標題音樂則以大部分的浪漫派的作曲家為代表。白遼士的《幻想交響曲》和貝多芬的《田園交響曲》是典型的例

子。

但要注意的是：「絕對音樂」的譜寫並不意味作曲家沒有感情；「標題音樂」的創作並不表示作曲者漠視形式。

Q：那麼標題音樂和描述音樂又有什麼不同？

A：標題音樂在表現觀念，描寫音樂在於描述景象。換句話說，前者要呈現的是抽象的思想和情感，後者則著重於實體的形象。李斯特「前奏曲」傳達給聽者的是一個「生是死的前奏」的觀念，以音樂呈示富於哲學意味的樂想，這是標題音樂。但是像 Orth 所作的鐘錶店，直接以樂音表示鐘錶的格格作響，這是描寫音樂。標題音樂和描寫音樂都是內容音樂（Content Music）。

Q：您剛剛提的李斯特的「前奏曲」，是不是歌劇的前奏音樂？

A：不，完全不一樣。正如前面所說，李斯特的「前奏曲」是用音樂來表現一種觀念，這有一個專門名詞叫作「交響詩」，李斯特是「交響詩」的創始者。

至於一般所說的前奏曲，本來是指宗教儀式的前奏部分。但到了蕭邦，史克里亞賓（Scriabin）和德布西手中，前奏曲已成為含糊其詞的語彙，沒有什麼確定的涵義。有一點我們要瞭解的是：前奏曲是一種鋼琴或吉他的獨奏曲，其他樂器甚少用前奏曲這樣的字眼。

另一方面「前奏曲」是劇樂或樂劇（music drama）的前奏音樂。華格納在他的樂劇裡創用前奏曲，以別於以前的序曲。樂劇的前奏曲（prelude）和傳統歌劇的序曲（overture）其間

最大差別是：在華格納以前，歌劇上演之前總要在形式上演奏一段音樂，雖然這段音樂和歌劇的內容不一定有關，這種音樂叫序曲。

華格納創用樂劇使用的前奏音樂就不一樣了，他把這段音樂和戲劇的內容已結為一體。前奏曲於是成了整齣劇的縮影和化身，他不是啟幕前的例行演奏，而是在演員正式上場前給聽眾一些有關劇情的暗示。

Q：這麼說，樂劇和歌劇又有不同了？

A：是的。除了前奏曲和序曲有所不同外，樂劇和歌劇之間還有下面幾點不同：

1. 音樂和劇詞的地位同樣重要。

2. 在描寫人物的性格時，作曲者以固定樂段來代表某一個人，我們聽到這段音樂就想到那個人，這就是所謂的引導動機（leitmotif）。

3. 管弦樂的樂器也擬人化，以某種特殊樂器表現某種特殊性格；地位提升到和聲樂相對等，積極參與劇情，不再是附屬的伴奏。

4. 為了使聽眾徹底瞭解劇中的角色，使用特殊的器樂法和動機使聽者在演員出場前，就已經對角色的背景和身分略有瞭解。

華格納就是利用這些把傳統的歌劇推進樂劇。他著名的歌劇代表作有《尼布龍的指環》、《羅恩格林》、《崔斯坦和伊

索德》、《紐倫堡名歌手》等。

Q：輕歌劇是什麼呢？它和一般歌劇又有什麼不同？

A：一般歌劇劇情的進展全部用音樂處理，有時以聲樂，以器
樂，有時聲樂和器樂一起來。輕歌劇則除了音樂外，還有趣
味性非常濃厚的對白。著名的《風流寡婦》就是一部輕歌劇。

Q：聽說音樂史上有許多音樂家是獨身主義者，這對創作有特殊
的影響嗎？

A：有些音樂家的確獨自過一生，著名的如貝多芬、布拉姆斯、
蕭邦、舒伯特、韓德爾等都是。不過，貝多芬有過「不朽的
情人」，蕭邦和法國小說家喬治桑有過親密的來往，布拉姆
斯也曾期盼過舒曼夫人克拉拉的首肯，但結局仍然孑然一
身。這也許是他們個人的憾事，但卻也許是後人的福祉。他
們所娶的是一個沒有肉體卻永世不滅的妻子——音樂。正因
為有這樣一位妻子，人們也才能記住他們的名字。這並不是
說結過婚的作曲家就比較沒有成就（事實上絕非如此，莫札
特和舒曼可為例）。我們只能說，這些單身漢作曲家在追求
而不得的狀況下的確產生了不少優秀的作品。我們可以想像
他們的情感更富於變化和不穩定，於是貝多芬有時像個暴
君，蕭邦也變得易怒，但某方面來說這種善變的情緒顯示出
一顆幼稚純樸的心靈，有這顆心也就有了奠下了豐盛的音樂
基礎。奉行國民生活需知的「紳士」不一定能寫出美好的音
樂。有時鬧情緒是非常可愛的，而也許就因為鬧情緒他們註
定了單身。當然，所有穿透心靈的作品，都是將瞬間的情緒

化成雋永的情感，因為創作必須注入思維。

Unit Three

Q：好像古典音樂最常聽到的是「交響曲」，能不能談談「交響」的含意？

A：交響曲的英文是（symphony），意思是「同時發出聲響」；但所發出的聲響不是單一旋律的齊奏，而是有和聲變化的合奏。

現在我們所稱呼的交響曲，就是以管弦樂器演奏的多樂章合奏曲。一般交響曲大都是四個樂章。

Q：交響曲一定是四個樂章嗎？又什麼叫作「樂章」？

A：只能說大部分的交響曲有四個樂章。和詩一樣，音樂的形式使作曲者便於寫作，但形式無形中也限制了內容。在中國方面，由嚴格的律詩到現今的現代詩；在西洋方面，有莎士比亞的十四行詩到無韻詩（blank verse）到自由詩到目前世界性的現代詩，都是內容突破形式的事例。音樂方面，四樂章大致上還能維繫一個「法統」，但音樂史上仍然出現不少「特例」：

白遼士的《幻想交響曲》有五個樂章，馬勒的第三交響曲有五個樂章，法朗克的 D 小調交響曲有三個樂章，聖賞的第三交響曲只有兩個樂章，而西貝流士的第七交響曲僅有一個樂章。

也許一般的作曲者會讓形式干預內容，但真正的音樂家卻讓內容重整形式。又：「樂章」照字面可解釋成一首音樂的各個章節，就像一首詩的各個詩節一樣。再進一層，樂章也可表示音樂動作的演進和變化，英文字是movement，意味一種動感。快速的動作叫「快板」，外表快速動作後需要心情寧靜的「慢板」，樂章的變化可以說節奏的變化，也是音樂曲趣的變化。

Q：聽說海頓被稱為「交響曲之父」，換句話說「交響曲」是他發明的，在他以前沒有交響曲吧？

A：海頓在音樂史上被稱為是「交響曲之父」，但交響曲並不是他發明的。十八世紀以前有些音樂已經有了「交響曲」（sinfonia）的名稱，不過這些曲子和現今「奏鳴曲式」的交響曲（symphony）不同。巴哈寫了一些題為「交響曲」的管弦樂曲，但這些作品形同「組曲」，裡面沒有奏鳴曲式的樂章。韓德爾也寫了所謂的「交響曲」，神劇《彌賽亞》中就有一段題名為《田園交響曲》，但這段「交響曲」實際只不過是一首間奏曲而已，和我們現在心目的「交響曲」相去甚遠。

這麼說，海頓所寫的交響曲具有奏鳴曲式，不是應該被稱為「交響曲」的創始者嗎？不，海頓不是創始者，而是把這音樂形式發揮提升到一個水平，使交響曲（指奏鳴曲式的交響曲）成為後世延循的寫作形式，所以被稱為「交響曲之父」。事實上在他之前已有人動手譜寫這類形式的曲子；桑馬替尼

（Sammartini, 1710-1775）的第一首交響曲就比海頓的第一交響曲早了二十五年。

比較安全的說法是：現今的交響曲是十八世紀初期的產物。（註：「奏鳴曲式」是一種三段體作成的樂章形式。第一類呈現出主調和屬調的主題，統稱呈示部；第二段把這些主題逐次展開，其中有對比也有高潮，叫作展開部；第三段再重複第一短的各個主題，叫再現部，但屬調的第二主題大都移為主調以便結束整首樂曲。）

Q：能不能列舉一些主要的交響曲作曲家和作品？

A：• 海頓寫了一〇四首交響曲，其中尤以後期兩次訪問倫敦所寫的十二首總稱為《倫敦交響曲》（或稱《薩羅蒙》交響曲）最為著名。

• 莫札特寫了四十一首交響曲，其中被後人附加上有標題的《巴黎》、《哈弗納》、《布拉格》、《周彼得》及編號為第三十九首和四十首的交響曲都是耳熟能詳的作品。

• 貝多芬有九大交響曲。

• 舒伯特有七首交響曲和一首未完成交響曲；其中以第七號的《偉大》和第八首的《未完成》交響曲最著名。

• 孟德爾松以第三號的《蘇格蘭》交響曲和第四號的《義大利》交響曲較著名。

• 舒曼的第一號交響曲《春》和第三號《萊茵》比較為人熟知。

• 白遼士的「固定樂思」使標題音樂往前邁了一大步，他的

重要作品有《C 大調幻想交響曲》、《哈若在義大利》
（*Harold in Italy*）和《羅密歐和茱麗葉》戲劇交響曲。

- 李斯特再次把標題音樂往前推進成「交響詩」，完全揚棄
 既定樂章的形式，以「詩」的內容決定音樂的曲式；他的
 主要交響詩有：《浮士德》和但丁的《神曲》。

- 布魯克納寫了九首交響曲。卡拉揚對他的批評很妙，他說：
 「他（布魯克納）是一首交響曲寫了九次吧？」

- 布拉姆斯西寫了四首非常嚴謹的交響曲。

- 柴可夫斯基寫了六首交響曲，第四號、第五號、第六號，
 三首都很重要，第六號的《悲愴》尤其著名。

- 德佛札克也寫了九首交響曲，以新編號的第八號交響曲《英
 吉利》和第九號的《新世界》交響曲最為著名。

- 馬勒寫了九首交響曲和一首《大地之歌》，其中如第一號
 的《巨人》、第二號的《復活》、第八號的《千人交響
 曲》及《大地之歌》等較著名。

- 西貝流士寫了七首交響曲。
 步入二十世紀，嚴格的奏鳴曲式已不再那麼重要（事實上，
 白遼士和李斯特的交響詩已創下先例），李查‧史特勞斯
 寫的交響詩根本不成樂章；史特拉文斯基還寫了一首三樂
 章交響曲，以別於傳統的四樂章交響曲。

Q：華格納除了創作樂劇，他是否寫過交響曲？

A：一般人大都以為華格納只從事樂劇創作，事實上他在一八三
 二年也曾發表過一首C調交響曲。由這個題目，我們可以聯

想到兩個相互辯證的問題。一方面，我們需要記住作曲家所有的作品嗎？答案對作曲家的研究者是「是」，對一般的聽者，不一定是「是」。音樂心性的培養，不一定是知識的累積。另一方面，我們常以既定印象看待創作者，只看到他的一面，而忽視了他的另一面。大部分人都知道《大小人國遊記》的作者史惠夫特是很好的諷刺小說家，但有幾個人知道他也是一位很出色的詩人？我們都知道曹雪芹寫了一部著名的小說《紅樓夢》，但有誰注意到這部小說中有多少意境深遠的詩？

Q：貝多芬之後，作曲家交響曲的數量和海頓、莫札特的相比顯然少很多，有什麼特殊原因嗎？

A：這是個大問題，沒有人完全說出個所以然來。但個人覺得：莫札特和海頓的交響曲大體上較短小，變化不大，結構也較不龐大，因而產量可能多些。另外也許他們所寫的大都是和情緒較少牽連的絕對音樂，而貝多芬以後的作品大都是強烈情感的傾注。說不定人的心血和感情有個定數，傾洩得太多太快枯竭得也快。淡化「自我」的修行者不為個人感情的波動和人事的是非所限，歲月也許因而源遠流長。

Unit Four

Q：協奏曲中，管弦樂團是用來伴奏獨奏樂器吧？它是不是只是個「配角」？

A：協奏曲是為管弦樂團和獨奏樂器所譜寫的曲子。獨奏樂器可能是小提琴，可能是鋼琴，可能是長笛，可能是吉他，也可能是一小群樂器。但，管弦樂也是主角，不是配角。協奏曲拉丁文叫做 Concertare（現在所通用的 Concerto 是義大利文），意思是「競爭」之意，所以之前也有人翻譯成「競奏曲」。既然要競爭當然要公平，地位應該相等，這好像是電影中演對手戲的兩位主角，彼此儘量發揮演技，互別苗頭。近來，也有人認為協奏曲的語源是拉丁文的Conserere，意思是「共同加入」或「統一」，這和前面「競爭」的意思相反，但對整首音樂卻更富有積極意義。它強調，雖然彼此對立，但更需要整首樂曲的統一。這好像兩個演對手戲的主角雖然在演戲上競技，但最終目的卻是為了使整部電影有更大的藝術境地。

Q：在協奏曲中，獨奏樂器也可能是一小群樂器嗎？

A：是的。這類協奏曲還有一個專有名稱叫：「複協奏曲」（concerto grosso），是巴洛克音樂裡極重要的協奏曲。曲中的獨奏樂器組通常包含兩支小提琴和一組數字低音（大提琴加上大鍵琴）。最早的複協奏曲家有史翠德拉（A. Stradella）和柯瑞里。稍後巴哈的布蘭登堡協奏曲可說是這類曲子的典範。

複協奏曲中由於原文中有一個 Grosso（意思是「大」），所以有些人誤會樂團的編製一定很龐大，曲子也一定很長，事實上以現在的眼光看來，他們倒是蠻「迷你」的。

Q：協奏曲也遵循著奏鳴曲的形式嗎？

A：大部分可以說是，不過有下面幾點「突變」：

1. 協奏曲大部分都只有三個樂章，原有的詼諧曲樂章被省略掉；當然其中也有一些例外，布拉姆斯作品編號的鋼琴協奏曲就是一個例子。

2. 奏鳴曲形式的第一樂章也略有變革。呈示部不再整體加以重複，而是先由管弦樂團個別演奏片斷，隨後再由獨奏者和樂團整體再現，其中再加上適度的變化。

3. 終樂章通常是輪旋曲（rondo），使樂曲有一種大團圓的感覺。

Q：那一類的協奏曲作品最豐富？有那些重要作品？

A：鋼琴協奏曲的作品最豐富。

莫札特建立了古典協奏曲的的形式，後期的曲子比較重要，如編號 K537 被稱為「加冕」的 D 大調協奏曲。貝多芬有五首鋼琴協奏曲；最後兩首尤其重要，其中的作品七十三，降 E 大調且被稱為「皇帝」協奏曲。

其他較重要的作曲家及其作品如下：

• 韋伯：作品十一，作品三十二，作品七十九。
• 孟德爾松：作品二十五，作品四十。
• 蕭邦：作品十一，作品二十一。
• 舒曼：A 小調鋼琴協奏曲。
• 李斯特：降 E 大調和 A 大調協奏曲。

- 柴可夫斯基：降 B 大調（作品二十三），G 大調（作品四十四），降 E 大調（作品七十五）。
- 葛利格的 A 小調（作品十六）和舒曼的曲子同樣出名。
- 布拉姆斯：D 小調（作品十五），降 B 大調（作品八十三）
- 法朗克：交響變奏曲（variations symphoniques）。
- 拉赫曼尼諾夫：升 F 小調（作品一），C 小調（作品十八），D 小調（作品四十）。
- 普羅柯菲夫：降 D 大調（作品十），G 小調（作品十六），C 大調（作品二十六），B 大調左手協奏曲（作品五十三），G 大調（作品五十五）。
- 拉威爾：G 大調，D 大調左手協奏曲。
- 史特拉文斯基：鋼琴和木管樂器協奏曲。
- 亨德密特：鋼琴及十二個獨奏樂器協奏曲。

Ｑ：中國傳統樂器方面有沒有協奏曲？

Ａ：中國傳統音樂大都是獨奏和齊奏，合奏曲還是民國以後的事。至於協奏曲更是近一、二十年受到西方衝激後的產物。目前傳統樂器的協奏曲大都是獨奏和樂團的「競奏」和「統一」，很少遵循西方類似奏鳴曲似的形式；也許曲中包含三段，但並不分成三個樂章，曲子也較簡短，這大概和樂曲的標題有關。（個人覺得：附有標題的音樂有一個描寫的實體，音樂圍著理念，意盡曲終。不附標題的音樂則是面對抽象的符號──如 G 大調、D 大調──有更大的伸縮性和包容性。中國傳統音樂每首曲子大都有一個很美麗的名字。）本

來傳統音樂自有自己的樂想，大都想表現某些情境和觀念，只要盡興即可，倒不一定要西方的形式。

近年來傳統樂器協奏曲創作的不少，尤其是海峽對岸不乏佳作。此地也有一些新創作樂曲但是大都沒有灌錄發行，只能在音樂會或電台播放演奏錄音時聽到，就我所知的有這些：

- 鄭德淵編寫了一首《忠魂海域》，一首《魚舟唱晚》，兩首都是古箏協奏曲。
- 李健寫了一首梆笛協奏曲《牧童情歌》。
- 夏炎改編了一首中胡協奏曲《蘇武牧羊》。
- 黃麗瑩寫了一首揚琴協奏曲《瀚海長征》。
- 劉俊鳴寫了一首中胡協奏曲《漁父》。
- 董榕森以前寫了一首梆笛協奏曲《陽明春曉》。
- 白台生寫了一首板胡協奏曲《近鄉情怯》。
- 董榕森寫了一首嗩吶協奏曲《偉大的建設》，這首曲子比較龐大，和西方協奏曲一樣分成三個樂章，全長要二十幾分鐘。

另外，大陸較著名的協奏曲，請參考本書第一部第十三章〈國樂與交響？〉。

Q：為什麼中國傳統音樂不像西方曲子那樣長大呢？

A：問得好，但不一定能答得妙，事實上這類問題牽涉太廣，很難有確切肯定的答案。就以個人閃現的想法說明一下：

正如上題所述，中國傳統音樂譜曲時大都依賴旋律，以旋律

作為樂曲的主體，旋律盡了樂曲也終了。很少人能創寫出一首十幾分鐘而旋律不重複的曲子，所以傳統樂曲不太可能寫得長大。

反觀西方他們發展出極其完美的形式。任何短小的旋律進入這個形式裡，作曲者就可輕而易舉將其展開、變奏、反覆。旋律雖然只有幾個小節，卻能讓它變成長達十幾分鐘的樂章；再加上有快板樂章就有慢板樂章和它成對比，四個樂章總共就有三十分鐘了。當然好的作曲家並不是把樂想填入機械性的骨架，他要求內容和形式的配合。我們要注意的是：如果旋律是內容，那麼他們就把這個內容剝析改變，使它成為融入形式的新內容。

另一方面，也許傳統中國作曲譜寫曲子時較仰賴瞬間起伏的情感甚至是情緒，而西方則較富於知性和理性的思維。情緒總是來得快去得快，理性較能持衡。前者趨於浪漫，後者近乎古典。

Unit Five

Q：交響曲、協奏曲不是大都在室內演奏嗎？為什麼有專門「室內樂」的曲式？

A：西方大約十七世紀，在歐洲宮廷或是小型演奏室內，所演奏的音樂被稱之為室內樂。通常編制不很大，成員大都從二人到八、九人之間，計有二重奏、三重奏、四重奏到八重奏。

若人數增至二十人以上就變成室內樂團，可以說是小型的管弦樂團，名稱上雖稱為室內樂團，一般並不以室內樂團視之。室內樂中演奏的成員有一特色：每一演奏者獨立負責一部分而不是和其他演奏者共同擔任同一樂段。

Q：能否談談各類室內樂的編制？

A： • 提琴奏鳴曲：若是小提琴奏鳴曲，那麼編制上就是一部小提琴，一台鋼琴。若是大提琴奏鳴曲，那麼就是一部大提琴，一台鋼琴。

　　• 弦樂三重奏：小提琴、中提琴（或第二小提琴）、大提琴。

　　• 弦樂四重奏：這是最常見的室內樂曲，編制是第一小提琴，第二小提琴、中提琴、大提琴。

　　• 鋼琴三重奏：小提琴、中提琴、鋼琴。

　　• 鋼琴四重奏：小提琴、中提琴、大提琴、鋼琴。

　　• 弦樂五重奏：有兩種編制法：

　　　1. 第一和第二小提琴、第一和第二中提琴、大提琴。

　　　2. 第一和第二小提琴、中提琴、第一和第二大提琴。

　　• 鋼琴五重奏：第一和第二小提琴、中提琴、大提琴、鋼琴。

　　• 五重奏以上大都加上木管樂器。

以上所列的編制當然有例外，作曲家除了有豐富的創作力外還要有靈活運用樂器的能力。以舒伯特最著名的「鱒魚」鋼琴五重奏來說，它的配器法就和上面所列的大相迥異，其編制如下：小提琴、中提琴、大提琴、低音提琴和鋼琴。這在任何海頓、莫札特或貝多芬的樂曲中都很難找得到這樣配器

法。

Q：室內樂中各樂器間是否有主從關係？

A：沒有，正如上面所述，室內樂器（指二重奏至八重奏間的樂曲），各樂器獨自負責一個聲部不應該有主從關係。不過在達到這項平等地位之前，也確有一段日子有「主從」之別。以小提奏鳴曲來說，莫札特的曲子顯然重點是小提琴，鋼琴好像只負責伴奏。但到了貝多芬手中，兩者的地位就持平了。今天我們在欣賞室內樂時應該體認各樂器的對等地位，而不要誤解他們有主從關係，電台播放一首小提琴奏鳴曲時，我們希望聽到播音員說：「××演奏小提琴，○○演奏鋼琴」而不是「××主奏小提琴，○○鋼琴伴奏。」

Q：室內樂也是遵循奏鳴曲的形式嗎？

A：大部分是。而且比其他型式的樂曲更嚴謹。當然也有例外，如貝多芬作品一三一的升 C 小調弦樂四重奏，形式極其自由。一般說來，室內樂作曲家要比其他音樂的作曲家更能尊重傳統，管弦樂和鋼琴音樂時常可以聽到反傳統的奇妙樂段，而室內樂如四重奏曲大都在樂音中展示其均衡而古典的曲趣。

Q：有人說弦樂四重奏是最完美的音樂形式，為什麼？

A：很多人都這麼說，事實上這種說法也不算誇大其詞。在四樂器和諧聲中，我們會感受到「該說的都說了，但絕不多說」。為了要使四個聲部（在這裡是指四部弦樂器：第一小提琴，

第二小提琴、中提琴、大提琴）的樂器要能盡情發揮，又要能相互持衡，作曲家需要極高的譜曲能力。他要讓這四個樂器各有各的特色，但又不能讓自己的特色讓其他演奏者縮成一團陰影；就像一家四兄弟，每個人都想出人頭地，但同時也不希望自己的光芒對襯出自家兄弟的黑暗。事實上弦樂四重奏也真的情如兄弟所以被稱為「四重友誼」（four-fold companionship）。

Q：巴哈被成為「音樂之父」，他也是「弦樂四重奏之父」嗎？

A：不，如果我們硬要找出這樣一個「父親」的話，那應該是海頓。他被稱「交響曲之父」、「弦樂四重奏之父」，所以「海頓爸爸」的尊號除了生活背景外，也許有進一層的歷史意義。

但和交響曲一樣，他這位父親並不是真如上帝創造「弦樂四重奏」這個兒子。前面說過，弦樂四重奏和奏鳴曲非常密切，他把這些曲式加以結合使樂曲的結構得以高度發揮，於是音樂史上就誕生了現今所稱的弦樂四重奏。

這個結構經過莫札特往後延續，雖然十九世紀後期略有變革，大致說來，「海頓式」的弦樂四重奏仍然維持住基本譜曲的法則，子裔綿延至今。

Q：欣賞室內樂要有怎麼樣的心情，好像不容易聽進去？

A：心要靜。靜才能專心。由於大都是同一類型的樂器，只有音域上的差距，而無音色上的差別（再以弦樂四重奏為例），比較沒有炫耀的聲響，動態感也不像交響曲那樣富於戲劇

性，所憑藉的不是美麗的外衣，而是實質的內涵。作曲難，
欣賞也難；需要沈靜的心境才能體會其素靜之美。室內樂是
較理性的，由於不訴諸激情，所以較耐人尋味；味雖不濃，
但卻甘美。剛入門也許較難接受，但就像一般人起初都喜歡
交響曲快板樂章的華麗，經過一段時日後，他就會開始著迷
於慢板樂章的悠遠，由動到靜是心性內省的結果。也許我們
可以這麼說：等到有一天你喜歡室內樂，你已進入另一個音
樂領域了。

Unit Six

Q：能否概述近代音樂的演進？

A：近代音樂是文藝復興以後的產物。由神本位進入人本位是文
藝復興的基本精神，而現代音樂正是把音樂的重心由神轉移
到人。巴哈的貢獻在此，因此被稱為「音樂之父」。
但由神回復至人後，由於人的情感思緒多變，重點隨著歲月
有所不同，表現的主題也因年代有所改變。三百多年來其概
略的變化是這樣的：

- 巴洛克音樂：這是十七世紀音樂的代稱，音樂隨著人的情
緒歡笑和嘆息，也許所表現的不僅是感情（affection）而且
還有激情（passion），音樂隨著生命激盪有時是對生命感
嘆，有時是反映人間的浮華。
古典派音樂：去掉表面的華麗，注意到形式的均衡內容及

和諧。這是「理性」（reason）的時代，人們相信應該遵循經由理性思考後的準則，所以音樂顯得極其嚴整有規律，海頓和莫札特正是期間的代表；時值十八世紀。但值得注意的是：所謂「樂派」是讓聆聽者有一個概約的脈絡，但並不是為作曲家貼「標籤」。能在「古典」裡聽到「抒情」更能提高欣賞的美學層次。

- 浪漫派音樂：整個藝術史，包括文學，音樂和繪畫等都是一場理性和情感的競爭史，沒有絕對的勝負，只是依著年歲的改變，彼此互有消長。

 當英國詩人華滋華斯（Wordsworth）和柯立奇（Coleridge）共同出版「抒情歌謠」（lyrical ballads），向古典主義的理性挑戰時，音樂步入十九世紀後也由舒伯特等寫出具有個人情感的浪漫派音樂；隨後文學上在詩人雪萊和慈濟等人的手中培養成熟，音樂上則由蕭邦和李斯特等人提升至一情感的高峰。

 當然「理性」和情感不一定會敵視，可以互相調和。後期浪漫派音樂不乏這種例子，布拉姆斯和馬勒除了個人情感的表露外，還加上頗具古典精神的內省。

- 國民樂派音樂：通俗一點說，就是民族音樂——以某地區民歌或民謠為主題所譜寫的音樂，史梅塔納、德佛札克、俄國五人樂團等都算是。音樂極具寫實性的地方色彩。

- 現代音樂：步入二十世紀，先前較完整性的樂風變得支離破碎，極度強調個人化的音樂，有印象音樂（impressionism），有新古典主義音樂（neo-classicism），

有表現音樂（expressionism），最近還有電腦音樂，新潮音樂，尊重個人讓個人能任意表現是這個時候的特徵。某方面說來，零散的音樂觀也正「寫實地」反映了二十世紀破碎的價值觀與存在狀態。

Q：「巴洛克」這三個字是什麼意思？

A：這三個字是 Baroque 的譯音。它可能是指葡萄牙文的 Borroco，意思是「奇形怪狀的珍珠」，也可能是指十七世紀義大利畫家 Federigo Barocci 的畫法。Baroque 原來是一個侮辱性的措辭，是描述當時的繪畫、雕刻和其他藝術的用語，它的相似詞是「荒誕可笑」、「趣味低級」、「浮飾充斥」；總之，是文藝復興後藝術的墮落形式。當然這種說法已煙消雲散，我們現在所看到的是它這正面的貢獻，我們已能體會巴洛克藝術家的技藝和特質，雖然我們一提起「巴洛克」這三個字（原文只有一個字）就聯想到它的「浮華」。

Q：「巴洛克」音樂的理念是什麼？

A：「巴洛克」音樂從西元一六○○年左右隨著清唱劇、神劇、宣敘調等誕生，到一七五○左右隨著巴哈、韓德爾的死亡而漸趨結束，大約一百五十年。這一百五十年整體說來，可以說是一個發抒情緒的階段。「巴洛克」可以說是「文藝復興」精神更進一步的演進。文藝復興從神的手中討回人應有的地位，但音樂上所呈現出來的大都是如神的典雅與高貴的情操。嚴格來說，這樣的血肉之軀仍然含有大半神的影子。「巴洛克」時代的音樂家就不同了，他們認為今生今世可能

真是個「淚水之谷」（this vale of tears）也可能是個希望之鄉，極有悲痛又有狂喜。所以音樂的表現比較有情感的波動。

Q：那麼這些情感又怎樣影響音樂形式呢？

A：由於情感比較多變，曲式也比較多彩多姿。我們可以聽到充滿喜樂的華彩，也可以聽到悲傷的宣敘調，大量使用半音階，節奏善於變化。這些都是理念左右形式的結果，巴洛克前期，這種特色尤其明顯，觸技曲、短歌等經常善變不一致，後期作曲家如柯瑞里等人漸漸趨於約束，作品較均衡一致，開了後世古典樂派的先聲。

Q：以你的觀點來說，「巴洛克」音樂最大的貢獻是什麼？

A：我想是音樂曲式。正如以前我所說的，以前音樂大都以聲樂為主，因而曲式不多，到了巴洛克這個器樂開始發達的時代，器樂音樂豐富多了。許多我們後世常提起和演奏的：奏鳴曲、協奏曲、複協奏曲、賦格曲、舞蹈組曲、夏康舞曲、競技曲、主題與變奏，序曲和早期的交響曲都在這個時候問世。我們仍然要感謝那個時代對人生哀樂的體驗，沒有這些理念，用來表現情感的樂器就沒有那麼多富於變化的曲式可演奏了。

Q：標記樂曲速度的記號，在文藝復興的時代就有了吧？

A：不，也在巴洛時代才有；這是作曲家開始以 forte（強），allegro（快）等義大利字標記在譜上告訴演奏者如何演奏，作曲者的地位更加確定。同時這段期間（也是巴洛克時

代），作曲者和演奏者也開始使用各種音樂裝飾音，如顫音、漣音等。各樂器的技巧更加精深，對於演奏者的要求也越嚴格。

Q：能不能簡要說明「巴洛克」音樂樂曲的基本特色？

A：1. 主要的特色是數字低音技巧。用旋律和低音上下並行構成兩條主力，中間則夾雜一些即興演奏和和聲。

2. 運用複音樂的對比效果。這種形式一直貫穿整個巴洛克時代的德國，最後由巴哈集大成。

綜合以上兩點，（其他還有一些「小」不同點略去），我們得到一個很明晰的音像：樂曲以兩條並行的旋律進行。

Q：我們現在知道的「巴洛克」音樂有那些重要作曲家？何人集大成？

A：有蒙特威爾第（義人，Claudio Monteverdi, 1567-1643）、盧利（法人，J. B. Lully, 1632-1687）、浦賽爾（英人，1659?-1695）、柯瑞里（義人，1653-1713）、韋瓦第（義人，1678-1741）、拉莫（Jean Philippe Rameau，法人，1683-1764）、史卡拉第父子（義人）、韓德爾（德人，1685-1759）和巴哈（德人，1685-1750）等，總其成的是巴哈。巴哈的賦格曲集複音樂的大成，但巴哈也是複音樂最後一位作曲家。複音樂爬上巴哈這一座大山後，卻發現自己正面對前面的懸崖以及懸崖下的汪洋大海。也許自認能征服巴哈已足以了卻一生，複音樂遂從懸崖上墜下，沒入汪洋。

Q：是不是巴哈一家人都是「巴洛克」作曲家？

A：不，正如以前說過，老巴哈是巴洛克的最後一位重要作曲家，即使身為兒子的 Carl Philipp Emanuel 和 Johann Christian，時勢所趨，也無法繼承父志了。兩位的樂曲都和他們的父親細緻的對位法大異其趣。他們以高音作主部配以低音部的伴奏，而不是並行的兩旋律，是典型「古典樂派」的作曲方式。

Unit Seven

Q：既然是「古典音樂」都應該很「古典」，為什麼又有所謂的「古典樂派」？

A：我們概略可分為幾方面來談：

1. 從一七五〇左右到一八〇〇年初期這段的音樂我們都概括為「古典樂派」。

2. 「古典音樂」可以指任何時期中較具藝術性、創作嚴謹的音樂，以別於一般的流行音樂。這時實際上強調的是「古典」或是「經典」的含意，而不是「古典樂派」。在這裡我們所指的是「古典樂派」時期的「古典音樂」。

3. 談起「古典樂派」我們直接就想到一個和它對比的名詞：「浪漫樂派」。兩者之間最顯著的差別是前者重「理智」，後者重「情感」。但美學上最豐碩的欣賞可能是如何發現古典裡的抒情，以及如何發現情感中的理智。

Q：「古典樂派」的興起，有沒有什麼特殊歷史背景？

A：我們不必刻意去強調歷史背景和藝術型態的關係，但是我們必須承認其中是有關係，因為藝術畢竟有意無意間都在反映時代。個人覺得古典樂派時代正是著名的「理性時代」；政治上，理性造成了美國獨立和法國大革命；藝術上，理性更使思想內容左右了外在的表現形式。

Q：能不能具體說明：「理性使思想內容左右了外在的表現形式」？

A：理性可以產生冷靜客觀的想法。它也希望自然是一個能受思想控制的世界，均衡而有秩序。建築是古希臘、羅馬時代整齊的廟宇，而不是巴洛克時代的浮飾。理性所要揚棄的首先就是人間的浮華。

但矛盾的是，為了達到均衡有次序，理性有時會造成了意外的虛假。過分整齊的東西會變成匠氣。以文學來說，這是「對仗」詩體（很像中國的「對聯」）的時代。信手以英國詩人波普的兩個詩行來說：

Not youthful kings in battle seized alive，
Not scornful virgins who their charms survive

其中每一行最後兩個字互相押韻，每一行各有十個音節，五個重音。波普是個大家，節奏控制自如且不失其豐富的意義，功力不夠的就只有一意求其工整，卻使詩變成文字排列的遊戲。如果理性只為了供人類遊戲，那實在是一大悲哀。這也

就是「畫家」與「畫匠」,「寫詩」和「做詩」最大的不同。

Q：那古典主義時代,音樂上的表現又怎麼樣呢?

A：古典詩有「對仗」,古典樂派的音樂有「對比」。並不是說
其他時期的音樂就沒有對比,但是古典樂派的音樂對比是形
式的一種要求。有動態的對比,音樂強弱互映;有音域的對
比,高低音互現;有情緒和氣氛的對比,動靜交替。這是均
衡式的對比。

海頓的第九十四號交響曲《驚愕》是一個一般比較熟悉的例
子。第二樂章的主題,先由弱奏轉為沈靜,但頃刻之間卻爆
出強有力的和弦和定音鼓的顫音,但樂曲在經過四次「漫不
經心」的變奏後又沈靜的結束。其中強弱動靜的對比非常明
顯。

（註：雖然本題強調古典樂派曲子中的對比,但這種對比雖
然明顯,並不算很激烈。曲子是在均衡造中造成對比,所以
和後來浪漫派曲子相較,無論動態感或色調都較溫和,因為
它反映出理性控制下的持衡。）

Q：聽說海頓首先在交響曲中創用了「小步舞曲」,對嗎?

A：並不算很正確,史卡拉第（Alessandro Scarlatti, 1660-1725）
在其歌劇裡類似序曲的交響曲中（sinfonia,注意:後世的交
響曲 symphony 並不同）就採用了小步舞曲。另外,海頓之
前,獨立的交響曲的結構中,小步舞曲已是一個組成份子。
只是這些作曲家在後世的眼光中名氣沒那麼大,海頓又大量
採用,使人誤以為他是首次在交響曲創用小步舞曲。

Q：能不能介紹一下「小步舞曲」？

A：小步舞曲本是十七世紀法國的一種鄉間舞曲，3/4 拍子，節奏中庸。大約在一六五〇年左右被引入宮廷。據說，法國路易十四本人首先在宮中跳第一支小步舞曲，後來作曲家在曲子中採用這種舞曲。古典樂派的作曲家如海頓，莫札特皆大幅援用。大部分這一時期交響曲的第三樂章都是小步舞曲。但是海頓和莫札特的小步舞曲節奏變得較快，較富於變化且較幽默，到了貝多芬手中就順理成章的演變成「詼諧曲」（scherzo）了。

Q：請問貝多芬如何進一步提升「古典樂派交響曲」？

A：我們很難把貝多芬說成古典派作曲或浪漫派作曲家；也許我們可以說，他的理念是浪漫，而形式卻成古典。現在讓我們來看看他如何把古典形式再進一步提升。

1. 他以詼諧曲替代了原有的小步舞曲，使結構更為精密。
2. 他擴大管絃樂的編制，使用短笛，增加銅管和打擊樂器，豐富了交響曲的色彩；他並且適當配合樂器以符合需要。
3. 他創用動機，序奏和主部關係密切，結尾部再變成另一個動機，內容更加充實。
4. 他還寫了標題性作品，如第三號《英雄》、第五號《命運》、第六號《田園》和第九號《合唱》，是浪漫派音樂的先聲。

貝多芬和巴哈一樣，是一個古典樂派的集大成人物，也是最

後一個人物。隨後浪漫取代古典。

Q：古典樂派時期的室內樂的大略情形是怎樣呢？最盛行的室內
　　樂是什麼？

A：由於有心發明的樂器以及新的樂器組合，音樂上多了一些新
　　的曲式，如腓特烈大帝（Frederick the Great）的八人木管樂
　　團。樂手以雙簧管、單簧管、法國號和巴松管等樂器演奏一
　　些輕巧的嬉遊曲和小夜曲。海頓、莫札特、貝多芬甚至舒伯
　　特都寫了不少這類的曲子。

　　但是最具特色的是：弦樂四重奏變成最受歡迎的室內樂。以
　　前曾說過，海頓被人稱為「弦樂四重奏之父」。他發掘出兩
　　支小提琴，一支中提琴和一支大提琴組合出來的聲響，並且
　　能讓各樂器盡其發揮，海頓的努力使得弦樂四重奏變成室內
　　樂的寵兒。

Unit Eight

Q：何謂「浪漫」？藝術上的「浪漫主義」是指什麼？

A：由於字的譯意，一般人對「浪漫」這兩個字會產生不必要的
　　誤解和引申。如說一個人浪漫，就意味某人的行為不檢。其
　　實「浪漫」（romantic）的真義是不抑制自己的感情，勇於
　　表現自己的感覺；行為「跌宕可喜」，但不一定是「放蕩不
　　拘」。

　　「浪漫主義」就是這種情感和理念的藝術型態，現之於文學、

繪畫和音樂。藝術家強調個人主觀的感覺，內容比較傾向形式的開拓，注重直覺而非知識。

Q：那麼「浪漫派音樂」又是指什麼呢？

A：進一步說，訴諸直覺、主題和個人情感的音樂叫「浪漫派音樂」。這只是一種解釋，不是定義；但由這種解釋我們可以瞭解一個梗概。

正如以前提過，「浪漫」和「古典」成對比；前者受情感（甚至是情緒）所左右，後者受理智所約束。前者隨著情感而起伏，動態變化大；後者則呈現結構上的均衡。前者主內容，後者偏重形式。但注意這種方法只是概略的分野。事實上，沒有任何成功的作品是刻意強調形式或內容，而蓄意抹煞內容或形式的。沒有一個時期是完全的古典或完全的浪漫。我們稱呼某一時期是浪漫主義，只是作曲者的作品表現得較「浪漫」而已，但並不意味他完全忽視形式的「古典」。

Q：浪漫派音樂作曲家作曲時，在態度上和以前的作曲家相比有什麼不同？

A：對於浪漫派作曲家來說，音樂不只是娛樂，而是情感和理念的炙熱兌現。以前的作曲家只想讓音樂作品本身來敘述，所以作品的名字就是曲式的編號如《第三號交響曲》、《D大調第二號賦格曲》。浪漫派作家則想讓讀者瞭解他要表現的意涵，往往在曲子上加上一個標題，這就是標題音樂的由來。在這段期間內最著名的標題音樂應該算是李斯特的「交響詩」和白遼士的一些標題交響曲。

有時作曲者為了讓聽者進入作曲家的音樂世界，還親自加上一段解說，以散文或短詩加以闡釋，以文字填補音符之間的空隙。

Q：浪漫派時期，欣賞音樂的人仍然是貴族吧？

A：不，是中產階級。這是非常重要的改變，以前的作曲家大都為教堂（如巴哈）或宮廷（如海頓、莫札特）而作曲；音樂很容易流於宗教的附庸或貴族的消遣，作曲者的地位不太被重視。到了十九世紀浪漫時代，中產階級興起，他們是音樂會的主要聽眾，門票的收入是音樂家生活的主要支柱。而一個引起眾多掌聲的音樂家，自有其不可忽視的影像。

Q：能不能進一步說明中產階級的聽眾對音樂有什麼樣的影響？

A：浪漫派時代，聽眾多多少少影響了十九世紀的音樂形式。這些中產階級不僅關注音樂的實質內涵，他們也欣賞演奏者風采。於是他們湧至音樂廳仰慕小提琴的「魔手」帕格尼尼，「看」李斯特「打」鋼琴，聽「瑞典的夜鷹」林德（Jenny Lind, 1820-1887）歌唱。他們支持一些職業性演奏家，於是音樂演奏會上乃出現了「獨奏」。

另一方面，中產階級的家裡很可能擺了一部鋼琴以示對於藝術的關愛，結果業餘演奏者遽增，這些人只想彈一些如「少女的祈禱」之類的曲子，音樂家遂為他們編些入門曲。早期有克萊門悌（Muzio Clementi, 1752-1832），後來又有蕭邦、李斯特較艱深的練習曲。

Q：浪漫派音樂從什麼時候開始，其間有那些重要的作曲家？

A：從十八世紀末開始。我們也可以說從貝多芬後期的音樂開始
（如後期的奏鳴曲和交響曲）。隨後有韋伯和舒伯特。在一
八〇三年至一八一三年，十年之間白遼士、孟德爾松、舒
曼、蕭邦、李斯特和華格納分別問世。他們個別較著名的成
就如下：

- 韋伯：歌劇作曲家樂評家。著名的代表作：《魔彈射手》。
- 舒伯特： 歌曲作曲家、交響曲作曲家。著名的代表作：
 《磨坊少女》、《冬之旅》等歌曲集；《偉大》、《未完
 成》等交響曲。
- 白遼士：標題交響曲作曲家。著名的代表作：《幻想交響
 曲》。
- 孟德爾松：指揮家，譜寫各類曲子。著名的代表作：第四
 號《蘇格蘭交響曲》，第五號《義大利交響曲》；E 小調
 小提琴協奏曲。
- 舒曼：鋼琴作曲家和樂評家。著名的代表作：《萊茵》交
 響曲、《A 小調大提琴協奏曲》。
- 蕭邦：致力於鋼琴曲創作的作曲家。著名的代表作：兩首
 著名的鋼琴協奏曲，以及《夜曲》、《練習曲》等。
- 李斯特：著名鋼琴演奏家和作曲家，《交響詩》的創作者。
 鋼琴曲：第一、二號鋼琴協奏曲，《匈牙利民謠幻想曲》。
 交響曲《前奏曲》、《浮士德》等。
- 華格納：樂劇作曲家。著名的代表作：《紐倫堡名歌手》、

《萊茵之黃金》等。之後，還有布拉姆斯、柴可夫斯基、德佛札克、葛利格等人，不過後期這些作曲家的曲子漸漸趨於內省，情感較收斂，內容較富地方色彩。

Q：藝術歌曲是不是這一時代的貢獻？

A：是的，藝術歌曲、交響詩和極具獨奏特色的鋼琴曲可以說是浪漫派音樂中曲式的三大貢獻。本來文藝復興時代，藝術歌曲（當時用魯特琴〔Lute〕伴奏）非常興盛，但隨後即消失，被宗教音樂的清唱或彌撒曲所取代。海頓、莫札特和貝多芬也寫了一些歌曲，但舒伯特在這方面成就空前。在他手中，每一首曲子，都是一部小型戲劇。舒伯特、舒曼、李斯特、白遼士、布拉姆斯、舒曼和佛瑞等的藝術歌曲是浪漫時代音樂上的一大資產。

Q：十九世紀中期後在歌劇上是不是都是華格納的天下？

A：不，義大利仍然堅守傳統歌劇的陣線，而且他們還有一位足以和華格納相抗衡的大師——威爾第。有趣的是兩人都是同樣生於一八一三年。
威爾第不像華格納那樣醉心於傳統歌劇的改革。他在原有的歌劇形式上使其更富於音樂性和戲劇性，讓世人知道即使傳統歌劇也能刻劃出人性的深度和廣度。

Q：交響曲又怎樣呢？產量如何？

A：從貝多芬的第三號交響曲《英雄》後，交響曲的體積變大了，樂章變長了。由於曲式的變大，作曲的數量就少得多了

（在這段期間內，沒有一個人能譜寫超過九首），但是每一首幾乎都是重要作品。如單以數目計，貝多芬、舒伯特、舒曼、孟德爾松、布拉姆斯、布魯克納、柴可夫斯基加起來也抵不上一個海頓——一〇四首。）

Q：十九世紀已經有了永久性樂團，是嗎？

A：是的。由於訓練上和演出的需要，先有音樂院，又有永久性的樂團。歌唱團體在德國非常普遍，但歷史最悠久的是於一八一五年在波士頓設立的韓德爾和海頓會社。

職業性管弦樂團也一樣，一八一三年有倫敦愛樂會社，一八二八年有巴黎音樂院管弦樂團，一八四二年則個別成立了紐約和維也納愛樂管弦樂團。

Unit Nine

Q：「國民樂派」是不是指強調國族意識型態的音樂？

A：「國民樂派」實際上就我們平常聽到的「民族音樂」。十九世紀中期以後，興起一陣樂風，特意強調運用本國特有的音樂遺產和民族情感來譜寫音樂，這樣的音樂就叫民族音樂；這樣的學派就叫民族樂派或國民樂派，（nationalism）。

既然是強調民族的素材，多少總有家國的意識，但和政治上刻意宣揚的國族意識型態有相當大的差別。後者經常為了凸顯政治意識，而以美學為犧牲品。若是不論美學成就，而一意強調「本土意識」，一個作品粗糙空泛的「詩人」或是作

曲者可能被戴上「大師」的冠冕。

Q：國民樂派作曲家怎樣以音樂來表現民族特色呢？

A：他們在表現固有的民族特色時，大量採用一些民歌旋律和民族舞蹈，如德佛札克所寫的十六首斯拉夫舞曲，就引用了斯拉夫傳統的舞蹈節奏和波西米亞當地的民謠。有時也以本國的傳說和歷史故事來描寫素材，如穆索斯基《荒山之夜》就是有關俄國基輔附近荒山的傳說寫成；而包羅定的《伊果王子》就是回溯歷史的民族歌劇；許常惠的《嫦娥奔月》，則可以說既是述說一個傳說也是敘述一個歷史故事。有的作曲家把眼光投注在自己成長的空間，生存的環境也能勾起民族感情，以音樂來表現河光山色，如史梅塔納的《莫爾島河》。

Q：國民樂派在音樂理念上和其他樂派最大的差別是什麼？

A：應該是民族性和世界性的差別。民族樂派強調自己的民族特色，表現固有的民族情感，這顯然和一般對於音樂看法不同。一般音樂的理念總認為音樂超越國界，具有國際性和世界性；只要是好的音樂，任何地球上的人都能受到感動，都能體會到其音樂表現的美，音樂家應該寫出不限國界的音樂。國民樂派的想法可就不同了。他們認為音樂本來就具有民族性格，過去如此，未來也是如此。他們說巴哈、貝多芬、舒伯特和華格納的音樂充滿「德國味」；史卡拉第、羅西尼和威爾第是道地的「義大利味」；而拜爾德（William Byrd, 1542-1623）和舒利文表現了強烈的「英國味」。大家幾乎都在寫民族音樂。

Q：這樣說來，每一個作曲家都是民族音樂家了？

A：國民樂派的講法有一點道理。但是作品中採用民族素材，並不一定能決定他是否就是民族音樂家。其中的關鍵在於「動機」。正如上述，國民樂派「特意強調」固有民族特質，是一個凝聚的動機。在同一個生存環境下所接受的文化遺產都大略相似，有些作曲家對於這些文化的衝擊不能迴避，也迴避不了，所以在作品中「無意間」表露出來；有些作曲家面對這種震撼後「刻意」在作品中再現這些情感。前者雖然也表現了一些民族的特色，但仍可能是一位國際性音樂家，而後者則是道道地地的民族音樂家。（這裡所說的「國際性」「民族性」是指作品的內容和性質，而不是指作曲家的成就和地位）。

所以巴哈、貝多芬的音樂或許無意間會滲透出一些德國的特質，但仍不能說是國民樂派作曲家，而佛札克和史梅塔納有意對民族鄉土的應用，很自然的就被稱為這一樂派的「正宗」。

Q：國民樂派是針對優勢的德國音樂的一種反動嗎？

A：可以這麼說。德國的音樂從歷史的深處洶湧而來，聲勢驚人。巴哈、貝多芬、布拉姆斯、華格納這一系列下來，讓世人覺得西方音樂的走向，勢必要和德系音樂「隨波逐流」。對於捷克、挪威、俄羅斯等國來說，過去既沒有豐富的遺產，當前又抵不過華格納、布拉姆斯等大師，所以只有另找武器與之相抗衡。這個新武器就是：具有地方色彩的民族音

樂。對於國民樂派運動，德國、法國、義大利並不熱衷，並不是他們沒有民歌傳統，而是他們有龐大的古老音樂遺產，沒有必要再在民俗裡找素材。

所以，很有趣的是，如果我們以德、奧、法、義作為西方世界的核心，環繞在外的捷克、挪威、俄羅斯正是環繞這個核心的外圍；音樂情勢如此，地理形勢也如此。不能走入國際的核心只有以本身當核心。

Q：能不能談談這些「外圍國家」的民族音樂運動？

A：好。首先是俄國葛林卡的歌劇《沙皇的一生》寫於一八三六年。到了十九世紀中期，波西米亞、挪威和俄羅斯掀起一陣熱潮，史梅塔納寫了《被出賣的新娘》，葛利格有「民歌」和「挪威旋律」，包羅定在一八六九年至一八八七年之間寫出了「伊果王子」。接著俄羅斯有了著名的「五人組」，他們強調地方色彩和民族特色，和代表國際性作曲家的柴可夫斯基①和魯賓斯坦（Anton Rubinstein）（注意：不是二十世紀著名的鋼琴家魯賓斯坦（Arthur Rubinstein））相均衡。「五人組」中，穆索斯基的歌劇《包利斯‧葛杜諾夫》（*Boris Godunov*, 1872）更是俄國民族音樂運動一部極重要的作品。至於波西米亞，史梅塔納的呼聲由德佛札克和亞納契克（Leos Janacek, 1854-1928）這兩部「擴大機」加以放大。亞納契克寫了一部著名的歌劇「養女」。十九世紀末，

①柴可夫斯基事實上以俄羅斯的民族素材也寫了不少曲子。請參見本書第一部分第四章〈民族的呼吸〉的註解。

民族樂風吹至南方的西班牙，阿爾班尼茲、法雅和葛拉納多斯（Enrique Granados, 1867-1916）都是傑出的代表。芬蘭以西貝留士最著名，他早期的作品是民族音樂的典範，後期較具「國際性」，較具有「絕對」音樂的意味，但仍可看出芬蘭的影子，匈牙利有柯達依和巴托克，英國有范·威廉士和艾爾嘉，羅馬尼亞有安內斯科（Georges Enesco, 1881-1955）。

我們若是從俄羅斯、挪威、捷克、英國、西班牙、羅馬尼亞連成一線，恰好可以看出這是以德、奧、法為核心的一個圓周。

Q：您剛剛提到俄國的「五人組」，除了穆索斯基外還有那四位？

A：除了穆索斯基外，還有包羅定、林姆斯基－柯沙可夫、巴拉基瑞夫（Mily Alexeievich Balakirev, 1837-1910），和魁依（Cesar A. Cui, 1835-918），他們大約於一八七五年結合在一起，原來的名字叫「強有力的一撮人」（The mighty handful）。

Q：國民樂派大概在什麼時候消失的？

A：確切的日期很難說，但大約是在一九三〇年左右，世界各地大都不再寫強調本國自身的音樂了。音樂歷史的鐘擺又從「民族性」擺向「國際性」。強調音樂超越國界，有人甚至認為所謂國民樂派只是「沒有才能的人最後一個幻覺」。這種看法有點失之偏頗，畢竟在這將近一百年的時光中，國民樂派產生不少極具藝術價值的作品，我們怎能說這些作曲家

沒有才能？

另一方面，進入二十世紀後，音樂更大眾化，傳統的音樂形式漸漸感受到一般流行音樂的壓力。流行音樂大都訴諸聽者的直覺，樂音可以立即引發聽者的反應，而造成當下的迴響，所以部分本來要吸收民族素材的國民樂派卻又轉回原來的「民歌」。

至於海峽兩岸，這邊強調「本土性」，那邊討論「民族風格」。我們的民族音樂不僅不是消失，而是才正要開始。

Q：演奏民族音樂一定要用民族樂器嗎？

A：這種問題沒有絕對性的答案。個人覺得，不一定要用所謂的「民族」樂器才能演奏具有民族性的音樂。傳統樂器流傳很久，但新創作的曲子所要考慮的是樂器的表現力，而不是它的「傳統」或「不傳統」、「民族」或「不民族」。例如假設要表現一種抑鬱的情緒，我們可能需要一種極低音的弦樂器，這是我們可能需要一件外來的低音提琴，而不是較具「民族意味」的革胡。

許常惠的《嫦娥奔月》是西洋樂器的編制，曾經被王正平改編成傳統樂器的演奏曲。但改編後並不比原有的曲子更具「中國味」，而且由於吹管器材較弱，演奏起來比原曲顯得刺耳。前面所提的西方國民樂派，作曲家雖然曲子各具有自己的地方色彩，但他們所使用的人仍然是不分國界的管弦器材。作曲家且撇開樂器的祖籍不談，他所關心的是：什麼樣的樂器最能表現我的樂想？

Q：一個強調民族性的作曲家是否會影響到他國際性的地位？

A：如果真的有才能，即使所寫的是民族性和地域性的作品，仍然可能會被認為具有國際性的音樂家。誰能忽視德佛札克、巴托克在音樂世界所佔的地位？作曲家真正的問題倒是：如何在作品中有效利用這些民族素材讓作品發出光彩。巴托克提著錄音機到處採集民歌，但從創作的曲子中，這些民歌已轉化成另外一個新生命，如果只是一成不變的套用，所保有的只是一具活僵屍而已。全部搬用原有的民族旋律可能寫出一首所謂的「桃花過渡」探戈舞曲！

能否巧妙將原有的素材寫成另一高層次的內容，是作曲者最大的考驗，若是有這種才能實在不必擔心自己的國際地位。

Unit Ten

Q：基本上二十世紀音樂和以前最大的不同是什麼？

A：二十世紀以前，一個時代大都有一個時代共同尊崇的典範，有大略共同遵守的音樂形式，如十六、七世紀的巴洛克音樂，十八世紀的古典音樂，十九世紀的浪漫音樂，十九世紀後期的國民（民族）音樂，但到了二十世紀，已經沒有一個持久左右全局的樂風了，印象派、表現派、新古典音樂、無調性音樂、電子音樂，此起彼落，各有各的一套，但沒有任何一套能持久不衰。

Q：為什麼這一時代會有這種現象呢？

A：二十世紀，傳統音樂的理念和技法大都發展到一個極限，新的作曲家不願遵循固定的形式只有另闢新徑，這好比詩在唐人的手中已發展到一個高峰，宋人覺得難以突破，遂發展出詞，而詞的體裁被一再使用後到了元朝遂有曲，舊有形式的詩詞，到了今天已經幾近機械性的寫作，所以又有了不拘形式的現代詩。二十世紀的音樂家，要不追隨十九世紀浪漫、國民樂派的老路子，要不就另創出一個境界，但新起的作曲家並不一定都讓人信服，所以百花齊放，百家爭鳴。

另一方面，二十世紀經歷兩次大戰，傳統的價值觀分崩離析，思想的混亂造成形式的複雜；作曲家以新的技巧來表現這個時代的混亂，由於要表現混亂的內容就很難有定於一的技巧。

Q：能不能簡單介紹一下各個學派呢？譬如說什麼叫印象派音樂？

A：我們就以其理念簡單說明之，略去繁複的作曲技巧不講，印象派音樂是十九世紀後期二十世紀初期的一種樂風，以德布西為代表，和印象派的繪畫、詩相應對；以音色來呈現一種印象，以氣氛來取代傳統音樂裡的喜怒哀樂。換句話說，作曲者想以音樂來透露出心靈的一種印象，而不是物象具體的輪廓。德布西《海》、《夜曲》、《影像》、《牧神午後序曲》都是印象作品著名的代表作。

Q：拉威爾是否也是個印象派作家？

A：只能說是半個印象派作曲家。如果硬要說是，他勢必要排在德布西之後，這實在是他的不幸。當然在寫作技法上，拉威

爾無疑受到德布西很深的影響，因為在那個時代，一個巴黎的音樂家很難忽視德布西的成就與影響。拉威爾的使用特種音階，附加音符，發明新和弦，都隱隱約約可以聽到德布西的聲音。但拉威爾所表現的音樂，卻不是朦朧的氣氛而是明亮之美，其節奏的明顯和旋律的明確都自有一番天地，而不是純印象派的「霧中風景」。

Q：什麼叫作「表現派音樂」呢？

A：印象派起源於法國，表現派則應追溯至德國；同樣和繪畫有關。在一九○五年到一九三○年間，慕尼黑、柏林、維也納也聚集了一些畫家如 Nolde、Kirchner 和 Ernst 等人，他們有意和法國的印象派作曲家唱反調。表現派畫家以主觀的看法來呈現現象，為了達到心理預期的效果，且加以誇張，扭曲。印象派畫家則是以極具感性但卻比較客觀的眼光來描繪事物，不是心理對客觀事物刻意的介入而加以操控的「表現」。

作曲家中最常被稱為表現樂派的是：貝爾格和魏本。荀白克的《淨化之夜》和《月光木偶》，貝爾格的歌劇《露露》和《伍采克》都是表現派音樂的代表作。

Q：聽說曾經發明「十二音列」是嗎？什麼是十二音列？

A：是的，荀白克創用「十二音列作曲法」。這「十二個音」便是鋼琴上一個八度間所含的七個白鍵 C、D、E、F、G、A、B，加上五個黑鍵 C# (D♭)，D# (E♭)，F# (G♭)，G# (A♭)，A# (B♭)。把這十二個音任意排列一下，便可得到一個音

列。

荀白克的一個學生魯佛（Gosef Rufer）曾經為這種作曲法寫下六個原則。在此簡略介紹一下這些原則：

1. 一個音列包含十二個音，每一個音只許在音列中出現一次，在整個音列完成以前，不得有同一音出現兩次。

2. 一個音列可以有四種變形。

 (1)原形。

 (2)逆形：原形的第一個音符變成逆形的最後一個音符，原形的最後一個音符變成逆形的第一個音符，依此類推。

 (3)覆形：可以說是一種倒影形；好像在原形下面擺一面鏡子，覆形就是原形的倒影。如果原形是中間低兩邊高，覆形就變成中間高兩邊低。

 (4)逆覆形：覆形的逆形。

 現在我們以一個十二個字母的英文字來說明（注意：這裡十二個字母都不相同，絕不重複，和前面所說的第一個規格「一個音列包含十二個音，每一個音只許在音列中出現一次，在整個音列完成以前，不得有同一音出現兩次」相配合）：

 (1)原形 QUESTIONABLY

 (2)逆形 YLBANOITSEUQ

 (3)覆形 ⅄Ⅼᗺ∀ИOITⱮⱮⱮⱮ

 (4)逆覆形 ⱮⱮⱮⱮ⅄Ⅼᗺ∀

3. 一個音列可以水平使用成為一個旋律，也可以垂直使用作

成和聲。

4. 一個音列可以再有十二種移位；可以從任何一個音開始循環一圈。

5. 音列中的任一個音可以任意升降八度。

6. 音列中的十二個音可以分成幾個小組，如三個四組或兩個六組。

Q：那麼「新古典主義」又是什麼呢？有那些重要作曲家？

A：這是二十世紀回歸十七、八世紀的音樂。是對十九世紀浪漫音樂中強烈情感的一種反動。新古典主義受巴哈的影響很大，如對位法，如早期組曲形式的復活（不是十九世紀後期的芭蕾組曲），如觸技曲、帕薩克牙舞曲、複式協奏曲的再受重視，都有回歸巴哈時代的味道。其他如放棄標題音樂，降低管弦樂的音量和音色，採取客觀的敘述而不主觀表現，讓人覺得又面臨了一個「新」的古典時代。

普羅柯菲夫（Prokofiev）的古典交響曲是新古典主義的代表作，這是一首模仿莫札特風格的曲子。到了一九二〇年代初期，俄國另一作曲家史特拉文斯基以其芭蕾音樂 Pulcinella 和喜歌劇 Marva 等為樂壇帶來一場波動後，新古典主義即變成一風尚。史氏的《伊底帕斯王》（*Oedipus Rex*, 1927，清唱劇）、《繆司長阿坡農》（*Apollon Musagete*, 1928，芭蕾）都是這類的作品。這些作品被人認為是「十八世紀的風貌」，但作曲者卻認為有二十世紀的風格。所以這些作曲者，尤其是史特拉文斯基，大都拒絕被稱為新古典主義作曲家。

另外，德國的亨德密特從一九二五年以後的作品都有現代式的巴哈作風，也是新古典主義的重要作曲家。

Q：十九世紀末期的國民樂派到了二十世紀是否壽終正寢了？

A：不。有一些重要人物延續了國民樂派的命脈如——巴托克。不過，巴托克再加上一些現代的技法使民族音樂變得更豐富。巴托克將民歌素材配上新的和聲技巧和強力和弦，使民歌裡的簡單音階和狹幅的旋律變得複雜和富於變化。他的音樂仍有調性，但他卻用了很多的半音技巧，使典型的國民樂派音樂染上二十世紀的色彩。

其他如芬蘭的作曲家西貝流士，英國的作曲家艾爾嘉和范・威廉士，匈牙利的另一作曲家柯達依都是二十世紀很出色的民族音樂家。

Q：二十世紀有沒有寫交響詩的作曲家？

A：有，李查・史特勞斯（Richard Strauss, 1864-1949）。但是他把這些交響詩叫作「音詩」（tone poem）。要注意的是，他這些重要的音詩很多在十九世紀末就已經寫成。史特勞斯也寫了一些歌劇，最著名的是以王爾德劇本寫成的《莎樂美》。史特勞斯較著名的音詩有：《唐璜》、《死與變形》、《泰爾之喜劇》、《查特拉如是說》和《英雄的一生》。在這些音詩中，史特勞斯把音樂和思想做了有力的結合，比較喜歡透過樂音沉思的人都不應該忽視這些曲子。

Q：以前您曾提到俄國的「五人團」，聽說法國也有一個「六人團」，是嗎？

A：是的，「六人團」是一九二〇年由批評家柯萊（Collet）所創的。這六個人是：米堯（Darius Milhaud）、杜雷（Louis Durey）、奧尼格（Arthur Honegger）、泰葉菲（Geramine Tailleferre）、歐里克（Georges Auric），和普浪克（Francis Poulenc）。這六個人大都共同接受沙蒂（Erik Satie, 1866-1925）的美學觀點，他們反對印象派的虛無飄渺，也反對浪漫派和表現派的狂熱和主觀；他們要以冷靜、簡潔以及幽默來愉悅人──這就是「六人團」的音樂觀，也是他們共同尊崇的沙蒂的美學觀。

但是這六個人實在不能說是一個集團，彼此的風格和作風迥異，各有各的一套作法。米堯在事隔多年後曾說：「柯萊把我們六個人放在一起是一件沒有道理的事。」

參考書目

英文書目

Bernstein, Leonard. *The Unanswered Question*. Cambridge: Harvard University Press, 1976.

Cooke, Deryck. *The Language of Music*. London: Oxford University Press, 1959.

Harvey, Jonathan. *In Quest of Spirit: Thoughts on Music*. Berkeley, Los Angeles, London: University of California Press, 1999.

Lippman, Edward. *A History of Western Musical Aesthetics*. University of Nebraska Press, 1992.

Lyotard, Jean-François. *The Postmodern Condition: A Report on Knowledge*. Minneapolis: University of Minnesota Press, 1984.

Maconie, Robin. *The Concept of Music*. Oxford: Clarendon Press, 1990.

Meyer, Leonard B. *Emotion and Meaning in Music*. Chicago and London: The University of Chicago Press, 1956.

Schopenhauer, Arthur. *The World as Will and Representation*. Trans. E. F. J. Payne. 2 vols. Indian Hills, Colo., 1958.

Stockhauseen, Karlheinz. *Stockhausen on Music*. Ed. Robin Maconie. London, 1989.

Stockhausen, Karlheinz. *Toward a Cosmic Music*. Dorset: Element, 1989.

Stravinsky, Igor. *An Autobiography (Chroniques de ma Vie)*. W. W. Norton and Co., 1998.

Stravinsky, Igor. *Poetics of Music*. Trans. A Knodel and I. Dahl. Cambridge, Mass., 1947.

中文書目

王次炤，《音樂美學新論》，台北市：萬象圖書股份有限公司，1997。

宋謹，〈二十世紀中國音樂思想的四大死結〉，《中國音樂美學研討會論文集》，劉靖之主編，香港：香港大學亞洲研究中心，1995，pp.72-216。

張洪模主編，《音樂美學》，台北市：洪葉文化事業有限公司，1993。

漢斯力克（Hanslick, Eduard），《論音樂美──音樂美學的修改芻議》(Vom Musikalisch-Schonen) 陳慧珊譯，台北市：世界文物出版社，1997。

人名對照表

　　以下是本書所提及或是討論的人名。在下列表中，有哲學家、詩人、樂評家、演奏家等，附有年代的是作曲家。出生於二十世紀的作曲家只附生辰年度，有些演奏家除了姓氏外，名字為縮寫。

小仲馬（Alexandre Dumas）

小澤征爾（Seiji Ozawa）

山繆約翰孫（Samuel Johnson）

巴托克（Béla Bartók, 1881-1945）

巴拉基瑞夫（Mily A. Balakirev, 1837-1910）

巴哈 （Johann Sebastian Bach, 1685-1750）

巴哈，艾曼紐（Carl Philipp Emanuel Bach, 1714-1788）

巴哈，克利斯汀（Johann Christian Bach, 1735-1782）

巴倫波因（D. Barenboim）

巴特渥（George Butterworth, 1885-1916）

比才 （George Bizet, 1838-1875）

王爾德（Oscar Wilde）

包凱利尼（Luigi Boccherini, 1743-1805）

包羅定（Alexander P. Borodin, 1833-1887）

卡加諾斯（Robert Kajanus）

古諾（Charles Gounod, 1818-1893）

史卡拉第（Alessandro Scarlatti, 1660-1725）

史托可夫斯基（Leopold Stokowski）

史托克豪森（Karlheinz Stockhausen, 1928-）

史克里亞賓（Alexander Scrabin, 1872-1915）

史特拉文斯基（Igor Stravinsky, 1882-1971）

史梅塔納（Bedrich Smetana, 1824-1884）

史博（Ludwig Spohr, 1784-1859）

史惠夫特（Jonathan Swift）

史翠德拉（Alessandro Stradella, 1645-1682）

史龐替尼（Gasparo Spontini, 1774-1851）

布仁戴爾（A. Brendel）

布列茲（Pierre Boulez, 1925-）

布拉姆斯 （Johannes Brahms, 1833-1897）

布瑞頓（Edward Benjamin Britten, 1914-）

布魯克納（Anton Bruckner, 1824-1896）

布魯赫（Max Bruch, 1838-1920）

瓦瑞西（Edgar Varèse, 1883-1965）

白遼士 （Hector Berlioz, 1803-1869）

安內斯科（Georges Enesco, 1881-1955）

朱利尼（C. M. Giulini）

米堯（Darius Milhaud, 1892-1974）

艾爾嘉（Edward Elgar, 1857-1934）

艾德加・坡　（Edgar Allan Poe）

西貝流士（Jean Sibelius, 1865-1957）

亨德密特（Paul Hindemith, 1895-1963）

佛洛斯特（Robert Frost）

佛斯特　（Stephen Foster, 1826-1864）

佛瑞（Gabriel Faure, 1845-1924）

伯恩斯坦　（Leonard Bernstein, 1918-）

克拉拉（Clara Schuman）

克萊門悌（Muzio Clementi, 1752-1832）

克萊恩（Hart Crane）

克爾特茲（I. Kertész）

李希特（Karl Richter）

李查史特勞斯（Richard Strauss, 1864-1949）

李斯特　（Franz Liszt, 1811-1886）

李歐塔（Jean-François Lyotard）

杜拉第（A. Dorati）

杜雷（Louis Durey, 1888-1979）

沙蒂（Erik Satie, 1866-1925）

沃爾富—法拉利（Ermanno Wolf-Ferrari, 1876-1948）

貝多芬　（Ludwig van Beethoven, 1771-1827）

貝利尼　（Vincenzo Bellini, 1801-1835）

貝姆（Karl Böhm）

貝爾格（Alban Berg, 1885-1935）

貝爾曼（L. Berman）

亞納契克（Leos Janáček, 1854-1928）

亞勞（C. Arrau）

叔本華（Arthur Schopenhauer）

孟德爾松（Felix Mendelssohn, 1809,1847）

帕格尼尼（Niccolo Paganini, 1782-1840）

帕爾曼（I. Perlman）

拉威爾（Maurice Ravel, 1875-1937）

拉莫（Jean Philippe Rameau, 1683-1764）

拉赫曼尼諾夫（Sergei Rachmaninoff, 1873-1943）

林姆斯基—柯沙可夫（Nikolai Rimsky-Korsakov, 1844-1908）

林德（Jenny Lind, 1820-1887）

波普（Alexander Pope）

法朗克（César Frank, 1822-1890）

法雅（Manuel de Falla, 1876-1946）

阿巴多（C. Abado）

阿卡多（S. Accardo）

阿畢諾尼（Tomaso Albinoni, 1671-1750）

阿爾班尼茲（Issac Albeniz, 1860-1909）

阿諾德（Malcolm Arnold, 1921-）

哈察杜里安（Aram Ilyich Khachaturian, 1903-）

哈維（Jonathan Harvey）

威爾第（Giuseppe Verdi, 1813-1901）

拜倫（George Gordon, Lord Byron）

拜爾德（William Byrd, 1542-1623）

柯立奇（Samuel Taylor Coleridge）

柯林戴維斯（Colin Davis）

柯普蘭（Aaron Copland, 1900-）

柯瑞里（Arcangelo Corelli, 1653-1713）

柯達依（Zoltan Kodaly, 1882-1967）

柏林格（Berlinger）

洛伊（George Lloyd, 1913-）

約翰史特勞斯（Johann Strauss, 1825-1899）

耶尼士（B. Janis）

范威廉士（Ralph Vaughan-Williams, 1872-1958）

韋尼奧斯基（Henryk Wieniawski, 1835-1880）

韋瓦第（Antonio Vivaldi, 1678-1741）

韋伯（Carl Maria von Weber, 1786-1826）

唐尼采第（Gaetano Donizetti, 1797-1848）

容格（Carl Gustav Jung）

席勒（Johann Friedrich von Schiller）

庫克（Deryck Cooke）

庫普蘭（Louis Couperin, 1668-1733）

桑馬替尼（Giuseppe Sammartini, 1698-1750）

柴可夫斯基（Peter Ilyitch Tchikovsky, 1840-1893）

泰葉菲（Germaine Tailleferre, 1892-1983）

泰雷曼（Georg Philipp Telemann, 1681-1767）

浦賽爾（Henry Purcell, 1659?-1695）

海頓 （Franz Joseph Haydn, 1732-1809）

海德格 （Martin Heidegger）

浩威爾斯（Herbert Howells）

索爾第（Georg Solti）

荀白克 （Arnold Schönberg, 1874-1951）

馬利納（N. Marriner）

馬拉美 （Stéphane Mallarmé）

馬勒（Gustav Mahler, 1860-1911）

馬斯內 （Jules-Emile-Frederic Massenet, 1842-1912）

康德（Immanuel Kant）

梵谷 （Vincent van Gogh）

梅塔（Z. Mehta）

莫內（Claude Monet）

莫札特 （Wolfgang Amadeus Mozart, 1756-1791）

雪萊（Percy Bysshe Shelley）

麥克拉倫（Norman MacLaren）

喬治桑（George Sand）

提培特（Michael Tippett, 1905- ）

普契尼 （Giacomo Puccini, 1858-1924）

普浪克（Francis Poulenc, 1899-1963）

普魯斯特 （Marcel Proust）

普羅柯菲夫（Serge Prokofiev, 1891-1953）

渥爾夫（Hugo Wolf, 1860-1903）

舒伯特 （Franz Schubert, 1797-1828）

舒曼 （Robert Schumann, 1810-1856）

華格納 （Richard Wagner, 1813-1883）

華茲（A. Watts）

華滋華斯 （William Wordsworth）

華爾特 （Bruno Walter）

黑格爾 （Georg Wilhelm Friedrich Hegel）

奧尼格 （Arthur Honegger, 1892-1955）

奧芬巴哈 （Jacques Offenbach, 1819-1880）

奧曼第 （Eugene Ormandy）

瑞圖 （Simon Rattle）

聖賞 （Camille Saint-Saëns, 1835-1921）

葛利格 （Edvard Hargerup Grieg, 1843-1907）

葛拉納多斯 （Enrique Granados, 1867-1916）

葛拉斯 （Philip Glass, 1937- ）

葛林卡 （Mikhail Glinka, 1804-1857）

葛魯克 （Willibald Christoph Gluck, 1714-1787）

雷哈爾 （Franz Lehar, 1870-1948）

雷諾瓦 （Pierre Auguste Renoir）

歌德 （Johann Wolfgang von Goethe）

漢斯力克 （Eduard Hanslick）

維尼奧斯基 （Henryk Wieniawski, 1835-1880）

維拉羅伯斯 （Heitor Villa-Lobos, 1887-1959）

蒙特威爾第 （Claudio Monteverdi, 1567-1643）

裴哥雷西 （Giovanni Battista Pergolesi, 1710-1736）

魁依（Cesar Cui, 1835-1918）

德布西 （Claude Debussy, 1862-1934）

德佛札克 （Antonin Dvořák, 1841-1904）

德萊頓（John Dryden）

歐文 （Wilfred Owen）

歐里克（Georges Auric, 1899-1983）

魯賓斯坦 （Arthur Rubinstein）

魯賓斯坦（Anton Rubinstein, 1829-1894）

儒克康多（Victor Zuckerkandl）

盧利（Jean Baptiste Lully, 1632-1687）

穆索斯基（Modest Mussorgsky, 1839-1881）

蕭邦 （Frédéric Chopin, 1810-1849）

蕭斯塔高維契（Dimitry Shostakovich, 1906- ）

戴流士（Frederick Delius, 1862-1934）

濟慈（John Keats）

韓德爾（Georg Friedrich Händel, 1685-1759）

薩依德（Edward Said）

薩羅蒙（Johnn Peter Salomon）

魏本（Anton Webern, 1883-1945）

魏倫（Paul Verlaine）

羅西尼 （Gioacchino Rossini, 1792-1868）

羅斯卓波維奇（M. Rostropovich）

Memo

Memo

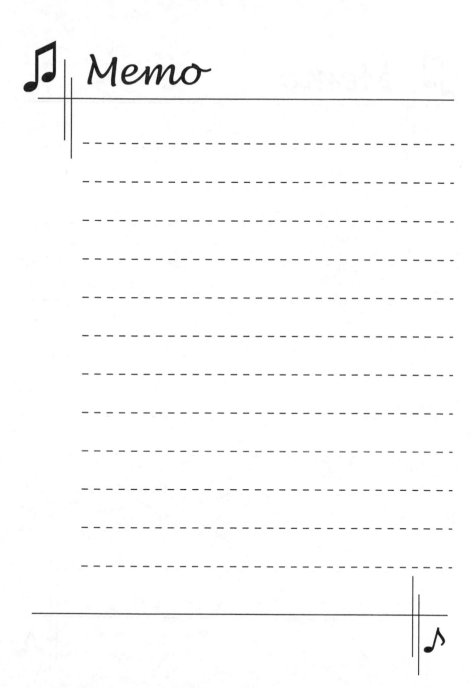

Memo

♪ *Memo*

- -
- -
- -
- -
- -
- -
- -
- -
- -
- -
- -

♪

音樂的美學風景　　　　　　　　揚智音樂廳 23

著　　　者／簡政珍

出 版 者／揚智文化事業股份有限公司

發 行 人／葉忠賢

總 編 輯／林新倫

執行編輯／張何甄

登 記 證／局版北市業字第 1117 號

地　　　址／台北市新生南路三段 88 號 5 樓之 6

電　　　話／(02)2366-0309

傳　　　真／(02)2366-0310

E - m a i l ／service@ycrc.com.tw

網　　　址／http://www.ycrc.com.tw

郵撥帳號／19735365

戶　　　名／葉忠賢

印　　　刷／偉勵彩色印刷股份有限公司

法律顧問／北辰著作權事務所　蕭雄淋律師

初版一刷／2004 年 3 月

定　　　價／新台幣 300 元

I S B N ／957-818-598-7

國家圖書館出版品預行編目資料

音樂的美學風景 / 簡政珍著. -- 初版. -- 台北
市：揚智文化, 2004[民 93]
　　面；　公分. --（揚智音樂廳；23）
參考書目：面
ISBN　957-818-598-7（平裝）

1. 音樂 – 哲學,原理

910.11　　　　　　　　　　　　93000090